그림이
그녀에게
The Painting, to her

일러두기

_ 단행본 · 잡지 · 신문 제목은 『 』, 미술작품 · 영화 · 단편소설 · 시 · 논문 제목은 「 」, 전시회 제목은 〈 〉로 표기
 하였다.

_ 외래어 표기는 대개 국립국어원의 규정을 따랐으나 Jan Vermeer처럼 일반적으로 쓰이는 용례가 굳어 있는 경우
 '페르메이르'가 아닌 '베르메르'로 표기했다.

이 도서의 국립중앙도서관 출판시도서목록(CIP)은 e-CIP 홈페이지(http://www.nl.go.kr/ecip)
에서 이용하실 수 있습니다.(CIP제어번호: CIP2008003253)

그림이
그녀에게

The Painting, to her

서른, 일하는 여자의 그림공감

곽아람 지음

아트북스

서른, 그것은 뜻하지 않은 환기

여기저기서 단풍잎 같은 슬픈 비명 소리가 뚝뚝 떨어졌다. 싱그러운 청춘이 종언을 고하는 소리, 서른 살이 되던 올해의 첫날 휴대전화는 동갑내기 친구들이 보낸 절규의 문자메시지로 넘쳐났다. "어떡해, 서른이야!"

그녀들과 함께 나도 절규했다. 어떡해? 어떡하지? 아무 대책 없이 서른이 돼 버리다니!

70년대 말에 태어나, 90년대 말에 대학에 들어가고, 2000년대 말에 서른이 된 우리들에게 서른은 결코 인생의 새로운 국면이 열리는 시기가 아니었다. 모든 것은 계속됐다. 우리는 52년생인 최승자처럼 "이렇게 살 수도 없고 이렇게 죽을 수도 없을 때 서른은 온다"고 단언할 수도 없었고, 61년생인 최영미처럼 "서른, 잔치는 끝났다"고 뇌까릴 수도 없었다. 뼈아픈 가난을 견딘 적도 없었고, 거대한 이념과 싸운 적도 없었다. 적敵은 외부가 아닌 내부에 있었다. 문제가 되는 것은 항상 자신과의 갈등이었기 때문에 서른이 되어도 변한 것은 아무것도 없었다. '이립而立'이란 그야말로 '공자님 말씀'일 뿐, 인생은 그대로 밋밋했다.

혼란과 불안, 상실과 좌절로 점철된 서른 살에 나는 종종 어리둥절해졌다. 내가 과연 세상을 올바르게 살아가고 있는 건지 자신이 없어지기도 했다. 서른이 되면 인생의 확고한 목표, 안온한 가정, 안정된 직장을 갖추고 있을 줄만 알았는데 나는 여전

히 서투르고 복잡한 미완성의 존재였다. 나뿐 아니라 내 주변의 친구들도 마찬가지였다. 우리는 모여앉아 "왜 아직도 인생이 힘겹기만 한가"에 대해 논하곤 했다. 결혼, 직장, 진로…… 우리의 어머니들이 20대에 모두 졸업한 문제들을 왜 우리는 아직도 끌어안고 있는가, 하고.

서른인데, 결혼은 언제 해? 서른인데, 건강 관리 좀 해야지? 서른인데, 재테크는 좀 해 놓았어? 겉으로는 생물학적 나이에 대해 관대해진 척하면서 여전히 과거의 '서른 살'을 기준으로 하는 사회의 눈높이에 미치지 못해 자책하게 될 때가 왕왕 있었다. 자주 70년생 시인 진은영의 「서른 살」을 떠올리며 흠칫했고, 그때마다 마음은 더욱더 서늘해졌다.

> 그것은 뜻하지 않은 환기, 소득 없는 각성
> 몇 시와 몇 시의 중간 지대를 지나고 있는지
> 알려주지 않는다
>
> 단지 무언가의 절반만큼 네가 왔다는 것
> 돌아가든 나아가든 모든 것은 너의 결정에 달렸다는 듯

지금부터 저지른 악덕은

죽을 때까지 기억난다

—진은영, 「서른 살」에서

이 책은 평범한 한 여성인 내가 20대에 들어서면서부터 서른이 될 때까지 울고 웃으며 만난 그림들에 대한 이야기를 적은 것이다. 전문적인 미술사 서적도 아니고, 세련된 커리어우먼의 멋들어진 명화 감상기도 아니다. 다만 활기차면서도 우울하고, 명랑하면서도 쓸쓸한 내 또래 여성들과 공감하기 위해 그림을 매개로 마음껏 수다를 떨어본 셈이다. 내 집을 찾은 손님에게 아끼는 차 한 잔 내놓듯 "그림 한 잔 하실래요?" 살며시 말 건네며 썼다.

주말마다 학교 도서관에서 화집을 뒤지며 원고를 쓰느라 머리를 쥐어뜯었던 1년 가까운 시간들 동안 나는 줄곧 망설였었다. 30년간 부침浮沈 없이 안온하게 살아온 나 같은 사람이 과연 책을 써도 되는 것일까, 하고. 책이란 파란만장한 생을 살아와 마음에 맺힌 것이 많은 사람들이나 쓰는 것이 아닌가, 하고. 마침내 책이 나올 무렵이 되자 부끄러워서 도무지 고개를 들 수 없었다. 그때 아쿠타가와 류노스케의 금언집 『쓸쓸함보다 더 큰 힘이 어디 있으랴』의 다음과 같은 구절이 용기를 주었다.

"글을 쓰려는 사람이 그 자신을 부끄러워하는 일은 죄악이다. 그 자신을 부끄러워하는 마음엔 어떠한 독창의 싹도 생기지 않는다."

책을 쓰면서 많은 분들로부터 도움을 받았다. 우선 이 책을 기획하고 1년간 함께 만들어간 서영희님께 감사의 말씀을 드리고 싶다. 지난해 11월 느닷없이 그녀로부터 걸려온 한 통의 전화가 아니었더라면 이 책은 존재할 수 없었을 것이다. 꼼꼼하게 원고를 손봐주신 아트북스 편집부의 손희경 팀장님께 역시 감사의 말씀을 드린다. 내게 미술사적 지식을 가르쳐주신 대학 시절의 은사님들과 백면서생白面書生이었던 나를 강인한 사회인으로 단련시킨 회사에도 머리 숙여 감사드린다. 책의 내용에 많은 아이디어를 주었고, 언제나 내 곁에서 격려와 조언을 아끼지 않은 친구들에게는 고마움과 사랑을 함께 전한다. 그리고 무엇보다도, 사랑과 정성으로 나를 길러주신 부모님께 이 책을 바친다.

2008년 11월, 서른의 가을날에

곽 아 람

차례

가르랑대는 '기집애들'은 질색이었다. 태고의 여성성을 지닌 여자가 되고 싶었다. 힌두의 여신 칼리처럼 시간을 파괴하고 창조하는 여자, 해골 위에서 춤추는 여자, 우주를 관통하는 근원적인 힘을 지닌 여자. 그러나 한없이 불안정하여 조그마한 충격에도 망가지기 쉬운 여자. 도도하고 강해 보이는 당신 안에 늘 도사리고 있는 쓸쓸함과 외로움을, 나는 알고 있었다.

공감
그녀 안에 내가 있다

'프릴 달린 블라우스' 권하는 세상

〰

무시당하지 않기 위해 목소리를 높일 수밖에 없었다.

거칠고 사납게 보이기 위해 욕설도 배웠다. 나는 '드센 여자'가 되었다.

부모님이 내 개인의 성취를 기뻐하면서도

한편으로는 당신들의 딸이 '여자답다'고 여겨지기를 바란다는 것을 나는 알고 있었다.

그것이 바로 이 사회가 '일하는 여성'에게 원하는 것과 같다는 사실을.

마리 드니즈 빌레르, 「그림 그리는 여자」, 1801

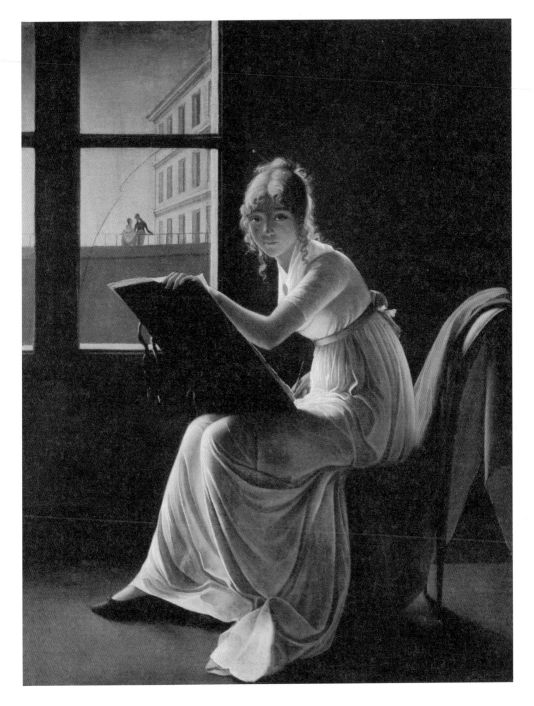

　　새벽 1시 25분의 편의점에서 냉장고를 뒤져 '여명' 한 캔을 샀다. 고기 냄새, 술 냄새, 담배 냄새 가득 밴 옷가지를 벗어 패브리즈를 두어 번 칙칙 뿌리고 간신히 잊지 않고 화장을 지웠다. 회식이 있었고 많이 마셨다. 돌아가는 소주잔과 폭탄주의 물결, 지저분한 노래방 화장실에서 몇 번을 게웠던가.

　　갓 태어난 딸을 품에 안았을 때 부모님은 몰랐을 것이다. 30년 후 당신의 딸이 전혀 예쁘장하지 않은 모습으로 술 냄새를 풍기며 거리에서 비틀댈 줄은. 그만하면 '예쁘장한 인생'이었다, 취직하기 전까지는. 너덜너덜해졌구나, 거칠어졌구나, 망가졌구나⋯⋯. 잘 가, 예쁘장한 시절아. 안녕, 적나라한 밥벌이의 나날들아. 땀에 전 몸뚱이를 침대에 던지며 잠들기 전 자조적으로 중얼거렸다.

　　예쁘장했던 시절에, 제임스 티소의 그림들을 좋아했다. 차를 마시고, 연회에 나가고, 몽상에 잠기고, 산책을 하는 화려하고 아름다운 여인들. 이제 나는 더이상 티소를 좋아하지 않는다. 나는 파티에 나가는 여자도, 한가롭게 산책을 하는 여자도, 하릴 없이 몽상에 잠기는 여자도 아니니까. 나는 '밥벌이하는 여자'고, 그중에서도 남자들도 하기 힘들다고 하는 '거친 직업'을 가진 여자다. 나는 차라리 마리 드니즈 빌레르Marie-Denise Villers, 1774~1821의 여인이다. 남자들만의 세계였던 18~19세기 프랑스 화단에서 여자라는 이유로 수많은 제약을 받았을, 이름마저 잘 알려지지 않은 여자 화가가 그린 자화상 속의 여자.

　　텅 빈 방 안에 창을 등지고 한 여자가 앉아 있다. 유리창으로 들어오는 빛

이 여인의 형태를 또렷하게 만든다. 창 밖 발코니엔 한 쌍의 연인이 한창 사랑을 속삭이고 있지만, 여자는 아랑곳하지 않고 자신의 일에 몰두하고 있다. 여인의 무릎 위에 놓여 있는 것은 스케치북. 그녀는 지금 그림 밖의 누군가를 그리고 있는 중이다.

뉴욕 메트로폴리탄 미술관에 전시돼 많은 사람들의 사랑을 받고 있는 「그림 그리는 여자」는 오랫동안 신고전주의의 거장 자크 루이 다비드의 작품으로 여겨졌었다. 다비드의 추종자들은 이 그림의 시적인 분위기와 '여성적인' 필치를 극찬했다. 프랑스의 대문호 앙드레 말로는 이 그림에 대해 이렇게 말했다. "빛을 등지고 앉아 그림자와 미스터리에 젖은, 지적이고 수수한 여인의 초상화로…… 색채는 베르메르의 것처럼 미묘하고 특이하다. 완벽한 그림이다. 잊을 수 없다."

그러나 이 그림은 다비드의 것이 아니었다. 20세기 중·후반 연구자들은 놀랍게도 이 그림이 정말로 '여성의' 그림이라는 사실을 발견해냈다. 화가의 이름은 마리 드니즈 빌레르. 파리 태생으로 결혼 전 이름은 마리 드니즈 르무안. 역광을 그리는 데 능했던 초상화가 안 루이 지로데 트리오송을 사사했으며, 1799년 〈살롱〉에 자화상으로 여겨지는 첫 작품을 출품했다. 「그림 그리는 여자」를 내놓은 1801년에 그녀는 스물일곱 살이었다.

만약 이 그림이 다비드의 것으로 여겨지지 않았다면 과연 후대에 이름을 떨칠 수 있었을까? '여성의 작품'에 말로가 찬사를 퍼부었을까? 그런 생각들

을 하면 서글퍼진다. 양성평등이 실현되고 있다는 21세기의 한국 사회와 19세기 초의 프랑스 사회가 하등 다를 것이 없다는 생각이 들기 때문에.

1648년 설립된 왕립 미술 아카데미는 1663년 처음 여성을 받아들였지만 이후 80년간 단 15명의 여성만 아카데미에서 활동했다. 여성 화가들은 남성에게는 당연한 것이었던 누드 수업을 받지 못했다. 그들에게는 예술적인 성공의 디딤돌이라고 했던 에콜데보자르의 입학이 허가되지 않았으며 아카데미 최고의 영예인 '로마 대상Prix de Rome'을 놓고 경쟁할 자격이 주어지지 않았다. 19세기 중반에 이르자 아카데미의 여성 수가 남성의 3분의 1을 차지했지만 19세기가 끝나도록 레지옹도뇌르 훈장을 받은 여성은 단 한 명도 없었다. 누드화 수업을 받지 못한 여성들은 아카데미가 제일로 여겼던 역사화나 종교화를 그릴 만큼의 기량을 연마하지 못했으며 교회나 정부로부터 작품 의뢰도 받지 못했다. 자연히 여성들의 활동 분야는 초상화나 정물화 등의 비주류 분야로 제한됐다. 미국의 미술사학자 린다 노클린은 1971년 논문 「왜 위대한 여성 미술가는 없는가?」에서 19세기 서양 사회가 여성이 한곳에서 재능을 발휘하는 것을 금기로 여겼다는 사실에 주목한다. 당시 여성들에게는 '적절한 교양'을 쌓아 스스로 겸허한 자세를 취하는 아마추어리즘이 요구됐다. 예술가의 재능을 불태우는 데 필요한 '진지한 전념'은 천박한 방종으로 여겨졌을 뿐이었다. 여성은 그저 '예쁘장한 인생'을 살아가 주면 되었던 것이다.

그렇다면 현대 여성들은 과연 '에쁘장한 인생'에서 자유로운가? 린다 노클린은 동물 그림을 그려 그 시대엔 드물게 명성을 얻은 여성 화가 로자 보뇌르가, 성공한 여성들이 자신이 여성성을 버리지 않았다는 사실을 강조하기 위해 극도로 여성성이 강조된 옷을 입거나 요리에 몰두하는 모습을 보여주곤 하는 '프릴 달린 블라우스 증후군'을 보였다는 사실에 주의를 기울인다. 바지를 즐겨 입었던 로자 보뇌르는 남성적 옷차림에 대한 질문을 받자 '좀더 편하게 작업하기 위해서'라며 결코 자신이 치마를 포기하지 않았다는 사실을 누차 강조한다. 그녀는 비인습적인 행동을 했으며, 세속적으로 성공했음에도 불구하고 자신이 여성스러운 여자가 아니라는 사실에 양심의 가책을 받고 있었던 것이다.

79년생인 나는 학교에서도, 집에서도 여성이라는 이유로 차별받아본 적이 없었다. 대학을 졸업할 때까지 나는 단 한 번도 내가 여성이기 때문에 마이너리티라고 생각해본 적이 없었다. 1세대 페미니스트들과는 달리 우리 세대에게 여성의 권리는 '싸워서 쟁취해야하는 것'이라기보다는 '당연히 주어지는 것'이었다.

취직을 하자 이야기가 달라졌다. 그간 여성의 진출이 드물었던 직업을 택했기 때문에 더욱 그랬는지도 모르겠다. 내가 입사했던 2003년에 우리 회사는 처음으로 입사자 남녀 비율 1:1을 돌파했다. 한 여성지에서 취재를 올 만큼 이례적인 일이었다. 시간이 흐르고 점차 여기자 비율이 늘어났음에도 불구하고

항상 나는 그냥 '기자'가 아닌 '여기자'로 불렸다. '기자'라는 것과 함께 '여성'이라는 사실도 나의 '성적 정체성'이 아닌 '직업적 정체성'의 일부였다.

'여기자'를 동등한 직업인으로 대하지 않고 마초적인 본성을 보여주는 남자들도 꽤 있었다. 같은 연차의 남자 기자가 깍듯하게 '기자님' 대접을 받는데 나는 '아가씨'라고 불리는 일도 허다했다. 무시당하지 않기 위해 목소리를 높일 수밖에 없었다. 거칠고 사납게 보이기 위해 욕설도 배웠다. 나는 '드센 여자'가 되었다. 그 칭호를 즐기면서도 내심 불안했다. 부모님이 내 개인의 성취를 기뻐하면서도 마음 한구석에서 당신들의 딸이 '여자답다'고 여겨지기를 바란다는 것을 나는 알고 있었다. 내가 적극적으로 사회생활을 하기를 바라는 아버지가 다른 한편으로는 딸이 가사와 육아에도 능하기를 바란다는 것을 나는 알고 있었다. 같은 여성인 어머니마저도 딸의 밤늦은 귀가를 마뜩잖아 한다는 것을 나는 알고 있었다. 무엇보다도, 부모님이 원하는 그것이 바로 이 사회가 '일하는 여성'에게 원하는 것과 같다는 사실을 나는 알고 있었다.

로자 보뇌르와 마찬가지로 나 역시 '프릴 달린 블라우스 증후군'에서 자유롭지 못하다. 소위 '여성적인 일'들과의 무관함을 개의치 않을 만큼 긴이 크지는 못하다는 이야기다. 누군가 내게 예쁘다고 말했을 때, 스커트가 잘 어울린다거나 핸드백이 멋지다는 칭찬을 들었을 때, 상냥하고 다정하다거나 여리다는 평가를 받았을 때, 나는 사실 똑똑하다거나 일을 잘 한다는 이야기를 들

었을 때와 마찬가지로 우쭐해진다. 결국 나는 아직도 어느 만큼은 '예쁘장하게' 살고 싶은 것이다. 마리 드니즈 빌레르는 왜 미친 듯 붓질을 하고 있는 역동적인 여성이 아니라 얌전히 스케치를 하고 있는 아리따운 여성을 그렸을까? 그녀도 아마 '예쁘장한 인생'에서 자유롭지 못했을 거라는 짐작과 함께 그림 속의 깨지다 만 유리창이 어쩐지 '유리천장'을 연상시켜 씁쓸해진다.

벚꽃 날리던 도쿄의 봄밤

벚꽃은 이미 끝물이었다.

꽃이 져버린 벚나무 가지 끝의 지저분한 분홍빛이

죽은 자의 입술 빛깔을 연상시켰다.

호텔 방은 좁고, 스산했다.

지나치게 깨끗하게 정돈된 침대가

이곳이 사람이 '사는' 곳이 아니라 '머물다 가는' 곳이라는 사실을 상기시켰다.

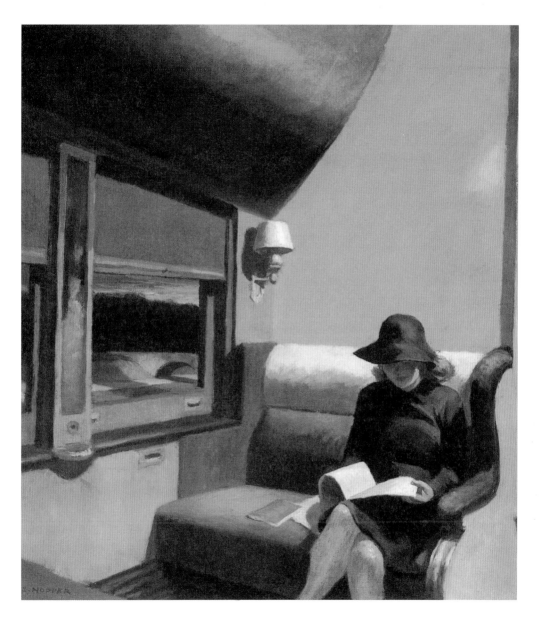

에드워드 호퍼, 「제293호 차량, C칸」, 1938

신발 속에 갇혀 있던 축축한 발에서 불쾌감이 느껴졌다. 추적추적 비가 내렸고, 나는 몇 시간째 열차를 타고 홀로 도쿄 시내를 유령처럼 떠돌고 있었다. 우울하고 쓸쓸하고 외로웠다. '도대체 내가 여기서 뭘 하고 있나' 하는 생각이 들었다. 3박 4일 여행의 사흘째, 나는 지나치게 지쳐 있었다. 무거운 배낭을 멘 어깨가 아려왔고 발이 아팠다.

마음을 단단히 먹고 사흘간 휴가를 내서 온 여행이었다. 봄에 일본에서 벚꽃을 즐기는 것은 오래 전부터 품어왔던 소망이었고, 회사가 갑자기 도입한 의무휴가제 덕분에 그 소원은 이루어졌다. 출발 전날도 자정이 가까워 퇴근해야할 만큼 일이 많았고, 나는 그 일들에 치여 힘겨웠지만 쏟아지는 업무의 틈바구니 속에서 틈틈이 여행 정보를 챙기며 그래도 행복했다. '도쿄에서의 하나미花見,꽃놀이'라는 구절은 어떤 환상 같은 것을 품고 있었다. 워낙 벚꽃을 좋아했다. 애틋한 연분홍 꽃잎이 바람에 날리는 것만 보아도 심장이 급강하하는 듯한 설렘에 숨이 멎을 듯했다. 일본 근대 소설을 좋아했기 때문일까, 일본적인 것, 일본적 색채에 푹 빠져 있던 나는 일본에서 분분히 날리는 벚꽃잎을 바라보는 것만으로도 세상의 온갖 시름을 몽땅 잊을 수 있을 줄로만 알았다.

혼자 떠난 여행이었다. "혼자 가는 거니?" 내가 그렇다고 대답하자 중년의 가장家長인 회사 선배들은 한숨을 내쉬며 부러워했다. "좋겠구나, 여행은 혼자 가는 게 제 맛이지." 나 역시 그렇게 생각했다. '혼자 떠나는 여행'이라

는 문구는 다소 쓸쓸하면서도 어쩐지 고상하고 멋스러워보였다. 마치 에드워드 호퍼Edward Hopper, 1882~1967의 그림처럼 말이다.

여행을 떠나기 전 내내 호퍼의 1938년 작 「제293호 차량, C칸」을 떠올렸다. 혼자 여행 중인 한 여성이 노을 질 무렵 열차 안에 앉아 우아한 자태로 책을 읽고 있는 그림. 단색 모자와 원피스 차림으로 앉아 그 누구와도 소통하지 않고 오직 자기 자신에게만 몰두하고 있는 여자의 여행. 내가 꿈꾸던 여행은 그런 것이었다.

원래 여행을 갈 때 짐 무게 때문에 가이드북 이외의 책은 절대로 가지고 가지 않는 나지만 이번에는 호퍼식式 여행을 위해 책까지 한 권 준비해 갔다. 영화로도 나온 『속죄』를 읽은 후 팬이 되어버린 이언 매큐언의 신작 『체실 비치에서』를 나리타 공항에서 도쿄 시내로 들어가는 게이세이센 전철 안에서 다 읽었다. 정교한 심리 묘사가 매혹적인 소설에만 몰두했어야 내 여행의 근본 목적이 온전히 달성되었겠지만 나는 한 눈으로는 책을 읽으면서, 또 다른 눈으로는 건너편에 앉은 한국인 커플을 자꾸만 쳐다보고 있었다. 신혼여행일까, 커플 티셔츠를 입고 각각 배낭을 메고 온 젊은 남녀는 너무나도 다정스럽게 함께 가이드북을 보며 속삭이더니 마침내 서로에게 머리를 기대고 잠들어 버렸다. 전날 늦게 퇴근해 짐을 싸고 아침 비행기 시간에 맞춰 새벽같이 나오느라 3시간 정도밖에 자지 못한 나 역시 자고 싶은 마음이 굴뚝 같았지만 일단 머리를 기댈 곳이 마땅치 않았고, 여자 혼자 자고 있는 새에 누가 짐이라도

집어 갈까봐 눈을 부릅뜨고 책을 읽으며 잠을 쫓을 수밖에 없었다. 혼자 하는 여행이라는 것이 그처럼 서글프다는 것을 그때 미리 짐작했어야 했는데. 그날 오후엔 마침 도쿄에 놀러와 있던 대학 후배를 만나 저녁을 먹느라 외로울 틈이 없었다.

둘째 날 오후, 나는 닛포리日暮里역 인근의 묘지 '야나카 영원谷中靈園'에서 벚꽃이 하느작거리며 떨어지는 것을 보고 있었다. 연분홍 꽃잎은 봄 햇살 속에서 한참을 명멸하다가 이내 바닥에 내려앉아 먼저 떨어진 꽃잎들과 섞여 보이지 않게 되었다. 벚꽃 무덤에서 노란 민들레가 피었다. 산 사람들이 자전거를 타고, 혹은 걸어서, 무심하게 죽음 곁을 스쳐 지나갔다. 김영하의 『여행자 도쿄』에 등장하는 나쓰메 소세키가 묻힌 묘지에 대한 묘사처럼 달콤하고도 쓸쓸한 풍경이었다. 내가 서 있는 묘지의 인근에 소세키가 살았던 곳이 있다는 것을 나는 알고 있었다. 묘지가 자주 등장하는 소세키의 소설 『마음』과 내 마음의 상태를 비교하며 곱씹어보았다. 그리고 저녁에, 외로움이 찾아들었다.

호텔 방으로 돌아오는 길목에서였다. 맛있는 저녁이 먹고 싶었지만 같이 먹을 사람도 없이 근사한 식당을 찾아가기가 어색해서 지하철역에 있는 간이식당에서 카레덮밥과 우동으로 저녁을 때웠다. 종일 발이 부르트도록 돌아다니면서 보고 듣고 느낀 것을 이야기하며 함께 나눌 사람이 없었다. 도심의 벚꽃은 이미 끝물이었다. 꽃이 져버린 벚나무 가지 끝의 지저분한 분홍빛이 죽

은 자의 입술 빛깔을 연상시켰다. 호텔 방은 좁고, 스산했다. 지나치게 깨끗하게 정돈된 침대가 이곳이 사람이 '사는' 곳이 아니라 '머물다 가는' 곳이라는 사실을 상기시켰다. 나는 또 다시 호퍼를 생각했다. 이번에는 도회적이고 세련된 우울을 그린 작품들이 아니라 호텔 방 침대에 속옷 차림으로 혼자 멍하니 앉아 있는 여자를 그린 1931년 작 「호텔 방」이 떠올랐다. 그림 속 여자가 느꼈을 법한 고립감이 온전히 내 것이 되어 돌아왔다. 문득 일본 전통여관인 료칸에서는 결코 혼자인 손님을 받지 않는다는 친구의 말이 생각났다. 혼자 와서 자살하는 사람이 그렇게 많기 때문이란다. 모든 방의 구조가 똑같은 대도시의 이 호텔 방에서 나 하나쯤 죽어나가도 아무도 모를 거라는 생각까지 들자 갑자기 두려움이 와락 치밀어 올랐다. 엉망진창인 서울의 내 방이 너무나도 그리워졌다.

대표작 「밤샘하는 사람들」을 처음 봤을 때부터 호퍼를 좋아했다. 적막한 밤의 거리, 홀로 불 밝힌 바에 앉아 있는 사람들의 고독감이 어쩐지 멋있어 보였다. 시골 출신의 내게 '도회적'이라는 단어는 '고상하고 우아한'이라는 단어와 동의어였다. 나는 따뜻하고 안온한 빛의 딸이 되기보다는 서늘하고 우울한 어둠의 자식이 되기를 바랐다. 나란 인간은 소위 '쿨하다'는 것과는 정말로 거리가 멀었지만 순전히 그 편이 더 세련돼 보여서였다. 젊은 미혼 여성에게 '겉멋'이라는 것은 꽤나 중요하고 매혹적인 요소인 것이다.

이번 여행을 오게 된 동기에도 그 '겉멋'이라는 게 상당히 작용했다. 나는

봄 벚꽃을 즐기러 홀로 도쿄로 훌쩍 여행을 떠나는 멋들어진 커리어우먼이고
싶었던 것이다. 청바지에 간편한 셔츠 차림, 원숭이 한 마리가 대롱거리는 키
플링의 하늘색 크로스백, 등에 짊어진 분홍색 에어워크 배낭이라는 생뚱맞은
차림에서부터 '멋들어진 커리어우먼'과는 거리가 멀었지만 어쨌든 내 콘셉트
는 그랬다. 쇼핑을 하기로 결심한 여행 사흘째 되는 날도 후배가 함께할지를
물어봤지만 나는 거절했었다. 하루도 아니고 며칠씩이나 동행이 있는 여행이
라니 어쩐지 '여행답지' 않아 보였기 때문이었다. 그런데 결과는…… 철학적
인 것과는 엄청나게 거리가 먼 원초적인 외로움과 아픈 다리, 고픈 배, 땀과
빗물에 젖은 몸뚱이. 도쿄의 후미진 호텔 방에서, 도심을 뱅글뱅글 도는 전철
안에서, 나는 간절히 외부와의 소통을, 나와 함께 있어줄 친구를 원했다.

　　도시인들의 고독과 우울을 즐겨 그렸지만 호퍼 자신은 놀랍도록 평온하
고 정돈된 삶을 살았다. 예술가들이 흔히 겪는 생의 굴곡, 갈등, 심각한 우울
증 따위는 그의 인생에 등장하지 않았다. 세 차례에 걸쳐 잠시 유럽에 머물렀
던 것을 빼면 그는 1908년 이래 줄곧 뉴욕에서, 크게 부유하지는 않지만 쪼달
리지도 않는 소박한 삶을 살았다. 광고 일러스트레이션 일과 데생 작업을 병
행했기 때문에 경제적으로 어려움을 겪지 않고도 창작 활동에 몰두할 수 있
었고, 역시나 화가였던 부인 조세핀과도 평생을 함께했다.

　　여행을 떠나오기 전의 나는 이처럼 평탄한 인생을 살아온 사내가 그처럼
어두운 그림들을 그려온 까닭을 전혀 이해하지 못했다. 나는 예술작품은 예

술가의 내면을 반영한다고 생각했고, 예술가와 그 작품은 온전히 닮아 있을 것이라고 여겼었다. 혼자 외국으로 여행 와서 짧은 기간이나마 엄청난 고립 감과 단절감을 겪고 나자 나는 호퍼의 일생이 대개 평온했기 때문에 오히려 그가 고립감과 외로움에 방점을 찍어 극대화시킬 수 있었을 거라는 생각을 했다. 비록 혼자 살지만 바쁜 직장생활 속에 늘 사람들에 둘러싸여 있던 나는 타국에서 오롯이 혼자가 됨으로써 비로소 고독을 느꼈다. 그것은 비정상적일 만큼 무겁고, 감당할 수 없을만치 거대한 것이었다.

여행 마지막 날의 도쿄엔 비바람이 몰아쳤다. 호텔 방에 누워 자고 싶은 생각이 굴뚝같았지만 억지로 몸을 일으켜 체크아웃을 하고 바깥으로 나왔다. 우에노 공원에서 후배를 만나 함께 관광을 하기로 돼 있었기 때문이다. 언제 나 씩씩한 후배도 꽤나 외로웠던 모양인지 "언니와 함께해서 좋아요"라고 했 다. 비바람을 뚫고 함께 오래된 절을 살펴본 후 찬 기운을 몰아내기 위해 함께 뜨끈한 라면을 먹고는 즐겁게 쇼핑을 했다. '혼자 하는 여행은 쓸쓸해……'라 고 되뇌면서 다시는 호퍼식 여행 따위는 꿈꾸지 않겠다고 결심했다.

책 읽는 여자는 쓸쓸하다

지평선 너머에 무언가가 있다.

오직 그녀만 알고 있는 미지의 세계다.

세계와 교류하는 여자의 주위에 고요한 바람이 분다.

바람이 풀을 누이고, 얼굴에 와 닿고, 머리카락을 흩뜨린다.

타인은 침범하지 못하는 그녀만의 세계.

그녀, 크리스티나만이 알고 있는 세계.

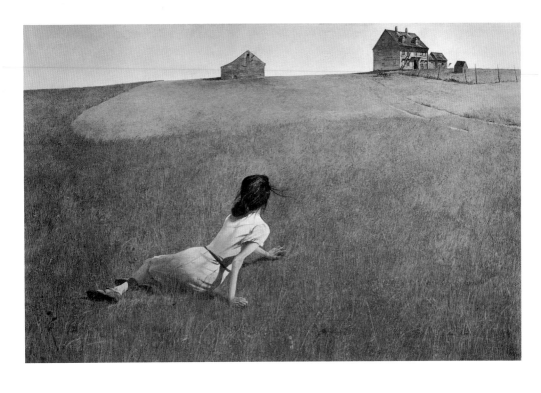

앤드루 와이어스, 「크리스티나의 세계」, 1948

독서를 하는 데에는 여러 가지 이유가 있겠지만, 나는 대개 위로받기 위해 책을 읽는다. 책 속에서 주인공의 외로움과 아픔을 읽어낸다. 그리고 내가 느끼는 감정들이 나만의 것이 아니라는 사실에 안도한다. 대학교 때는 독일 문학작품들을 많이 읽었다. 독일 명작을 읽고 그에 대해 글을 쓴 후 토론하는 수업을 들었다. 그때 괴테의 대작 『파우스트』를 완독한 것은 큰 성과였다. '인간은 노력하는 한 헤매인다'라든가 '선한 인간은 어두운 충동 속에서도 무엇이 옳은 길인지 잘 알고 있다'는 구절들이 세파에 지칠 때마다 힘을 주었다. 그러나 『파우스트』보다도 더 마음에 와 닿았던 작품은 토마스 만의 『토니오 크뢰거』였다. 자신을 '길 잃은 시민'으로 규정하는 검은 머리의 토니오가 자신이 사랑해 마지않던 두 친구, 금발의 한스와 잉에가 춤추는 모습을 멀리서 지켜보는 쓸쓸한 장면이 책장을 덮고 난 이후에도 잊히지 않았다. 자신이 절대로 도달할 수 없을 것이 분명한 세계에 대한 동경이라는 것이 어떤 것인지 나는 알 수 있을 것만 같았다. 그와 함께 피츠제럴드의 『위대한 개츠비』를 좋아했다. 부박한 여인에게 일생의 순정을 쏟아 붓는 개츠비의 사랑이 위대해 보였던 것은 결코 아니다. 다만 여인을 그리면서 항구의 녹색 불빛을 바라보는 개츠비의 모습이 좋았다. 그 우울한 기다림의 심정을 이해할 수 있었다.

내가 일본 소설들을 좋아하는 것도 같은 이유에서다. 특히 가와바타 야스나리, 미시마 유키오, 다자이 오사무 등 근대 일본 작가들을 좋아한다. 그들이 그려내는 인물의 복잡다면하고 고독한 내면세계에 이끌렸다. 주인공들은

내가 이해할 수 있는 종류의 인물이었다. 다자이 오사무의 『인간 실격』을 읽고 눈물을 흘린 적이 있다. 타인과 자신이 다르다는 생각 때문에 계속 불안감을 느끼다가 '인간에 대한 구애'로서 익살을 택한 주인공, '겉으로는 늘 웃는 얼굴을 하고 있지만 속으로는 필사적인' 가엾은 인간에게서 나는 연민과 동질감을 느꼈다. 뒤틀리고 뒤엉킨, 불안하고 두려운, 어둡고 가여운, 그럼에도 간절히 동류同類를 찾아 나서는 인간의 마음. 미시마 유키오의 『금각사』에 나오는 말더듬이 주인공도 그랬다. 추한 외모 때문에 미의 상징이라고 할 수 있는 아름다운 금각에 병적으로 집착하다가 결국은 그것을 불태워버리고 마는 사미승. 소설의 마지막 구절을 나는 또렷하게 기억한다. "호주머니를 뒤지니, 단도와 수건에 싸인 칼모틴 병이 나왔다. 그것을 계곡 사이를 향하여 던져버렸다. 다른 호주머니의 담배가 손에 닿았다. 일을 하나 끝내고 담배를 한 모금 피우는 사람들이 흔히 그렇게 생각하듯이, 살아야지 하고 나는 생각했다."

책을 읽는 것과 마찬가지의 이유로 좋아하는 그림이 한 점 있다. 미국 화가 앤드루 와이어스Andrew Wyeth, 1917~의 「크리스티나의 세계」다.

미국 메인 주州의 광활한 풀밭에 분홍색 원피스를 입은 가녀린 여인이 손을 땅에 짚은 채로 널브러지듯 앉아 있다. 검은 머리를 하나로 묶은 여자, 바람에 여자의 앞머리가 흩날린다. 앞으로 뻗어 짚은 왼손과 애써 뒤를 지탱하는 오른팔에서 세상에 대한 갈구와 갈망의 떨림이 느껴진다. 여인은 멀리 보이는 집으로 가고 싶은 것일까. 바닥에 털썩 놓인 그녀의 두 다리는 그녀를 먼

곳으로 이끌고 가주기에는 무기력해 보인다. 그러나 어쨌든 여자는 세계를 응시한다. 지평선 너머에 무언가가 있다. 오직 그녀만 알고 있는 미지의 세계다. 세계와 교류하는 여자의 주위에 고요한 바람이 분다. 바람이 풀을 누이고, 얼굴에 와 닿고, 머리카락을 흩뜨린다. 타인은 침범하지 못하는 그녀만의 세계. 그녀, 크리스티나만이 알고 있는 세계.

그림의 모델인 크리스티나 올슨은 작가의 옆집에 오빠와 단 둘이서 살고 있던 스웨덴계 여인이다. 화가는 일을 마치고 부엌에 앉아 있던 크리스티나의 초상화를 1947년 처음 그렸다. 그림의 제목은 「크리스티나 올슨」. 와이어스는 "먼 바다를 바라보는 모습이 앙상한 팔과 함께 마치 상처입은 한 마리 갈매기처럼 보였다"고 회상했다. 그는 이후 크리스티나의 모습을 여러 번 그렸는데 그중 가장 반향이 컸던 것이 「크리스티나의 세계」다.

크리스티나는 두 다리를 심하게 저는 여인으로, 대부분 두 팔에 의지해 몸을 끌며 다녔다. 들판에 야채를 가지러 나갔다가 서서히 집 쪽으로 몸을 끌어당기는 그녀의 모습을 화가는 여러 번 목격했다. 「크리스티나의 세계」의 주인공은 소녀처럼 보이지만 사실 크리스티나는 나이 든 여성이었다. 「크리스티나의 세계」에 그려진 뒷모습만 보고 크리스티나가 젊고 아름다운 소녀일 것이라고 상상했던 관객들은 와이어스의 1952년 작 「미스 올슨」을 보고 크게 놀랐다. 고양이를 안고 있는 그녀의 주름진 얼굴과 완고한 턱선 때문이었다. 와이어스는 "내가 「미스 올슨」을 그린 것은 그러한(크리스티나를 소녀로 생각하

는) 이미지를 깨고 싶었기 때문이기도 하다. 그러나 나는 그 환상을 정말로 부수고자 한 것은 아니다. 모든 사람에게는 매우 시적인 측면과 세밀한 관찰의 측면이라는 양면성이 있다"고 했다. 그는 또 "「크리스티나의 세계」 때문에 매년 수백 통의 편지를 받고 있다"며 "그들은 그 그림이 자신의 초상이라고 말한다. 그러나 그들은 그림의 주인공이 불구라는 사실에 대해서는 언급하지 않는다. 그들은 그 사실을 보지 못한다"고도 했다.

나 역시 그림 속의 '크리스티나'를 나라고 여기며 그림을 보곤 했다. 그림을 본 사람들이 크리스티나의 뒷모습이 실제 내 뒷모습과 닮았다고 말하기도 했다. 아마도 하나로 묶은 헤어스타일과 허리에 끈을 묶은 원피스 차림이 그랬을 것이다. 하지만 나는 그림 속 주인공의 외양이 아니라 내면이 나와 닮았다고 느꼈다. 나는 그녀가 보고 있는 세계의 풍경이 쓸쓸하고 서글플 것이라고 생각했다. 내가 책 속에서 읽어내는 세계의 모습이 그녀의 세계와 닮아 있을 것이라고 믿었던 것이다. 그 그림을 보았던 다른 사람들과 마찬가지로 나 역시 크리스티나가 불구라는 사실을 눈치채지 못했지만 직관적으로는 알 수 있었다, 그림 속 여자에게 무언가 결핍돼 있다는 것을. 크리스티나를 자신의 초상이라고 느꼈던 다른 사람들도 아마 크리스티나의 모습을 통해 자신 안의 결핍을 알아챘을 것이다. 지평선을 바라보며 정면으로 바람을 맞고 있는 저 작은 여인의 두 다리처럼 자신들의 마음도 외로움, 고독함, 혹은 쓸쓸함으로 불구가 돼 있다는 사실을. 고통에 대한 공감만큼 타자와 자신의 동일화를 가

저오는 감정도 없다.

물론 내가 단지 위로받기 위해서만 독서를 하는 것은 아니다. 즐겁고 명랑해지기 위해서 독서를 할 때도 있다. 마거릿 미첼의 『바람과 함께 사라지다』는 중학교 때부터 지금까지 꾸준히 좋아하는 소설이다. 소설의 첫머리처럼 '그다지 예쁜 여자가 아닌' 스칼렛이 벌이는 남성 편력이 흥미진진했고, 그녀의 강인한 생명력과 '내일 일은 내일 생각하자'는 낙관주의가 좋았다. 지금도 나는 감 좋고 묵직한 실크 커튼을 보면, 커튼을 잘라 드레스를 만들어 입은 스칼렛 오하라가 생각난다. 냉소적인 유머를 느끼고 싶은 날에는 은희경의 소설을 꺼내 읽는다. 『새의 선물』을 도서대여점에서 빌려 읽으면서 낄낄댔던 10대 후반의 어느 날을 잊을 수 없다. 그리고 이윽고 '나를 바라보는 나 자신'에 대해 생각하고는 시무룩해졌던 것 같다. 그 무렵에는 한국 작가들의 소설을 많이 읽었다. 공지영의 『고등어』나 『무소의 뿔처럼 혼자서 가라』, 김형경의 『새들은 제 이름을 부르며 운다』나 『세월』, 신경숙의 『외딴방』이나 『깊은 슬픔』 등을 수업시간에 선생님 눈에 띄지 않도록 교과서 아래에 깔아 놓거나 무릎 위에 놓고 몰래 읽곤 했다.

요즘의 나는 마음이 어지러울 때마다 나쓰메 소세키를 읽는다. 평단하기 그지없는 『마음』이나 『행인』은 마치 마인드콘트롤 지침서 같아서, 뒤죽박죽된 마음 상태를 정돈하기에는 제격이기 때문이다. '마음을 지탱하기 위해서'라는 의도는 같지만, 위로받기 위한 독서와 즐거워지기 위한 독서가 고통에

끼치는 영향의 양상은 분명히 다르다. 공감을 통한 위안과 경감輕減에 의한 안도……. 이런 생각을 할 때마다 크리스티나를 지탱해 주는 그녀의 가녀린 두 팔을 떠올린다.

와이어스는 이렇게 말했다. "앙상한 두 팔은 그녀의 삶에서 비극인 동시에 기쁨이었다."

녹색 부가티를 탄 자화상

혼자 운전석에 앉아 핸들을 잡고 음악을 들으며 거리를 달릴 때,

나는 옆구리가 찌그러진 아반떼가 아니라 벤츠라도 타고 있는 것처럼 우쭐해진다.

겁 많고 의존적이기 그지없었던 내가,

그 누구의 도움도 받지 않고 이 무겁고 거대한 기계를 조작해

세상을 향해 돌진하고 있다는 사실이 너무나 대견하고 자랑스러운 것이다.

타마라 드 렘피카, 「녹색 부가티를 탄 자화상」, 1925

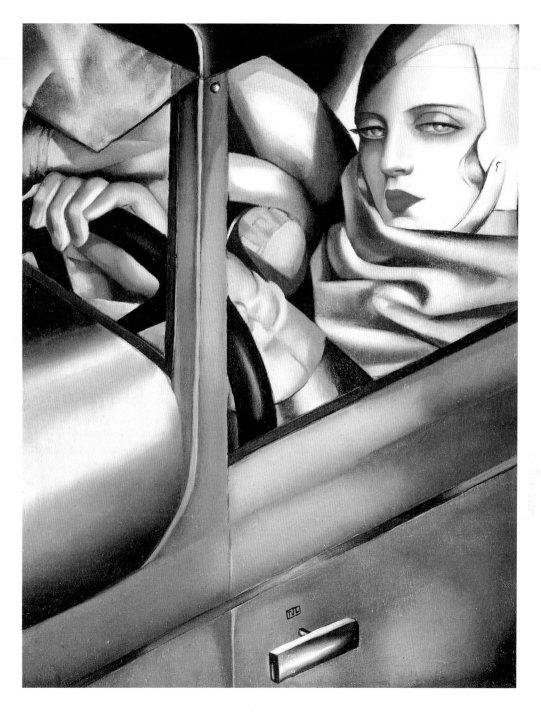

운전을 배운 것은 2001년 12월이었다. 당시 돈 없는 대학생이었던 나는 '야메'로 운전을 가르쳐 주는 학교 앞 시뮬레이션 학원에 등록했다. 전자오락기 같은 기계들이 여러 대 줄지어 놓여 있고, 화면 속에 펼쳐진 길을 보며 핸들을 조작해가는 방식이었다. 나는 그 학원에서 가장 운전을 못하는 학생이었다. 덩치 큰 여자 강사는 항상 내 앞에만 오면 "아람씨만큼 운동감각, 방향감각, 균형감각 없는 사람 처음 봤어요" 하며 혀를 쯧쯧 차곤 했다. 같은 학원에 다녔던 과 친구들은 대개 한 번에 면허 시험에 합격했지만 내가 면허를 따기까지는 지난한 세월이 흘러야만 했다.

첫 번째 기능시험에, 떨어졌다. 두 번째 시험에, 낙방했다. 세 번째 시험에, 불합격했다. 네 번째 시험에, 미끄러졌다. 바야흐로 때는 겨울, 바람은 차고 눈마저 내리는 다섯 번째 시험날, 나는 강남 면허시험장으로 가기 위해 탄천을 건너면서 '돌아올 수 없는 다리'라도 건너는 듯 비장한 각오를 다졌다. '이번 딱 한 번만이다. 다시는 탄천을 건너지 않겠다.' 결과는 합격이었다. '합격입니다.' 무성의한 기계음이 내 머릿속에서는 '축 합격'의 팡파르가 되어 울려 퍼지고 있었다.

우여곡절 끝에 얻은 운전면허증은 몇 년 동안 내 화장대 서람 속에서 고이 잠자고 있었다. 친구들이 다들 면허를 땄기 때문에 덩달아 운전을 배운 거지 실제로 차를 몰고 거리에 나설 생각은 눈곱만큼도 없었다. 서울의 대중교통 시스템은 부족함이 없었고, 세상은 차를 몰지 않는 '여자'에게는 관대했다.

　차를 산 것은 2006년 1월이었다. 당시 나는 대학원에 다니느라 휴직 중이었는데 입사 동기들이 대거 지방 파견 근무 발령이 났다는 소식을 들었다. 직감적으로 '3월에 복직하면 나도 지방으로 가겠구나' 하는 생각이 들었다. 지방 근무를 할 때 차가 없으면 굉장히 불편하다는 이야기를 누누이 들었기 때문에 운전을 결심하고 무리를 해서 차부터 질렀다. 그렇게 배수진을 치지 않고서는 중도에 포기할 것이 뻔했기 때문이다. 고향에 내려가서 현대차 영업사원 아저씨로부터 하루 6시간씩 2주 동안 맹훈련을 받고 서울로 올라왔다.

　그리고 곧장, 사고를 냈다. 인근 카센터에 들렀다가 집으로 돌아오던 중 자전거를 친 것이다. 길가를 달리던 자전거를 미처 피하지 못하고 사이드미러에 자전거가 살짝 닿았는데 자전거가 균형을 잃고 쓰러졌다. 길바닥에 넘어진 운전자는 한참을 움직이지 않고 그대로 쓰러져 있었다. 나는 울면서 112에 신고했다. "제가 사람을 치었어요." 머릿속으로 '내 인생은 이제 끝이구나' 하고 생각했는데 신고를 받고 달려온 경찰도, 구경하던 주위 사람들도 너무나 태연했다. 심지어 나를 어이없다는 듯 쳐다보기까지 했다. 나의 난리통에 몸을 일으킨 자전거 운전자마저도 "아가씨, 그렇게 심약해서 앞으로 어떻게 운전하려고 그래" 하면서 오히려 나를 위로했다. 자전거 운전자가 이렇게 반응하고 그 후로도 별 문제를 삼지 않았기 때문에 나는 '일이 수월하게 마무리되는구나' 하는 착각을 했다. 그러나 2주 후 보험회사에서 걸려온 전화를 받고는 운전자의 그 의연함 속에 숨어 있던 칼날의 실체를 알았다. 그 자전거

는 1,200만 원짜리 명품 외제 자전거였고, 가볍게 흠집이 났을 뿐인데 견적은 200만 원이나 나왔다. 여하튼 그 사건으로 너무 큰 충격을 받은 나는 다시는 운전대를 잡지 않으리라 결심하고 차를 팔기 위해 백방으로 알아보았다.

차를 팔겠다니, 꿈도 야무졌다. '운전의 신神'은 그다지 호락호락하지 않았다. 그해 3월, 복직과 동시에 수원으로 발령이 났다. 내가 맡게 된 곳은 수원, 화성, 안양, 안산, 군포, 의왕, 시흥, 과천의 8개 도시, 차 없이 이 넓은 구역을 취재한다는 건 불가능했다. 처음 몇 달은 겁이 나서 차 없이 다녔다. 새벽같이 일어나 버스를 몇 번씩 갈아타고 출근했다가, 다시 버스를 몇 번씩 갈아타고 퇴근하는 식이었다. 노트북 컴퓨터는 무거웠고 버스 정류장은 집에서 멀었다. 7월, 분당 샘물교회 신도들이 아프가니스탄에서 탈레반에 피랍됐다. 분당까지 가기 위해 수원에서 택시를 잡았더니 택시 요금이 글쎄 5만 원이라는 거다. 왕복 10만 원의 택시비는 운전의 공포를 이기기에 충분했다. 피랍 사태는 장기화됐고, 나는 자주 분당으로 가야만 했다. 그렇게 상황에 떠밀려 억지로 '본격적인' 운전을 시작했다.

그러기를 몇 달, 다음 날 어딘가로 차를 몰고 갈 일이 있으면 걱정이 돼서 전날 밤을 꼬박 새곤 했던 나는 어느새 차가 없으면 불편해서 일상생활을 못할 정도로 운전을 즐기게 돼버렸다. 차를 막 샀을 때 주변 사람들은 내게 "앞으로 다른 세상이 펼쳐질 것"이라고들 말했지만 운전이 너무나 무서웠던 나는 내게도 그런 날이 오게 될 것이라고는 도저히 믿을 수 없었다. 그러나 '그

'날'은 의외로 너무나도 빨리 찾아왔다. 운전이 익숙해지고 나자 생활이 훨씬 더 편리하고 윤택해진 것이다. 추운 날 발을 동동 구르며 버스를 기다리지 않아도 되었고, 필요할 때면 언제든지 할인마트에 가서 생필품을 잔뜩 사올 수도 있게 되었다. 그리고 무엇보다도, 나는 굉장히 독립적이고 당당해졌다.

운전을 하기 전의 나는 운전을 할 줄 아는 사람들에게 의존적이었다. 남자친구를 사귈 때도 언제나 그와 함께 그의 '차'가 필요했다. 남자친구는 내게 나를 차에 태워 집까지 바래다주는 존재, 주말에 나를 차에 태워 바람을 쐬게 해주는 존재, 무거운 짐이 있을 때 차에 실어 날라다주는 존재였다. 운전을 할 줄 아는 '그'는 관계의 우위에 있었고, 운전을 못하는 '나'는 어느새 종속적인 존재로 전락했다. 그런데 운전을 하게 된 지금은 굳이 차가 있는 남자를 만나지 않아도 혼자서 충분히 삶을 즐길 수 있다는 자신감이 생겼다.

폴란드 출신 여성 화가 타마라 드 렘피카Tamara de Lempicka, 1898~1980의 1925년 작 「자동차를 탄 자화상」은 '근대 여성'의 대표적인 아이콘처럼 여겨진다. 「녹색 부가티Bugatti, 이탈리아의 고급 자동차 브랜드를 탄 타마라」라고 불리기도 하는 이 그림은 1925년 독일의 패션 잡지 『디 다메』의 표지로 세상에 등장했다. 녹색의 고급 승용차에 올라탄 그림 속의 여인은 장갑 낀 손으로 핸들을 잡은 채 도도한 눈빛으로 관람객을 응시한다. 빨간 립스틱을 바른 굳게 다문 입술에서 그 누구도 침범할 수 없는 당당한 기운이 뿜어져 나온다.

그림의 모습에서도 알 수 있듯이 렘피카는 당시로서는 보기 드물게 자유

로운 여자였다. 폴란드의 수도 바르샤바에서 태어난 그녀의 본명은 마리아
고르스카. '렘피카'라는 이름은 첫 남편의 성인 '렘피키'를 변형한 것이다. 러
시아에서 살다가 1917년 남편이 볼셰비키 혁명과 연루되자 가족과 함께 프랑
스 파리로 망명한 그녀는 미술 학교에 입학해 그림을 배웠다. 당시 파리를 풍
미했던 큐비즘의 영향이 그녀의 그림에서 어렴풋하게 드러난다.

　　렘피카는 몬테카를로에서 차를 몰고 가던 어느 날 우연히 『디 다메』의 패
션 기획자와 마주쳐 "운전을 하는 당신의 모습이 아주 멋지니 그 모습을 그려
달라"라는 의뢰를 받게 된다. 당시 렘피카가 몰고 있던 차는 노란색 르노였
고, 입고 있던 옷도 노란색 풀오버였지만, 렘피카는 단 한 번도 녹색 부가티를
소유한 적이 없었음에도 불구하고 '단지 그렇게 하고 싶었기 때문에' 녹색 부
가티를 탄 자신을 그렸다.

　　혹자는 이를 일러 "거침없는 남성 편력과 양성애로 당시 사회의 이목을
끌었던 그녀답게 자유분방하고 과장된 행동"이라고 폄하하기도 했지만, 운전
에 막 재미를 붙인 나는 그녀의 심리를 충분히 이해할 수 있을 것 같다. 그녀가
마음속에 그렸던 운전자로서 자신의 이미지는 평범한 르노가 아니라 고급 부
가티를 몰고 있는 것만큼이나 근사하고 당당했던 것이다. 혼자 운전석에 앉아
핸들을 잡고 음악을 들으며 거리를 달릴 때, 나는 옆구리가 찌그러진 아반떼
가 아니라 벤츠라도 타고 있는 것처럼 우쭐해진다. 겁 많고 의존적이기 그지
없었던 내가, 그 누구의 도움도 받지 않고 이 무겁고 거대한 기계를 조작해 세

상을 향해 돌진하고 있다는 사실이 너무나 대견하고 자랑스러운 것이다. 많은 여성들이 운전을 하고 있는 2000년대를 살아가고 있는 나도 이럴진대, 1920년 대에 운전을 했던 렘피카는 차를 몰 때마다 얼마나 흐뭇했을까. 살짝 내려간 그녀의 눈꺼풀이 풍기는 도도함을 사이드미러를 힐끗거리며 따라해본다.

새벽 세시, 불면증과 고독의 밤

모든 것이 평화로운 속에서

오직 나 하나만이 불협화음을 일으키고 있는 새벽 3시의 고독을

나는 익히 알고 있었다.

그 어느 모퉁이에서 다시 불안의 그림자가 불거질 것이다.

불면은 영혼을 잠식한다.

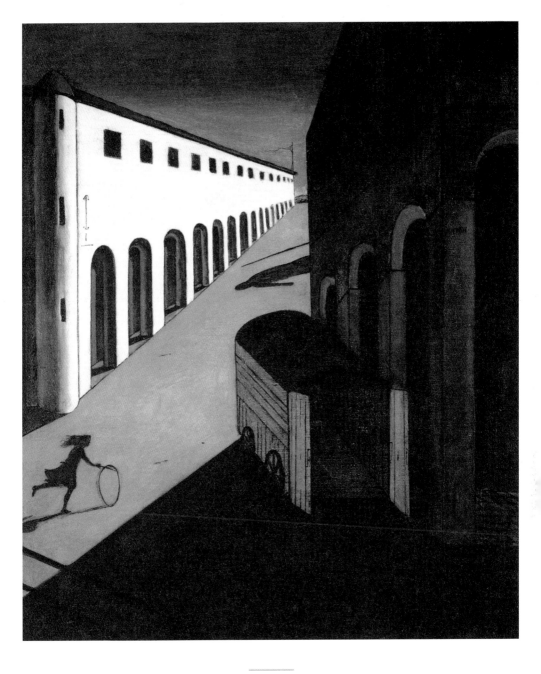

조르조 데 키리코, 「거리의 신비와 우수」, 1914

숙면을 취해 본 적이 없다. 대개 잠을 설친다. 잠들기까지 시간이 많이 걸리고, 잠든 내내 꿈에 시달린다. 베개에 머리만 대면 잠들 수 있다는 사람들이 세상에서 제일 부럽다.

잠이 오지 않는 밤이면 한참을 뒤척인다. 서양 사람들이 잠들기 위해 한다는 것처럼 양을 세어본다. 텔레비전을 켰다가, 끈다. 머리 위치를 반대로 하고 자세를 바꿔본다. 부엌으로 가서 냉장고 문을 열고 물을 마신다. 다시 침대로 돌아와 잠을 청한다. 잠들어야만 한다는 강박관념에서 벗어나려고 애쓴다.

그래도 잠이 오지 않는다. 슬슬 걱정이 된다. 잠을 설친 다음 날 아침이면 신경이 칼끝처럼 곤두서기 때문이다. 위염이 도져 위도 쿡쿡 쑤신다. 졸려서 도무지 일에 집중할 수 없어 하는 수 없이 커피를 마신다. 나는 카페인에 약해 손이 부들부들 떨린다. 비정상적으로 뇌가 흥분된다. 졸음은 달아나지만 종일 기분이 나쁘다. 그렇게 이어지는 악순환.

잠 못 이루는 밤, 다음 날 닥쳐올 고통이 두려운 나는 슬그머니 일어나 싱크대 찬장을 뒤진다. 찬장 안쪽에 '그것'이 있다. 한껏 손을 뻗어 '그것'을 꺼낸다. 엄마 몰래 설탕을 훔쳐먹는 아이와 같은 심정으로 손바닥에 놓인 '그것'을 한참동안 바라보다가 냉장고에서 물을 꺼내 한 컵 따르고 함께 꿀꺽 삼킨다.

수면제에 의존하면 안 된다는 것쯤은 물론 나도 알고 있다. 중독이 되지 않도록 유의해야 한다는 것도 알고 있다. 그러나 불면 때문에 당장 닥쳐올 다

음 날의 불편함을 방지하기 위해 나는 하는 수 없이 약을 털어 넣는다. 그렇게 한 지가 벌써 여러 날이 되었다.

"불면의 원인은 불안이에요." 고심 끝에 찾아간 의사는 내게 말했다. "세상에 잠을 오게 하는 약이라는 건 없어요. 신경을 안정시킬 뿐이지요. 마음속 불안의 원인을 찾아내 없애는 것이 불면을 치유하는 가장 빠른 길입니다."

내 불면의 가장 큰 원인이 '불안'이라…… 김윤아가 부른 동명同名의 노래로 더욱 유명해진 파스빈더의 영화 「불안은 영혼을 잠식한다」를 내 일상에 끌어다 쓰자면, 내 경우엔 '불안은 수면을 잠식한다' 혹은 '불면은 영혼을 잠식한다'쯤이랄까? 수면제에 의지해 겨우 잠든 밤, 내가 꾸는 꿈들을 가만히 들여다보자면 불면의 원인이 불안이라는 건 맞는 얘기 같다. 꿈속에서 나는, 항상 무엇엔가 쫓긴다. 다음 날 수학시험을 봐야하는데 공부를 하나도 못했거나 시험 범위를 몰라 쩔쩔 매는 건 단골 레퍼토리고, 골룸처럼 껍질이 벗겨진 개구리 떼에게 쫓기다가 언덕 위로 피신해 간신히 살아난 적도 있다. 얼마 전에는 심지어 꿈속에서 임신을 했는데 예정일이 돼도 아이가 나오지 않아 스트레스를 받는 꿈을 꾸기도 했다. 꿈들 속에서 일상의 익숙한 풍경들은 갑자기 낯설고 불온한 존재로 바뀌어 나를 위협하고, 나는 자그마한 계집아이처럼 잔뜩 움츠러들어 나를 불안하게 만드는 낯선 존재에 대한 공포에 시달린다. 그런 꿈을 꾸고 일어난 날이면 그리스 태생의 이탈리아 화가 조르조 데 키리코Giorgio de Chirico, 1888~1978의 1914년 작 「거리의 신비와 우수」에 등장하는 굴

렁쇠 굴리는 소녀라도 된 것 같은 기분이다.

　이탈리아 형이상파의 선구자인 데 키리코의 가장 유명한 작품들은 '형이 상학적 시기'라고 불리는 1910년대 작품들에 집중돼 있다. 그 자신은 점차 사실주의적 경향을 띠게 된 후기작에 더 의미를 두었던 모양이지만 사람들의 흥미를 끈 것은 오히려 초기작이었다. 정체를 알 수 없는 인물들, 지나치게 과장된 원근법, 지중해의 고대 도시를 연상시키는 고전적인 건물들이 몽환적인 분위기를 불러일으키는 「거리의 신비와 우수」는 "음산하고도 불길한 꿈을 연상시킨다"는 평을 받았다. 살바도르 달리, 막스 에른스트를 비롯한 많은 초현실주의 화가들이 그의 그림에서 많은 영향을 받았다.

　지중해의 강렬한 햇살이 내리쬐는 거리, 그리스풍 아케이드의 건물들이 늘어선 샛노란 골목, 햇살에 부닥친 건물은 그림자 지고, 한 소녀가 잽싸게 굴렁쇠를 굴리며 문이 열린 트레일러 옆을 지나쳐 골목을 달려간다. 소녀가 달려가는 길모퉁이에는 무엇이 기다리고 있을까? 지팡이를 짚은 커다란 형체의 그림자가 저 길 끝에서 불쑥 튀어나온다. 소녀를 마중 나온 아버지일까? 소녀를 납치하려는 괴한일까? 알 수 없는 불안감이 화면을 장악한다. 소녀는 도무지 무사할 것 같지 않다.

　「거리의 신비와 우수」의 소녀는 아마도 자신의 꿈속을 달리고 있을 것이다. 그녀는 흰 대리석으로 만들어진 하얗고 정돈된 그리스풍 저택을 갈망한다. 정렬한 아케이드 지붕 끄트머리에서 휘날리는 깃발이 굴렁쇠를 굴리는

소녀의 승부욕을 자극한다. '저 깃발에만 도달하면 뜨거운 햇살을 피해 집 안으로 들어가 쉴 수 있을 거야', 소녀는 생각하지만 어느새 나타난 낯선 그림자가 소녀의 갈 길을 위협한다. 그림자는 곧 소녀 자신이다. 소녀의 내부에 도사리고 있던 불안감, 실패에 대한 두려움, 홀로 길을 가야 하는 고독감이 응집된 결정체인 것이다. "비켜주세요." 소녀가 말한다. 그림자는 꿈쩍도 않고 말없이 소녀를 응시한다. 자신 안의 불안감, 자신 안의 두려움, 자신 안의 고독과 맞닥뜨린 소녀는 도대체 어떻게 해야 할까? 욕망을 버리고 등을 돌려 출발점을 향해 달아날 것인가, 아니면 내부의 괴물과 끝까지 싸워 이길 것인가.

고백하자면, 사실 나는 매일 매일이 불안하다. 취재원과의 약속이 깨질까 불안하고, 기사를 제때 못 넘길까봐 불안하다. 오탈자를 낼까봐 불안하고, 오보誤報를 내게 될까봐 더욱 불안하다. 그리고 무엇보다도, 삶에서 실패하게 될까봐 불안하다. 내 삶에 '성공'의 지표라고 할 수 있는 절대적인 기준을 세워놓은 것은 아니다. 그러나 막연한 '성공'의 청사진은 있다. 이를테면 안온한 가정과 안정된 사회적 지위, 그로 인한 행복감 같은 것이다. 서른이 되면 그런 것들이 주어질 줄 알았는데 서른이 되어서도 여전히 헤매고 있는 것만 같아서 불안하다.

일에서도 사랑에서도 방황을 거듭하는 서른한 살 여성들의 이야기를 그린 「달콤한 나의 도시」라는 드라마를 보고 나와 내 친구들은 "정말 공감 가는 이야기"라며 웃었다. "회사를 그만두고 스페인 가서 한 일 년 살면서 언어를

배우고 오면 어떨까?" 한 친구가 심각하게 말했다. 또 다른 친구는 벼르고 벼르더니 직장을 그만두고 미국 유학을 떠났다. 안온한 행복이 기다리고 있을 것만 같던 서른 살의 길목에서 우리는 저마다 내부의 그림자와 맞닥뜨렸던 것이다. 누군가는 그 그림자를 뛰어넘고, 누군가는 그 그림자를 등질 것이며, 또 누군가는 해가 져서 그림자가 사라질 때까지 기다릴 것이다. 나는 과연 어느 쪽일까? 내 잠자리는 아직도 불편하고 나는 날마다 끊임없이 낯선 꿈속을 쫓기며 방황하는데.

최근에 빌 헤이스라는 미국 작가가 쓴 『불면증과의 동침』이라는 책을 읽었다. 소년기부터 불면증과 싸워온 저자가 자신의 불면증 경험을 바탕으로 쓴 논픽션이라길래 불면증에 대한 궁극적인 해답을 주리라고 기대하면서. 저자는 카페인 과다로 인해 잠을 잃고는 편히 잠들어 있는 가족들에 대해 묘한 질투심을 느꼈던 어린 시절의 경험과 나이 들어 에이즈를 앓고 있는 배우자(그는 동성애자다)와 함께 살면서 겪었던 수면 장애 등을 털어놓으면서 불면증과 잠에 대한 온갖 과학적인 연구결과를 제시한다. 그러나 그뿐이다. 책을 읽고 나서 알게 된 것은 각종 수면제의 이름들뿐이었다. 저자는 여전히 불면증과 싸우고 있다. 그는 책 말미에 썼다. "언제나 같은 문제를 가진 새로운 밤이었다. 나는 침대를 떠나 내 작업실로 숨어들어간다. 블라인드를 올리고, 의자를 창가로 옮겨놓고는, 창턱에 맨발을 올리고, 그 아래서 일어나는 움직임을 주시한다. 쥐새끼 한 마리 없고 아무런 소리도 안 난다. 새벽 세시엔 모든 것

이 평화롭다."

모든 것이 평화로운 속에서 오직 나 하나만이 불협화음을 일으키고 있는 새벽 세시의 고독을 나는 익히 알고 있다. 그 어느 모퉁이에선가 다시 불안의 그림자가 불거질 것이다.

닳고 지친 서른의 우리

"두려움과 병이 없었다면,

나는 내가 가진 모든 것들을 이루어내지 못했을 것이다."

뭉크의 말을 기억하며, 불안과 혼돈으로 가득 찬 내 기나긴 사춘기도

언젠가 때를 찾아 색채와 낙천성을 획득한 뭉크의 장년처럼 무르익기를,

나는 그저 바랄 뿐이다.

에드바르트 뭉크, 「사춘기」, 1895

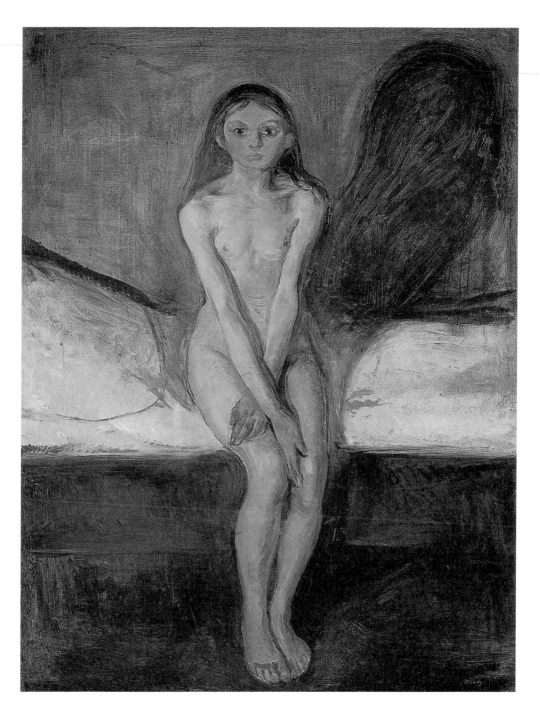

어스레한 방 안에 10대 초반의 소녀가 잔뜩 겁에 질린 표정으로 아랫도리를 가린 채 침대에 앉아 있다. 한창 피어날 나이건만 화가가 주목한 것은 솜털이 보송보송한 소녀의 장밋빛 볼이나 초롱초롱한 눈매가 아니라 어설프게 솟아오른 가슴과 앙상한 어깨의 불완전성이 불러일으키는 성장에 대한 불안감이다. 시커먼 그림자가 소녀를 엄습한다. 소녀 자신의 것인지, 소녀를 억압하는 타인의 것인지 분간되지 않는 커다란 그림자는 입술을 꾹 깨문 채 잔뜩 빨개진 얼굴로 불안함을 참아내는 소녀의 심리 상태를 나타내는 것만 같다. 그림자 속에서 악마를 닮은 사악한 얼굴의 옆모습이 떠오른다. 소녀가 앉아 있는 침대의 흰 시트가 얼핏 붉은 피로 젖은 것처럼 보이기도 한다. 초경의 흔적일까. 꼭 모은 무릎, 양쪽으로 엇갈려 각각 반대쪽 무릎과 허벅지를 잡은 채 외부의 침입을 막고 있는 가녀린 팔이 애처롭게 떨린다.

노르웨이 출신의 화가 에드바르트 뭉크Edvard Munch, 1863~1944의 1895년 작 「사춘기」다. 뭉크는 어머니와 그가 가장 사랑했던 누나를 어릴 때 결핵으로 잃고, 의사였으나 성격 이상이었던 아버지 아래에서 자랐다. 아버지는 그와 남은 형제들에게 "죄를 지으면 용서받을 기회 없이 지옥에 가서 고통받게 된다"는 이야기를 반복적으로 들려주어 아이들에게 큰 두려움을 안겨주었다. 뭉크가 병약하고 신경병적인 성격의 소유자가 된 것은 이러한 아버지의 양육 방식에서 기인한다. 그의 여동생 중 하나는 어릴 때 정신병에 걸렸고, 다섯 형제들 중 유일하게 결혼한 남동생은 결혼한 지 몇 달 안 돼 숨졌다. 삶과 죽음,

인간 심리의 어두운 부분에 대한 묘사가 그의 작품의 상당 부분을 차지하는 것은 그의 병든 가족사와 무관하지 않다. 그는 "나는 인류의 가장 무서운 두 가지 적敵을 유전적으로 물려받았다. 폐결핵과 정신병이다. 병과 광기, 죽음은 내 요람에 서 있었던 검은 천사들이었다"라고 썼다.

뭉크는 원래 공학도가 되고자 했지만 신경증이 계속 그를 괴롭히는 바람에 포기했다. 1881년, 대신 그림을 시작했다. 인간의 감정과 표현적 에너지를 담은 그림을 많이 그렸다. 독일에서 활동하던 1908년 가을, 과도한 음주의 결과 신경증이 극도로 심해진다. 환각과 자기학대가 그를 지배한다. 마침내 병원에 입원해 치료를 받고, 이듬해 병세가 호전되자 노르웨이로 돌아간다. 치료를 받으며 안정을 되찾은 끝에 보다 색채가 풍부하고 낙관적인 분위기의 그림을 그리게 된다. 1930년대와 1940년대, 권력을 잡은 나치 정권은 '퇴폐미술'이라는 딱지를 붙여 그의 작품을 독일 미술관에서 끌어낸다. 많은 예술가들과 교류하며 상징주의와 표현주의를 넘나든 예술 활동을 펼쳤던 독일을 뭉크는 제2의 고향으로 여겨왔던 터였다. 그런 그에게 나치의 이 같은 행위는 큰 상처를 주었다. 오슬로에 집과 스튜디오를 짓고 여생을 보냈던 그는 여든 살 생일을 지내고 한 달 후쯤 숨졌다. 그는 이렇게 말했다고 한다. "내 썩어가는 육체에서 꽃이 자랄 것이고, 나는 그 안에 있을 것이다. 그것이 바로 영원이다."

두려운 표정을 한 뭉크의 소녀는 나 자신이 내가 바라는 것만큼 성숙하

지 못하다고 느낄 때마다 마음속에서 불쑥 치밀어 오르는 이미지다. 말끔하게 업무를 마무리하고 싶은데 생각처럼 되지 않을 때, 상사의 질책과 지시에 능수능란하게 대응하고 싶은데 잔뜩 움츠러들어 입 다물고 가만히 있어야만 할 때, 젊은 여자라는 이유로 깔보며 훈계조로 이야기하는 취재원이나 독자의 전화를 받을 때⋯⋯. 내 마음의 아주 깊은 곳에서 뭉크의 소녀가 웅크리고 앉은 채 엄습해오는 불안감으로부터 자신을 방어하려 애쓰며 안간힘을 쓰고 정면을 뚫어져라 쳐다본다.

　나는 스물다섯이라는 비교적 어린 나이에 기자가 됐다. 기자는 조로早老하는 직업이다. 아무리 어린 기자라도 세상사에 닳고 닳아 능수능란한 취재원들을 상대하고, 노회한 독자들을 염두에 두고 기사를 써야 한다. 20대 중반에 나는 이미 불에 타 죽은 시체를 목격했다. 성폭행의 갖가지 수법을 알게 됐고, 성매매 여성을 인터뷰했다. 취재원으로부터 사기를 당한 적도 있고, 내 기사 때문에 피해를 봤다는 독자들로부터 갖가지 협박을 담은 이메일과 욕설이 담긴 전화를 받아본 것도 부지기수다. '기자님'이라는 나이에 걸맞지 않는 호칭과 함께 과한 대접도 받아보았고, 회사의 논조와 생각이 다른 이들로부터 매몰차게 따돌림 당하며 모욕 받은 적도 있다. 꽤나 일찍부터 사람을 잘 믿지 않게 되었다. 세상이란 사기꾼들로 넘쳐난다는 사실을 알아버렸기 때문이다.

　어리게 보이지 않기 위해서 안간힘을 쓴 적이 있다. 나이 지긋한 남자 취재원들을 만날 때 자주 그랬다. 무시당하지 않기 위해서 일부러 목소리에 더

각을 세우고 세상에 대해 아는 척했다. 그때의 내 모습이 얼마나 어설펐을지를 돌이켜 생각해보면 웃음이 난다. 그와 함께 내가 일찌감치 닳아버렸다는 사실이 서글펐다. 대학을 갓 졸업했을 무렵에 특히나 그랬다. 대통령, 이념, 정치 따위의 거대한 것들과는 아무런 상관없이 평범한 20대로 살고 싶다는 생각을 여러 번 했었다. 노회해지길 열망하면서도 세파에 찌든 자신에 대해 염오厭惡를 느끼는 것, 사회생활 초년병 때의 내 마음은 그런 모순된 감정들로 가득 차 있었다. 대학생에서 사회인이 된다는 것은 인생에서 또 하나의 성장을 의미했고, 예민한 나는 그 단계를 또 다른 사춘기처럼 겪어냈다. 여러 번 뭉크의 소녀를 떠올렸다. 뭉크가 「사춘기」에서 그려낸 것은 성장하고 싶은 열망과, 그에 대한 두려움 사이에서 갈팡질팡하는 소녀의 심리라고 생각했다.

서른 살이 되기를 갈망하던 시절이었다. 서른이 되면 흔들림 없는 눈빛으로 세상을 바라보며 마음의 평화와 안식을 얻을 수 있을 줄 알았다. 그때의 내게 서른은 '완성'과 '성숙'을 의미했다. 그러니까, 서른이 되면 더이상 뭉크의 소녀 따위는 나를 찾아오지 않을 거라고 생각했던 것이다.

그리고 마침내 서른이 되었다. 나는 과연 '성장'했을까? 나는 여전히 나보다 훨씬 연배 높은 취재원들로부터 충고와 훈수를 듣고, 연로하신 독자들로부터 훈계 일색인 전화를 받는다. 그리고 여전히 가끔씩은 나를 하나의 직업인이라기보다 '젊은 여자'로 취급하는 그들 때문에 방방 뛰며 열을 올리기도 한다. 예전과 달라진 것이 있다면 더이상 애써 원숙해 보이려고 노력하지

않는다는 점이다. 연륜이라는 것은 시간이 지나면서 서서히 쌓여가는 것이지 단번에 따먹을 수 있는 열매 같은 게 아니라는 것을 깨달았기 때문이다. 그와 함께 내가 또래의 친구들보다 더 세파에 찌들었다고도 생각하지 않는다. 모든 직장은 일정 기간 동안 그 직장을 다닌 회사원에게 일정한 대가를 치르게 하고, 그 대가를 치름으로써 회사원들이 빼앗기는 싱싱함의 정도는 똑같은 것 같다. 언론사에서 6년을 보낸 나나, 공기업에서 4년을 보낸 친구나, 대학원에서 5년을 보낸 친구나, 서른 즈음이 되고 보니 비슷하게 닳고, 지쳐 있었다. 언제 시간을 내 한꺼번에 기름칠하고 나사를 조여야 하지 않나…… 하는 생각이 들 정도로.

뭉크의 소녀는 아직도 불쑥불쑥 내 마음속에 등장한다. 기사에 오류를 범했을 때, 어렵게 잡은 인터뷰가 취소됐을 때, 운전을 하다가 사고를 냈을 때, 또 연애에 실패했을 때……. 남들은 하이힐 또각거리며 양탄자 깔린 바닥을 당당하게 걸어가는 것만 같은데 나 혼자만 젖은 운동화를 신고 철벅대며 진흙탕을 걸어가는 것만 같을 때마다 나는 가만히 가슴에 손을 대고 겁먹은 표정으로 움츠러드는 내 안의 소녀를 달래기 위해 노력한다.

좀더 정확하고 매끈하게 기사를 써 내게 되면, 어려운 인터뷰도 척척 성사시키게 되면, 겁먹지 않고 낯선 밤길을 달릴 수 있을 정도로 운전에 능숙해지면, 좋은 사람을 만나서 행복한 결혼생활을 하게 되면…… 내 안에 자리한 뭉크의 소녀도 비로소 얼굴에 함빡 웃음을 담고 자신감에 가득 찬 모습으로

나를 바라봐줄까. "두려움과 병이 없었다면, 나는 내가 가진 모든 것들을 이루어내지 못했을 것이다"라는 뭉크의 말을 기억하며, 불안과 혼돈으로 가득 찬 내 기나긴 사춘기도 언젠가 때를 찾아 색채와 낙천성을 획득한 뭉크의 장년처럼 무르익기를, 그저 바랄 뿐이다.

여자의 외로움은 드라마다

그림 속 여인이 밤마다 압생트를 마시듯, 나는 밤마다 드라마를 본다.

그녀는 고독해서 압생트를 마시고, 나는 외로워서 드라마를 본다.

그녀는 다만 기다려야 한다. 다시 압생트를 마실 수 있는 밤이 올 때까지.

나 역시 기다린다.

다시 현실을 떠나 마주가 인도하는 드라마의 세계로 들어갈 수 있을 때까지.

에드가 드가, 「압생트」, 1876

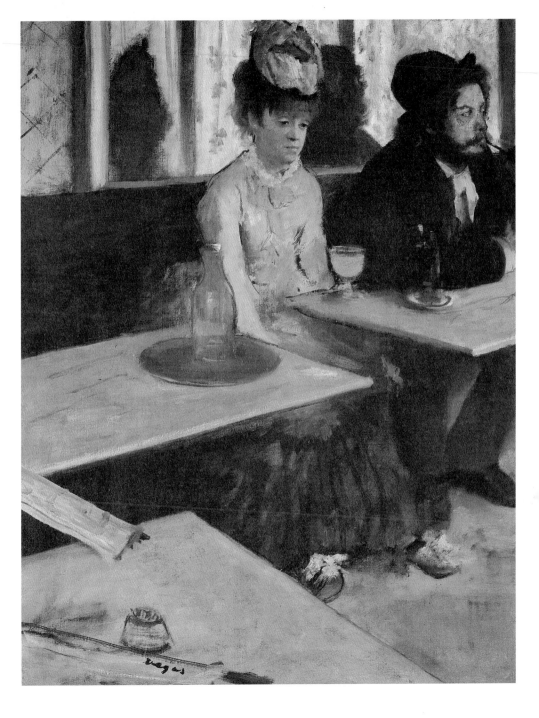

"드라마를 끊어."

A가 내게 말했다. 사는 게 힘들고 우울하다는 이야기를 한참 늘어놓고 난 참이었다. 어차피 그녀에게는 새로운 이야기도 아니었을 것이다. 10년간 나를 봐온 친구였다. 내가 대개 인생의 밝은 면보다는 어두운 쪽을, 성취보다는 패배를, 희망보다는 절망을 먼저 생각하는 편이라는 걸 그녀는 속속들이 알고 있었다. 우울한 감정에 휩싸인 내가 오래간만에 친구들과 만나서 말 한마디 없이 앉아 있어도 "얘가 우리를 만나는 게 싫어서 그러는 게 아니야. 지금 다른 생각을 하고 있어서야. 조금 있다가 충전되면 곧 살아날 거야"라고 말해줄 만큼 나를 잘 아는 친구였다. 그런데 그런 그가 내게 드라마를 끊으라고 했다.

"내 최대 강점이 뭔지 아니? 드라마를 안 본다는 거야. 드라마는 현실을 왜곡해서 허황된 환상을 품게 만들어. 네가 처한 상황을 객관적으로 볼 수 없게 만들지. 드라마를 끊지 않으면 네 삶은 계속 많이 힘들 거야."

그리고 우리는 헤어져 각자의 집으로 향했다. 집으로 돌아와 잠옷으로 갈아입고, 침대에 누워 어느 때처럼 TV를 켰다. 그리고 약 두 시간 동안 주말 드라마를 연속해서 봤다. 드라마가 끝났고 TV를 껐다. 그리고 이내, 쓸쓸해졌다. 풍성한 식탁을 앞에 두고 게걸스럽게 먹고 난 후 음식 찌꺼기만 남은 텅 빈 접시를 마주 대했을 때와 비슷한 기분이 들었다. 드라마 속 이야기는 다정하고 화려했지만, 현실은 여전히 냉정하고 건조했다. 어쩌면 A의 말이 옳을지

도 모르겠다.

　나는 드라마 광이다. 한때는 월화 드라마, 수목 드라마, 주말 드라마를 모두 시청하느라 금요일이 아니면 저녁 약속을 잡을 수 없을 정도로 드라마에 미쳤었다. 「대장금」이 한창 인기 있었을 때는 「대장금」을 꼬박꼬박 봤고, 「사랑과 야망」이 히트 쳤을 때는 「사랑과 야망」을, 「온에어」 열풍이 불었을 때는 「온에어」를 빼놓지 않고 봤다. '밤 10시 드라마를 볼 수 있는 시간에 맞춰 퇴근하는 것.' 유난히 퇴근 시간이 늦은 직장에 다니는 나의 소박한 소망이다.

　"컴퓨터로 다운 받아 보면 되잖아."

　앉아서 이야기하고 잘 놀다가도 드라마 할 시간이 가까워오면 시계를 들여다보며 초조해하다가 끝내 자리를 뜨고 마는 나를 보면서 이해할 수 없다는 듯 주위 사람들이 말했다. '드라마를 잘 모르시는군요' 하고 나는 속으로 생각했다. TV 드라마의 진정한 맛은 편하게 누워 뒹굴대며 보는 맛에 있다. 사이트 로그인 하고, 비밀번호 입력하고, 다운 받고, 혹시나 도중에 화면 꺼질까봐 중간 중간 마우스 한 번씩 움직여 주는 번거로운 절차가 끼어들면 그건 이미 진정한 의미에서의 '드라마 감상'이 아니다. 손쉽게 손가락 한 번 까딱해 리모컨 건드려주면 눈앞에 순식간에 '새로운 세계'가 펼쳐지는 것, 드라마 감상의 묘미는 그런 것이다.

　나는 영화관에 잘 가지 않는다. 공연장도 마찬가지다. 일정한 시간 동안 꼼짝 않고 한 자리에 앉아 있어야만 한다는 강제성이 싫어서다. 그러나 TV 드

라마는 다르다. 중간에 물을 마시거나 화장실에 가기 위해 자리를 비울 수도 있고, 재미가 없으면 꺼버리면 그만이다. 나는 드라마 방영 중에는 자리를 뜨거나 TV를 끄는 일 따위는 되도록 하지 않지만 어쨌든 그런 자유가 내게 허용돼 있다는 사실 자체가 좋다. 자유가 허용됐음에도 스스로 규범을 지키는 것과 타인에 의해 강제로 규범을 지키는 것은 천지 차이이니까.

그리고 그 무엇보다, 드라마에 몰두해 있는 동안은 현실을 잊을 수 있다는 사실이 좋다. 복잡한 생각을 하지 않아도 되고, 오직 드라마 속 주인공들의 감정선을 따라가기만 하면 된다는 사실이 좋다. 밤 10시부터 11시까지의 한 시간 동안 TV만 쳐다보고 있으면 외부의 그 어떤 골치 아픈 일들도 나를 방해하지 않아서 좋다. 누군가 내게 "하루 중 가장 행복한 시간이 언제냐"고 물었을 때, 나는 "드라마 볼 때요!"라고 답했었다.

드라마를 보고 있는 내 모습을 그림으로 표현한다면 아마도 드가Edgar Degas, 1834~1917의 「압생트」 속 여인과 유사할 거라고 나는 생각한다. 한 카페에서 녹색 압생트 한 잔을 앞에 놓고 지치고 초점 없는 눈빛을 한 채 테이블과 테이블 사이에 어정쩡하게 털썩 주저앉아 있는 그 여자 말이다. 최신 유행이지만 어딘지 대충 꿰어 입은 듯한 옷차림, 허술하게 벌린 채 내려놓은 두 발. 그녀에게는 세상만사가 모두 시들하고, 귀찮고, 짜증나는 것으로만 느껴진다. 그녀가 삶에 대한 욕망을 느낄 때가 있다면, 그건 오직 눈앞에 놓인 압생트 잔을 들이킬 때다. 압생트는 그녀가 현실을 잊을 수 있게 하고, 그녀를 번

잡하지 않은 세계로 데려가줄 것이다.

압생트는 향쑥, 살구씨, 회향, 아니스 등을 주된 원료로 써서 만든 증류주로 18세기 중반 스위스의 한 마을에서 탄생했다. 고갱, 반 고흐, 모파상, 헤밍웨이, 오스카 와일드를 비롯한 당대의 예술가들은 마시면 낭만적이고 황홀한 기분을 불러일으키는 이 녹색 술에 매료됐다. 그러나 이 술은 말 그대로 '마주魔酒'였다. 술의 원료인 향쑥에 환각, 정신이상, 자살 충동 등을 불러일으키는 성분이 포함돼 있었기 때문이다.

발레리나들이 춤추는 순간의 모습을 포착해 즐겨 화폭에 담았던 드가는 자신의 친구인 조각가와 한 여배우를 모델로 해 이 그림을 그렸다. 함께 앉아 있음에도 불구하고 전혀 친밀해 보이지 않는 두 남녀 간의 거리감을 잘 표현했다는 점이, 이 그림을 드가의 대표작으로 손꼽히게 할 만한 특색으로 여겨진다. 드가는 평생 독신이었고, 말년에는 거의 눈이 멀다시피해 파리의 거리를 헤맸다고 전해진다.

여인은 아마도 곧 손을 뻗어 잔을 잡고 저 녹색의 음료를 들이킬 것이다. 그녀는 아마도 취하도록 마실 것이다. 그리고 한동안 즐겁고 행복할 것이다. 모든 슬픔과 외로움이 술잔 속으로 사그라진다. 그녀는 술의 힘을 빌려 유쾌하고 상냥한 어조로 옆의 남자에게 다정한 인사를 건넬지도 모른다. 녹색 술이 그녀의 목구멍을 타고 넘어가고, 술잔이 비는 순간, 테이블 간의 거리는 사라지고 여인과 사내 사이에 존재했던 서먹함도 증발하리라.

그러나 다음 날 아침 술이 깨고 나면? 말짱한 정신의 그녀는 여전히 혼자
고, 곁에 앉았던 사내는 여전히 남이다. 술에 취한 순간에 내뱉었던 말들, 그
순간의 행동들은 모두가 환상이었을 뿐이다. 변한 것은 없다. 그녀는 다만 기
다려야 한다. 다시 압생트를 마실 수 있는 밤이 올 때까지, 다시 현실을 떠나
마주가 인도하는 세계로 들어갈 수 있을 때까지.

그림 속 여인이 밤마다 압생트를 마시듯, 나는 밤마다 드라마를 본다. 그
녀는 고독해서 압생트를 마시고, 나는 외로워서 드라마를 본다. 그녀가 환각,
정신이상, 자살 충동 등을 무릅쓰고 압생트를 들이키는 유혹에 빠지듯 나도
환상, 객관적인 상황 분석 능력 결여, 저녁시간에 약속 잡기 어렵다는 단점 등
을 무릅쓰고 TV를 켠 채 그 앞에 앉는다. 나는 10년 전부터 꼬박꼬박 드라마를
봐왔다. 홀로 서울생활을 시작하면서부터다. 빈방에 들어서면 습관적으로 TV
를 켜고, 가족들과 이야기를 나누는 대신 드라마 주인공들의 대화를 들으며
텅 빈 공간과 시간을 이겨내왔다. 김희선 주연의 「미스터큐」를 보면서 낭만적
인 사랑에 대해 희망을 가졌고, "내 꽃밭 망쳤다고 남의 꽃밭 망치지는 않아
요!"라고 외치는 「청춘의 덫」의 유호정을 보면서 김수현의 언어가 빚어내는
마력에 감탄했다. 회사 생활이 힘겹고 지쳤을 때는 명세빈이 늘 좌충우돌하는
여기자 역을 맡았던 「결혼하고 싶은 여자들」이 내게 큰 위안이 되었다. 흰 눈
이 펑펑 내리던 스물아홉의 외로운 겨울날에 나는 수원의 오피스텔에서 노트
북으로 김현주의 폭신해 보이는 빨간 코트가 무척이나 인상적이었던 「인순이

는 예쁘다」재방송을 보고 있었고, 연애가 잘 풀리지 않을 때는 미국 드라마
「섹스 앤 더 시티」를 보면서 주인공들의 사랑법을 통해 해답을 찾았다.

　　나는 여전히 드라마를 끊을 생각이 없다. 위안은 순간이고, 이후의 공허
함은 긴 시간을 지배하지만, 매일 매일 일정한 시간에 주어지는 순간의 위안
이라는 것을 다른 것에서는 좀처럼 얻기 힘들기 때문이다. 갓 사귄 애인이 밤
마다 걸어주는 전화처럼 드라마는 달콤하고 매혹적인 위로와 안정을 내게 안
겨다준다. 무엇보다도 애인은 사귄 지 석 달만 지나면 시들해져 전화 걸기에
소홀해지지만, 드라마는 결코 배신하지 않는다는 미덕을 가지고 있다. 한 드
라마가 끝나면 또 다른 드라마가, 그 드라마가 끝나면 또 다른 드라마가 어김
없이 등장해 밤 10시면 TV 화면을 가득 채워줄 테니까.

파란 코트를 입은 내가 빨간 코트를 입은 너를, 회사 정문 앞에서 기다리는 풍경이 어딘지 낯설면서도 낯익었다. 번들거리는 빨간색 사이키 잠바를 입고 신입생 환영회에서 자기소개를 하던 그녀가 생각난다. 닳아빠진 내 옆에서 얌전한 회사원이 되어, 조금의 불평도 없이, 건실하게 일하고 있는 네가 대견하면서도 서글프다. 너와 함께했던 그 시절들이. 내 인생에서 잠시 피었다 떨어져버린 벚꽃같아……

그리움

그리운 날, 그림을 보다

너를 만나기 전부터 사랑했어

어떤 모임에서 'A가 누군가와 사귀고 있으며 곧 결혼할 것 같다'는 이야기를 들었을 때

나는 날카로운 아픔이 가슴을 찌르고 지나가는 것을 느꼈다.

A와 만난 적도, A와 만나게 될 일도 없는데 말이다.

그리고 몇 년 후, A로부터 '한 번 만나고 싶다'는 내용의 이메일이 도착한다.

나는 생각했다. '마침내 올 것이 왔구나' 하고.

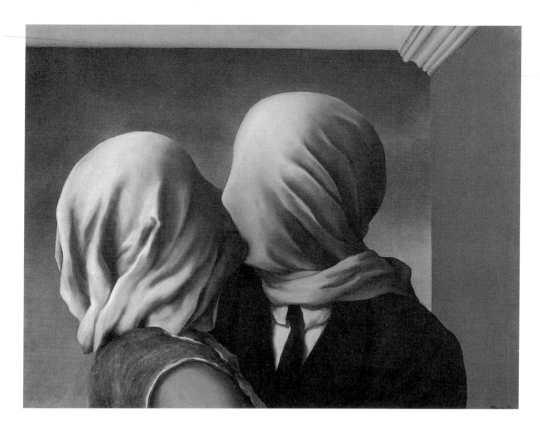

르네 마그리트, 「연인들」, 1928

무료한 나날들의 연속이다. "사는 게 재미없어요" 하고 털어놓자 여기저기서 "연애를 해봐" 하고 충고한다. 동갑내기 친구나, 서너 살 위의 선배나, 스무 살 넘게 차이지는 직장 상사까지 모두. 연애는 재미있는 거구나, 생각했다가 문득 돌이켜 나 자신에게 물어보았다. 너의 연애는 과연 어떠했냐고.

나는 쉽게 연애를 시작하는 스타일이 아니다. 쉽게 사랑에 빠지지도 않는다. '연애의 시작'과 '사랑에 빠지는 것'을 구분하는 이유는 사랑에 빠지지 않았더라도 어느 정도 조건이 맞으면 연애를 시작하는 커플들을 종종 보아왔기 때문이다. 나는 대개 첫눈에 반한다. 첫눈에 반한다는 것이 처음부터 '아, 저 사람, 너무 좋구나' 하는 감정의 소용돌이에 휘말리는 것을 뜻하지는 않는다. 상대와 직접 대면하기 전, 상대에 대한 이야기를 듣거나 상대와 잠깐 스쳐 지나가기만 해도 '아, 저 사람과 언젠가 사랑하게 되겠구나' 하고 직감하게 되는 것을 말한다. 나는 항상 그런 식으로 연애를 해왔다. 그러니까 나는 항상 미지의 상대를 미리 사랑하다가, 그 상대가 가시화 되면 본격적으로 사랑에 빠져버리는 것이다.

예를 들자면 예전에 사귀었던 A라는 남자와 나는 이런 식으로 만났다. 나는 업무 때문에 그의 존재를 알게 되었다. 그와 직접적으로 마주친 일은 없다. 다만 일 때문에 1분도 안 되는 짧은 통화와, 한두 번의 이메일을 주고받았을 뿐이다. 어느 순간 주변의 사람들이 내게 A에 대해 이야기하기 시작한다. 그의 외모, 성격, 취미, 스타일 등등. 그 어떤 지점에서 나는 나와 A가 심각한 인

연으로 얽힐 거라는 사실을 예감한다. 그리고 어떤 모임에서 'A가 누군가와 사귀고 있으며 곧 결혼할 것 같다'는 이야기를 들었을 때 나는 날카로운 아픔이 가슴을 찌르고 지나가는 것을 느꼈다. A와 만난 적도, A와 만나게 될 일도 없는데 말이다. 그리고 몇 년 후, A로부터 '한 번 만나고 싶다'는 내용의 이메일이 도착한다. 나는 생각했다. '마침내 올 것이 왔구나' 하고. 우리가 사귄 지 반년쯤 되던 어느 날 A는 내게 말했다. "나는 너를 만나기 전부터 사랑했다. 참 이상하지?" 하고. 나는 마음속으로 답했다. 나도 그랬다고.

그리고 시간이 흘렀다. A와 나는 결별했다. 운명적이라고 생각했던 만남에 운명적인 이별이 주어진다는 사실을 나는 받아들일 수 없었지만 어쨌든 결과는 그랬다. 시간이 흐른 후에 나는 시험지의 오답을 체크하듯 곰곰이 A와 나의 연애 과정을 되짚어보았다.

A는 오디세우스 같은 남자였다. 그는 방랑과 방황을 즐겼고 항상 과거 속에서 표류했다. 난파하여 한 섬에 도착한 그리스 신화의 오디세우스가 10년간에 걸친 과거의 모험을 연회석상에서 이야기하고 또 이야기하며 정리했듯이 그의 시야는 항상 과거에 머물러 있었다. 종종 그는 "내 머릿속에는 '오디세이'가 존재한다"고 말하곤 했다. 그런 이야기를 들을 때마다 항상 나는 오디세우스의 아내 페넬로페를 떠올렸다. 오디세우스가 과거의 미몽에서 헤매고 있을 동안 현실의 고해苦海에서 표류하고 있었을 가엾은 페넬로페. 나는 A가 현실의 나와 함께 미래를 생각해주길 바랐지만 그는 습관적으로 과거로 회귀

하는 긴긴 여행을 떠나버리곤 했다.

　　머나먼 타지에서 헤매다 귀향한 사내의 이야기를 나는 하나 더 알고 있다. 영국 시인 테니슨의 서정시에 등장하는 선원 '이노크 아든'. 고향으로 돌아온 이노크가 지친 발걸음을 이끌고, 어둠 속에서, 자신의 친구와 결혼해버린 아내의 불 밝은 창문을 들여다보는 장면을 어린 시절 엄마는 여러 번 읽어주었다. 이노크 아든은 자신이 살아 있다는 사실을 알면 아내가 양심의 가책을 느낄까봐 그녀에게 그 사실을 비밀로 하고 먼 곳에서 혼자 쓸쓸히 죽어간다. 이야기의 이 마지막 부분을 읽을 때마다 나는 '사랑이야말로 이래야 한다'고 종종 생각하곤 했다(그에 반해 오디세우스는 고향에 돌아가자마자 아내를 둘러싼 구혼자들을 처단한다). 나는 '이노크 아든'을 마음에 담은 남자를 원했지만, A는 '오디세우스'를 머리에 담은 남자였다. 나는 매사에 고지식하고 진지했지만, 그는 매사를 쿨하게 받아들였다. 나는 A를 떠나고 싶을 때마다 그 행위를 '배신'이라고 여겼지만, A는 나를 떠나려 할 때마다 그것을 '배려'라고 생각했다.

　　그럼에도 불구하고, 나는 A를 사랑했다. A 역시나 '그럼에도 불구하고' 나를 사랑했을 것이다. 그는 종종 말했다. "네가 이런 앤 줄 몰랐어." 나도 역시나 말하곤 했다. "당신이 이런 사람인 줄 몰랐어요. 그랬다면, 시작하지 않았을 텐데." 결국 우리는 서로에 대해 잘 몰랐기 때문에 서로를 사랑할 수 있었던 것이다.

생각해보면 잘 아는 상대와 사랑에 빠지는 것보다 잘 모르는 상대를 사랑하는 편이 훨씬 쉬운 것 같다. 많은 사람들이 도서관에서 우연히 마주친 그녀, 혹은 기대 않고 나갔던 소개팅에서 처음 만난 그와 사랑에 빠지고 운명처럼 나타난 상대를 사랑하게 되기를 은근히 바란다. 연애 심리를 분석해 한때 선풍적인 인기를 끌었던 알랭 드 보통의 『왜 나는 너를 사랑하는가』에서도 주인공 남자는 우연히 비행기 옆좌석에 앉게 된 여자와 사랑에 빠진다. '연애'라는 감정은 결국 환상이고, 미지의 상대야말로 환상을 투영하기에 적합한 대상이기 때문이다. 많은 사람들이 무료한 이에게 연애를 권하는 이유는 연애라는 환상에 빠져 잠시 강퍅한 현실을 잊어보라는 뜻이다. 경험상 연애가 재미있는 것은 딱 3개월간이다. 3개월은 미지의 상대에 대해 탐색하기에 충분한 시간이다. 탐색이 끝나고 상대가 '환상적인 존재'에서 '현실의 인간'으로 탈바꿈하면 화려하고 스릴 넘쳤던 연애 감정은 곧 시들어버린다.

그런 면에서 나는 벨기에 출신의 초현실주의 화가 르네 마그리트René Magritte, 1898~1967의 1928년 작 「연인들」을 연애의 본질을 가장 잘 표현한 그림이라고 생각한다. 마그리트는 언어로 표상하기 어려운 것들을 그림으로 표현한 화가다.

나는 「연인들」에 대해 다음과 같이 이야기할 수 있다. 방 안에서 두 남녀가 입을 맞추고 있다. 열렬히 사랑을 나누는 순간임에도 불구하고 두 사람은 서로를 볼 수가 없다. 두 사람 모두 머리에 침대보 같은 흰 천을 뒤집어쓰고

있기 때문이다. 부드럽게 물결치는 천을 통해 그들이 서로의 얼굴에 대해 짐작할 수 있는 것은 단지, 윤곽뿐이다. 그러나 그들은 행복하다. 상대에 대해서 마음속에 그리고 있는 이미지를 보고 있기 때문이다. 사랑에 빠진 사람들에게 상대의 본질과 참모습은 필요 없다. 그들은 다만 연인에게서 자신이 보고 싶은 것들만 볼 뿐이다. 때때로 얼굴을 뒤덮은 천 때문에 숨이 막히겠지만 그들은 굳이 억지로 그 천을 벗겨내려 하지 않을 것이다. 연애 감정이란 상대에 대해 잘 모를 때, 상대가 여전히 내 환상 속에 존재할 때 유지된다는 사실을 연인들은 본능적으로 알고 있기 때문이다.

요즘 대학생들(이렇게 말하니까 내가 참 나이를 많이 먹은 것 같다)이 연애 감정을 분석하기 위해 알랭 드 보통의 책에 심취하는 것처럼, 나는 대학 시절에 프랑스 기호학자 롤랑 바르트의 『사랑의 단상』을 열심히 읽었다. 『사랑의 단상』이란 괴테의 『젊은 베르테르의 슬픔』을 밑 텍스트로 해 사랑에 대한 담론들을 분석한 책으로 『왜 나는 너를 사랑하는가』의 20세기 버전 정도로 생각하면 되겠다. 어쨌든 롤랑 바르트는 이 책에서 다음과 같이 썼다.

사랑하면 할수록 더 잘 이해하게 된다는 말은 사실이 아니다. 사랑의 행위를 통해 내가 얻을 수 있는 것은, 그 사람은 알 수 있는 사람이 아니라는 것, 그러나 그의 불투명함은 어떤 비밀의 장막이 아닌 외관과 실체의 유희가 파기되는 어떤 명백함이라는, 그런 지혜를 체득하게 되는 것이다. 그리하여 나는 미지의 누군가를 그리고 영원히 그렇게 남

아 있을 그 누군가를 열광적으로 사랑하게 된다. 신비주의자적인 움직임 : 나는 알 수

없는 것의 앎에 도달한다.

여자들의 우정이란 그런 것

허세도, 위선도, 치장도 없이

마음의 가장 밑바닥에 앙금처럼 가라앉은 절망과 슬픔, 고민을 털어놓을 수 있는……

누군가의 집에 한데 모여, 전깃불을 끄고, 촛불을 켜고,

편의점에서 사 온 싸구려 와인을 마시며 밤새도록 떠들어대곤 했던,

먼저 지친 누군가가 쓰러져 잠이 들고, 먼저 깨는 누군가가 아침을 차렸던……

에곤 실레, 「우정」, 1913

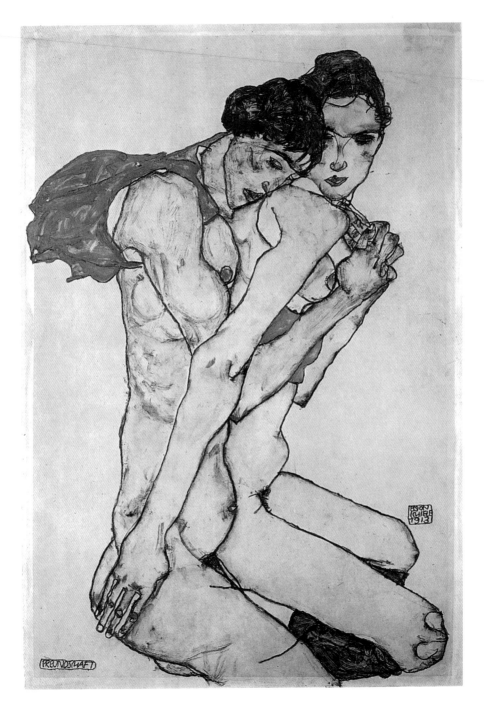

화가는 마음이 쓸쓸했던 모양이다. 누군가와 살갗을 맞대고 위로받고 싶었던 것이 틀림없다. 등 뒤에서 친구를 덥석 껴안은 여자와 엉겁결에 친구에게 안긴 여자. 안은 여인은 안긴 여인의 어깨에 고개를 파묻은 채 눈을 감아버리고, 안긴 여인은 안쓰러운 마음에 고개를 돌리고 팔을 뻗어 자신을 안은 여인을 어루만진다. 여자들의 얼굴에 푸르스름한 아픔의 그림자가 저녁 어스름처럼 드리운다. 박상우의 소설 『내 마음의 옥탑방』에 등장하는 서글픈 연인들을 떠올리게 하는 '사마귀처럼 안은' 여자들, 등을 껴안고 안긴, 두 여자.

두 여인은 모두 벌거벗었다. 안은 여인의 목에 매달린 풀빛 스카프가 그들이 걸치고 있는 유일한 의상이다. 빅토르 위고가 쓴 소설 『파리의 노트르담』의 주인공인 꼽추 콰지모도의 등에 매달린 혹처럼, 슬픔으로 잔뜩 부푼 스카프 자락에서 팽팽한 아픔의 긴장감이 느껴진다. 친구의 가슴팍에서 힘주어 깍지를 낀, 뼈만 남은 여자의 손가락이 애처롭다. 손가락의 힘을 푸는 순간 그녀는 통곡하고, 안긴 친구의 등은 눈물로 흥건해질 것이다. 자세히 그림을 들여다 보면 안은 여인이 기대고 있는 어깨는 정확히 누구의 것도 아니다. 두 여인이 공유하고 있는 기형적인 팔. 현실에서는 존재하기 힘든 샴쌍둥이 같은 팔을 통해 화가는 단순히 서로의 체온을 느끼는 차원을 넘어선 두 여자의 완선한 공감을 표현하려 했을까.

여자들의 머리칼과 팔꿈치, 무릎, 손등, 발끝, 젖가슴에 군데군데 주어진 붉은 기운의 터치와 스카프 색을 제외하면 배경과 주제의 빛깔이 거의 차이

가 없는 이 그림은 '날 것 그대로의 슬픔'을 통째로 보여주고 있다. 화가는 색보다는 선의 강약을 통해 자신이 지닌 감정의 굴곡을 표현하고자 했다.

그림의 제목은 「우정」. 오스트리아 표현주의 화가 에곤 실레Egon Schiele, 1890~1918의 1913년 작품이다. 열다섯 살 때 매독으로 아버지를 잃고, 외삼촌을 후견인 삼아 자랐던 실레는 1918년 유럽을 휩쓸었던 전염병으로 스물여덟 살이라는 젊은 나이에 아깝게 죽었다. 임신 6개월이던 그의 아내도 같은 병으로 그보다 사흘 먼저 숨졌다. 실레가 세상을 뜨기 전 사흘간 스케치한 아내의 모습이 그가 생전에 남긴 마지막 작품이다.

사내들의 우정이란 좀 다른 양상을 가지는 모양이지만, 여인들의 우정은 아픔을 공감하는 데서 시작된다. 거창한 해결책 따위는 필요 없다. 그저 그녀가 나의 이야기를 들어주고, 함께 아파해주면 되는 것이다. 실레의 그림에서 아파하고 있는 여인은 과연 누구일까? 제 슬픔을 이기지 못한 여인이 친구를 껴안고 아픔을 호소하고 있는 것일까? 아니면 아파도 차마 내색하지 못하는 친구의 마음이 애달파 견딜 수 없는 여자가 친구를 위로하려 그녀를 끌어안고 달래고 있는 것일까? 어느 쪽이건 간에 두 여자는 상대를 위로하기 위해 자신의 아픔을 털어놓다가 제 상처가 떠올라 또 한참을 울먹일 것이다. 풀빛 스카프가 그들의 눈물로 흠뻑 젖을 때쯤, 그들은 비로소 포옹을 풀고 겸연쩍은 웃음을 지으며 얼굴을 닦아낼지도 모른다. 어떤 사람은 나체의 두 여인이 레즈비언이라고 추측할지도 모르겠지만(또한 그것이 사실일지도 모르겠지만) 나는

화가가 가식 없이 슬픔을 공유할 수 있는 관계를 표현하기 위해 주인공들을 누드로 그렸다고 생각한다.

　허세도, 위선도, 치장도 없이 마음의 가장 밑바닥에 앙금처럼 가라앉은 절망과 슬픔, 고민을 털어놓을 수 있는 친구들이 몇 명 있다. 대학 동기들이다. 갓 스무 살을 넘겼던 대학 시절에, 우리는 신림동 인근의 자취방에서 모두가 혼자 살았다. 각자의 취향과 개성에 맞는 길을 꿋꿋이 가고 있는 것처럼 보였지만 기실 우리 모두는 낯선 땅에서 외로움에 지쳐 헤매고 있는 어지러운 영혼들이었다. 강아지를 키우고, 남자친구를 사귀고, 취미 생활에 몰두해도 그 외로움이 해소되지 않는 날이면, 우리는 누군가의 집에 한데 모여 전깃불을 끄고, 촛불을 켜고, 편의점에서 사 온 싸구려 와인을 마시며 밤새도록 떠들어대곤 했다. 먼저 지친 누군가가 쓰러져 잠이 들고, 먼저 깨는 누군가가 아침을 차린다. 모자란 잠과 넘치는 와인으로 쓰린 속을 달래며 해산, 그리고 며칠 후 또 집합.

　동기들에 비해 일찍 직장을 가졌던 내가, 하필이면 생일날 취직시험을 보러 가게 되자 N은 시험이 끝난 후 나를 불러 손수 생일상을 차려주었다. 그녀는 몇 년 후 우리 회사와 가까운 거리에 있는 회사에 취직했다. N과 나는 대학 4학년 여름날 밤 함께 낙성대 공원에 앉아 백세주 병나발을 불며 취업 걱정을 했던 사이다. "너는 광화문의 언론사에, 나는 명동의 금융회사에 취직하는 거야. 그래서 우리는 종로에서 만나는 거야." 그 바람은 이루어졌고, 우리

　는 퇴근 후 덕수궁 앞에서 종종 만나, 서울역 앞에 있던 그녀의 자취방에서 물만두와 비빔면을 먹으며 인생을 논하곤 했다. 그랬던 그녀가 입사 동기와 결혼을 선언했을 때, 나는 마치 연인이라도 빼앗긴 듯한 슬픔에 잠겼다.

　"민트 색인데 괜찮아?" 휴직을 하고 대학원에 다니던 시절, 중간고사 날 아침에 양말을 꺼내며 S가 물어보았다. 시험날 아침 만원 지하철을 타고 오랜 시간을 들여 등교해야 한다는 게 부담스러웠던 나는 학교 앞에서 살고 있던 S의 집에서 신세를 졌다. 그렇게 양말을 빌려 신었다. "햇반 있는데 밥 먹을래?" 물어보더니 콘플레이크와 가지런히 깎은 사과로 아침을 챙겨주었다. "나 늦게 자니까 언제든 와도 괜찮아. 보통 한시에서 세시 사이에 잔다." 대학원 연구실에서 시험 공부하느라 여념이 없던 내게 간밤, 그녀가 보내준 문자의 내용이었다. 새벽 2시 경에 그녀의 집으로 들어서자 침대 옆 바닥에 이불이 깔려 있었다. 잠옷을 챙겨주고, 수건을 내주었다. 익숙한 욕실과 익숙한 방 풍경. 옷걸이에 걸린 옷들도, 책장에 꽂힌 책들도 벽에 붙어 있는 사진들도 모두 내가 아는 그대로였다. 전자레인지, 작은 탁자, 다리미대까지도. "도대체 이 나이에 시험이 웬 말이냐. 우리 나이에는 암기가 안 되는데." 혀를 쯧쯧 차더니 공부 더 하라고 책상을 비워주었다. 그녀의 방에서 할로윈 파티를 했고, 모여서 쟁반자장을 먹었으며, 읽은 책에 대해 서로 이야기하곤 했다. 그녀도, 그 방도, 변함없이 그곳에 있었다.

　"물 마셔, 너 물 좋아하잖아." 뽑은 지 한 달도 채 안 된 새 차를 몰고 W는

우리 집 앞까지 나를 데리러 왔다. 일도 인간관계도 잘 안 풀려서 우울했던 날이었다. "물 마셔, 너 물 좋아하잖아"라는 말에는 초콜릿이나 딸기 따위를 권하는 말은 범접할 수 없는 힘이 있다. 내가 물을 좋아한다는 것을 아는 사람은, 그 사실을 내가 말로 제공해준 정보로 파악한 게 아니라 내가 늘 물병을 끼고 다닌다는 걸 아는 사람이다. 오랫동안 나를 지켜봐온 사람, 내게 주의 깊게 관심을 기울이는 사람, 정말로 나를 잘 아는 사람이라는 생각이 드는 것이다. "문수보살" 하고 덧붙이더니 그녀는 키득대며 웃었다. '문수보살文殊菩薩'은 대학 시절 항상 물병을 갖고 다니던 내게 또 다른 친구가 붙여준 별명이다. 물병은 문수보살의 지물持物이다. 내 소원대로 상암동 월드컵 공원까지 달려간 그녀는 넓디넓은 평화의 공원 광장 주차장에서 자동차로 피겨 스케이팅을 했다. 넓게 맵시 있는 8자를 그리며 뱅글뱅글 돌아가는 자동차 안에서 나는 정말 어린아이처럼 깔깔대며 웃었다. 추운 날 교정을 함께 걸을 때 장갑을 벗어 끼워주었던 것처럼 내 목에 구슬 잔뜩 달린 털목도리를 둘러준 그녀와 꽤나 오래 함께 걸었다. "오늘처럼 너 깔깔 웃는 날이 앞으로 이백만 번만 더 있었으면 좋겠어." 집에 돌아온 후 문자가 왔다. "그래, 너 때문에 산다. 고마워." 정말이었다.

우리는 더이상 함께 모여 촛불을 켜지 않는다. 밤새워 수다를 떨지도 않는다. 누군가는 공부를 계속하고, 누군가는 취직을 하고, 누군가는 결혼을 했다. 그러나 벌거벗은 슬픔을 털어놓고 싶을 때, 온기 깃든 공감이 필요할 때,

마음 바닥이 무너지도록 통곡하고 싶을 때, 나는 습관적으로 한때 연인 관계였던 '그'들보다는 아직도 친구인 '그녀'들을 떠올린다. 여자들의 우정이란 그런 것이다.

그 드물다는 굳고 정한 갈매나무

❧

내 가슴이 꽉 메어올 적이며,

내 눈에 뜨거운 것이 핑 괴일 적이며,

또 내 스스로 화끈 낯이 붉도록 부끄러울 적이며,

내 슬픔과 어리석음에 눌리어 죽을 수밖에 없는 상태에 휩싸여

낮이나 밤이나 나는 나 혼자도 너무 많은 것 같이 생각하며

내 슬픔이며 어리석음이며를 소처럼 연하여 쌔김질하였다

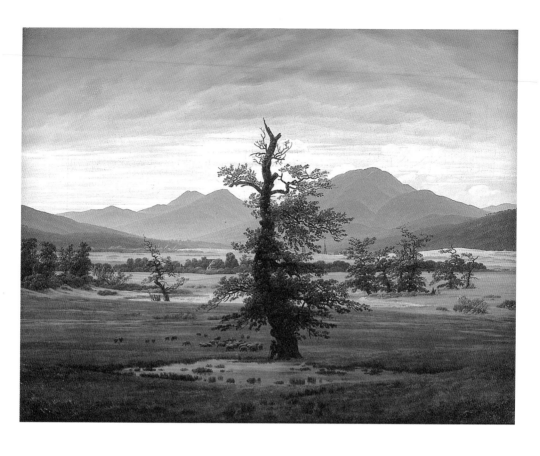

카스파르 다비트 프리드리히, 「고독한 나무가 있는 풍경」, 1822

대학 공부를 위해 난생 처음 부모를 떠나 혼자 살아야 하는 상황과 맞닥뜨린 스무 살 딸에게 아버지는 서재에서 시인 백석의 전집을 찾아 가져오라고 이르셨다. 막 노안이 찾아온 눈을 비벼가며 아버지가 내게 읽어주신 시는 백석의 1948년 작 「남신의주 유동 박시봉방南新義州 柳洞 朴時逢方」이었다.

남신의주 유동 박시봉방

어느 사이에 나는 아내도 없고, 또,

아내와 같이 살던 집도 없어지고,

그리고 살뜰한 부모며 동생들과도 멀리 떨어져서,

그 어느 바람 세인 쓸쓸한 거리 끝에 헤매이었다.

바로 날도 저물어서

바람은 더욱 세게 불고, 추위는 점점 더해 오는데,

나는 어느 목수네 집 헌 삿을 깐,

한 방에 들어서 쥔을 붙이었다.

이리하여 나는 이 습내 나는 춥고, 누긋한 방에서,

낮이나 밤이나 나는 나 혼자도 너무 많은 것같이 생각하며,

딜옹배기에 북덕불이라도 담겨 오면,

이것을 안고 손을 쬐며 재 우에 뜻없이 글자를 쓰기도 하며,

또 문밖에 나가디두 않구 자리에 누워서,

머리에 손깍지벼개를 하고 굴기도 하면서,

나는 내 슬픔이며 어리석음이며를 소처럼 연하여 쌔김질하는 것이었다.

내 가슴이 꽉 메어 올 적이며,

내 눈에 뜨거운 것이 핑 괴일 적이며,

또 내 스스로 화끈 낯이 붉도록 부끄러울 적이며,

나는 내 슬픔과 어리석음에 눌리어 죽을 수밖에 없는 것을 느끼는 것이었다.

그러나 잠시 뒤에 나는 고개를 들어,

허연 문창을 바라보든가 또 눈을 떠서 높은 턴정을 쳐다보는 것인데,

이때 나는 내 뜻이며 힘으로, 나를 이끌어 가는 것이 힘든 일인 것을 생각하고,

이것들보다 더 크고, 높은 것이 있어서, 나를 마음대로 굴려 가는 것을 생각하는 것인데,

이렇게 하여 여러 날이 지나는 동안에,

내 어지러운 마음에는 슬픔이며, 한탄이며, 가라앉을 것은 차츰 앙금이 되어 가라앉고,

외로운 생각만이 드는 때쯤 해서는,

더러 나줏손에 쌀랑쌀랑 싸락눈이 와서 문창을 치기도 하는 때도 있는데,

나는 이런 저녁에는 화로를 더욱 다가 끼며, 무릎을 꿇어 보며,

어니 먼 산 뒷옆에 바우섶에 따로 외로이 서서,

어두워 오는데 하이야니 눈을 맞을, 그 마른 잎새에는,

쌀랑쌀랑 소리도 나며 눈을 맞을,

그 드물다는 굳고 정한 갈매나무라는 나무를 생각하는 것이었다.

—『정본 백석 시집』(고형진 편, 문학동네)에서 인용

"남신의주 지방, '유동', 즉 '버들골'이라는 동네의 '박시봉'이라는 사람 집의 방에서, 라는 뜻이다." 가족을 떠나 객지를 헤매다 어느 집에 세 들어 살게 되는 한 사내의 이야기를 그린 이 시를 아버지는 찬찬히 읽어주시면서 이렇게 말씀하셨다. "사람은 철저히 혼자가 될 때 비로소 자기 자신과 마주하게 된다. 그게 외로움이란 거다. 혼자 산다는 거 참 외롭다. 어른이 된다는 것은, 외로움을 견뎌내는 거지. 인간이란 누구나 마음속에 갈매나무 하나쯤을 지니고 그를 생각하며 외로움을 이겨가는 거야."

아버지는 나지막한 목소리에 감정을 함뿍 담아 말씀하셨지만 대학생이 된다는 기대에 가득 차 있었던 딸은 당시 그 이야기를 이해하지 못했다. 딸이 아버지의 이야기와 그 시를 다시 떠올린 것은 본격적인 서울생활이 시작되면서부터였다.

낯선 서울생활은 힘겨웠다. 서울 출신의 과 동기들이 활기차게 대학생활을 즐기는 동안, 한 달 살아가기도 빠듯했던 나는 그들의 여유를 부러워하며 자취방에 틀어박혔다. 베니건스도, 던킨 도넛도, 피자헛도 없었던 도시에서 자란 나는 서울이라는 대도시에서 영락없는 시골뜨기였다. 기죽은 나는 점점 안으로만 움츠러들었다. 밖으로 나가 낯선 서울 구경이라도 했더라면 좋았겠

지만 왕복 버스비가 학생회관 밥 한 끼 값과 같다는 생각을 하면 차마 그 돈을 쓸 수가 없었다. 내 몸 하나 겨우 들어갈 만한 크기의, 햇볕이 들지 않아 낮에도 밤처럼 어두웠던 자취방에 가만히 몸을 누이고 있노라면 '내가 대체 무슨 영화를 바라고 이 낯선 곳까지 와서 이 고생을 하나' 하는 생각이 들었다. 때로 비가 쏟아져 슬레이트 지붕을 두드릴 때면 나는 울적한 기분으로 아버지가 가르쳐주신 시 구절을 되새김질했다. '낮이나 밤이나 나는 나 혼자도 너무 많은 것 같이 생각하며…… 내 슬픔이며 어리석음이며를 소처럼 연하여 쌔김질하는 것이었다.'

그러다보면 수많은 생각이 꼬리에 꼬리를 물기 시작했다. 청운의 꿈을 안고 상경했건만 친구 하나 없는 서글픈 현재와, 그냥 고향의 대학에 진학해 교사가 되라는 아버지의 권유를 뿌리치고 상경을 고집했던 어리석고 부끄러운 과거와, 앞으로 닥쳐올 대학생활을 어떻게 헤쳐나가야 할지 감이 잡히지 않는 불안한 미래 등이 떠오르면 '내 가슴이 꽉 메어 올 적이며, 내 눈에 뜨거운 것이 핑 괴일 적이며, 또 내 스스로 화끈 낯이 붉도록 부끄러울 적이며, 내 슬픔과 어리석음에 눌리어 죽을 수밖에 없는' 상태에 이르곤 했던 것이다.

혼란스럽고 복잡하고 너무나도 외로웠던 그 시절의 나는 자주 갈팡질팡하는 마음을 달래기 위해 무릎을 감싸 안은 채 침대 위에 앉아 '그 드물다는 굳고 정한 갈매나무라는 나무'를 떠올리려 애썼다. 내게 '갈매나무'는 때로 아

버지가 가르쳐주신 시구詩句였고, 때로 그리운 가족들의 모습이었고, 때로는 떠나온 고향의 풍경이었다. 보다 확실한 '갈매나무'의 심상心象을 떠올리기 위해 나는 애썼다. 보다 외로움을 견디기 쉬울 것 같아서였다. 그러던 어느 날 수업시간에 내가 그리던 갈매나무의 모습이 슬라이드를 통해 스크린 위에 영사되어 나타났다. 독일 화가 카스파르 다비트 프리드리히Caspar David Friedrich, 1774~1840의 1822년 작 「고독한 나무가 있는 풍경」.

독일 낭만주의를 대표하는 화가인 프리드리히는 주로 무한한 자연 속에서 한 점 티끌과 같은 유한한 존재인 인간의 절대고독을 즐겨 표현했다. 멀리 험준한 산이 둘러싼 드넓은 평야 한가운데 나무 한 그루가 외떨어져 우뚝 서 있고 양떼를 몰고 온 한 남자가 나무에 기대어 잠시 휴식을 취하고 있는 모습이 점처럼 조그맣게 표현되어 있다. 흐린 하늘로 미루어보아 곧 빗방울이 떨어지고, 양치기는 양떼를 데리고 황급히 집으로 돌아가야 할 것이다. 그러면 폭풍우가 몰아치는 들판에 혼자 남은 나무는 어떤 일을 겪게 될까? 비바람에 이파리가 모두 떨어지고, 혹 번개를 맞아 나뭇가지가 불타더라도, 나무는 꼿꼿이 버텨 나갈 것이다.

주변이 황량해 보일만치 작품 전체를 압도하는 저 참나무에서 니는 '그 드물다는 굳고 정한 갈매나무라는 나무'를 떠올렸다. 인간이라면 누구나 느낄 수밖에 없는 고독감을 평원 한가운데 홀로 솟은 나무를 통해 표현한 화가에게 감탄하며, 나 역시도 저 나무처럼 당당하게 우뚝 서서 내게 주어지는 외로

움을 숙명처럼 받아들이고 이겨나가야겠다고 생각한 것이다.

　단 한 번도 혼자 살아본 적이 없는 사람은 혼자 사는 사람의 외로움을 결코 이해하지 못한다. 서울에서 나고 자라 서울에서 대학을 나오고, 서울에서 직장을 잡아 부모님과 함께 살고 있는 친구들이 '혼자 사는 생활'에 대해 동경을 표하는 것을 대학 신입생 때부터 지금까지 10여 년 동안 지겹도록 들어왔다. 그런 이야기를 들을 때면 나는 "혼자 사는 게 얼마나 외로운 줄 아니?"라고 응수하며 이 철없는 아이들이 하루 빨리 자신의 행복을 깨우치길 바라지만 대개 돌아오는 답은 다음과 같다. "외로움 같은 거, 이제 익숙해질 때도 되지 않았어?"

　혼자 살아본 사람은 안다. 홀로 귀가해 스스로 열쇠를 들어 문을 따고 들어가는 방 안의 냉기가 얼마나 사무치는지, 아무 곳에도 갈 필요 없는 휴일의 적막이 얼마나 쓸쓸한지를. 외로움이라는 것은 결코 익숙해질 수 있는 종류의 감정이 아니다. 시간이 흐를수록 가부키 배우의 분장처럼 더욱더 짙어져서, 어느 날 갑자기 낯설기 짝이 없는 얼굴을 하고 슬그머니 목덜미에 차가운 손을 올려놓는 것이 바로 외로움이란 것의 속성인 것이다. 한창 외로움에 시달리던 시절의 나는 혼자 길을 걸으며 휴대전화를 꺼내 통화하는 척하면서 혼잣말을 하는 지경에까지 이르기도 했다.

　혼자 사는 것에 질린 것은 비단 나뿐이 아니었다. 자취 경력 9년차인 내 친구는 "어느 휴일 저녁 다음 날 마실 우유를 사기 위해 동네 슈퍼에 들러 '이

거 얼마예요?' 하고 물어보면서, 문득 그 문장이 하루동안 입밖으로 꺼내본 첫
말이라는 걸 깨닫고 섬뜩했었다"라고 이야기하면서 깔깔 웃었다. 자취 경력 8
년차, 워킹맘 1년차인 또 다른 친구는 혼자 살았던 시절, 아침에 일어나자마
자 물 대신 캔맥주를 마시고, 텔레비전에서 외화가 방영되면 성우의 더빙을
따라하며 제 목소리의 안녕을 확인했단다. 그들 모두가, 나름의 갈매나무를
마음속에 지니며 외로움을 이겨내왔을 것이라고 나는 생각한다.

혼자 살아온 시간이 길어지면서 고향을 떠나는 딸에게 백석의 시를 읊어
주셨던 아버지의 심정을 짐작할 수 있게 되었다. 중학교 때부터 부모 품을 떠
나 객지 생활을 했던 아버지는 혼자 사는 이의 외로움을 누구보다도 잘 아실
것이다. 아버지는 "선생님이 일어서서 국어책을 읽도록 시켰던 중학교 국어
시간이 견딜 수 없이 싫었다"고 종종 말씀하셨다. 경상도 사투리를 버리지 못
한 아버지의 발음을 반 아이들이 비웃으며 놀려댔기 때문에 너무나도 부끄러
웠다고.

현대시를 전공하고 대학에서 국문학을 가르치시는 아버지는 인간이 문
학을 통해 힘을 얻을 수 있다고 믿으셨고, 시 한 편이 당신 딸의 외로운 객지
생활을 위로할 수 있기를 바랐던 것 같다. 색맹인 아버지는 그림에 대해서는
잘 모르시지만 어릴 때부터 내게 시를 읽고 떠오르는 이미지를 종이 위에 그
림으로 그려보도록 하는 훈련을 시키셨다. '시와 그림은 본디 하나詩畵本一
律'라는 북송 시인 소식의 주장을 아버지가 알고 계셨는지는 모르겠다. 어쨌

든 아버지는 결국 마음속 이미지가 인간을 위로해줄 수 있다는 사실을 가르쳐주셨다.

오늘도 나는 프리드리히의 갈매나무를 그리며 외로움을 달랜다. 한 편의 시와 마찬가지로 한 점의 그림도 사람에게 큰 위안을 줄 수 있다는 사실을 마음속에 되새기며.

단 한 번도 명함을 가져보지 못한 그녀

어느새 나는 깨달았다.

전업주부들의 따분한 일상을 비웃어 왔던 나를,

내가 그토록 자랑스러워했던 '명함이 있는 여자'로 만들어준 것은

끈질기게 되풀이되는 지겨운 일상을 감사하며 감내해온 전업주부,

우리 엄마의 힘이라는 것을.

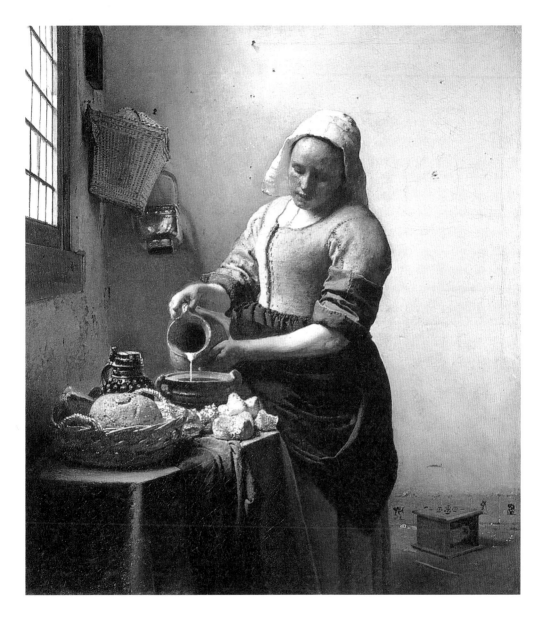

얀 베르메르, 「밀크 메이드」, 1658년경

이른바 '직장여성'인 내게 '전업주부'란 막강한 '적敵'이었다. 비슷한 시기에 직장생활을 시작한 친구 및 회사 동료들과 나는 종종 모여 앉아 아래와 같은 대화를 나눴다.

친구 나, 며칠 전 남자친구 어머니를 처음 만났어. 근데 다짜고짜 '요리는 잘 하니? 요리학원이라도 다니면서 좀 배우지 그러니? 우리 애는 아침 안 먹으면 출근 못하는데……' 이러잖아. 나 참, 직장 다니면서 어떻게 남편 밥을 챙겨 먹이냐? 게다가 언제 시간 내서 요리학원을 다니니? 너무 어이없더라.

나 남자친구 어머니는 뭐 하는 분이신데?

친구 전업주부지 뭐. 직장 안 다녀본 분이라 사회생활에 대해 전혀 이해를 못해. 설상가상으로 딸도 그냥 대학 나와서 시집가서는 애만 키워. 다들 자기 딸처럼 사는 줄 아는 모양이야.

나 저런, 어떡하냐. 아들만 있거나 전업주부인 딸 둔 주부들이 시어머니 감으로는 최악이라던데.

동료 야, 나중에 애 키우는 것도 만만치 않겠더라. 전업주부 엄마들이 똘똘 뭉쳐서 직장맘 애들은 그룹에도 끼워주지 않는대. 애한테 신경 못 쓰고 관리 못한다는 게 이유라나. 그래서 엄마가 직장 다니는 애들은 친구도 없대.

나 어머, 정말이야?

동료 응. 게다가 우리 같은 직업은 더하지. 워낙 근무 시간이 불규칙적이라 애들 얼굴 볼 시간도 없잖니. A사社 한 여자 선배는 애가 따돌림 당하는 걸 보다 못해 쉬는 날 아이 반 엄마들을 중국집에 불러다 놓고 폭탄주를 한 잔씩 돌리면서 '저 매일 이러고 삽니다' 했다는 거야. 그랬더니 감동한 엄마들이 손 붙잡고 '고생하시네요' 하더니만 그제서야 애를 그룹에 끼워주더래.

회사 생활이 고달플수록 거친 사회생활을 할 필요 없이 안온하게 살아도 되는 '그들'에 대한 적개심과 평가절하는 커져만 갔다. 그러한 생각을 하는 것이 비단 나와 내 친구들뿐만은 아니었을 것이다. 눈코 뜰 새 없이 바쁜 펀드매니저 엄마의 애환을 그린 영국 작가 앨리슨 피어슨의 소설 『여자 만세』에서도 전업주부들은 일하는 엄마들에게 적대적인 집단으로 묘사된다. 이 소설의 주인공 케이트는 전업주부들을 다음과 같이 시니컬하게 표현한다. "'머피아'들의 공통점은 남자들을 세심한 보살핌이 필요한 가족처럼 대한다는 거다"(여기서 '머피아'란 엄마와 마피아의 합성어, 전업주부들의 공동체를 뜻한다).

게다가 간간이 일 때문에 그들과 마주쳐야 할 때면 그들에 대한 얄미운 마음은 극도로 상승했다. 바쁜 시간을 억지로 쪼개 겨우 약속을 잡아놓으면 그들은 자주 아이가 아프다거나, 시어머니가 오셨다거나, 집안 행사가 있다거나 하는 이유로 약속을 어기거나 미뤘다. 비슷한 일을 당한 친구들과 나는 밀려오는 짜증을 애써 억누르며 중얼거리곤 했다. "역시 결혼 전 잠깐이라도

좋으니 직장 생활을 해본 여자들이랑 일을 해야 해. 전업주부들은 남의 시간 귀한 줄을 몰라."

스물다섯에 결혼해 스물여섯에 나를 낳고, 30년간 살림만 해온 우리 엄마는 당연히 도매금으로 이들과 같은 취급을 받았다. 대학 입학 이후로 떨어져 살고 있는 딸의 생활에 대해 고향에 있는 엄마가 모르는 것은 당연한데도 나는 '사회인'이 된 딸을 이해해주지 못하는 엄마가 왠지 얄미워 투정을 부리곤 했다. 황금 같은 주말에 모처럼 늦잠을 자고 있는데 불쑥 전화를 걸어 "해가 중천에 떴는데 아직까지 자냐"며 깨우는 것도 화가 났고, 어쩌다가 서울에 올라온 엄마가 새벽부터 일어나 바스락대며 잠귀 얇은 내 잠을 방해하는 것도 일분일초라도 더 자고 싶은 직장인의 고달픈 심정을 이해하지 못하고 그러는 것 같아 짜증이 났다. "엄마는 사회생활을 안 해봐서 몰라. 돈 버는 게 쉬운 줄 알아?" 어릴 때 아버지가 부부싸움 끝에 종종 엄마에게 던지던 말을 나도 어느새 그대로 따라하고 있었다.

"나도 명함이란 걸 한 번 가져봤으면 좋겠다"고 엄마가 말한 것은 최근의 일이었다. 내가 사달라고 부탁한 빨간 명함지갑을 내밀면서 엄마는 잔뜩 부러움을 담아 그렇게 말했다.

"앗, 엄마는 명함을 가져본 적이 없구나? 명함 갖고 싶어?"

"응. 내세에는 꼭 명함 있는 사람으로 태어날 거다."

농담 같은 대답이었지만 나는 순간 움찔했다. 갓 취직한 남동생을 위해

엄마는 꽤나 근사한 명함지갑을 사 줬다. 몇 년째 명함지갑 없이 무작스럽게 큼직한 플라스틱 명함곽을 통째로 핸드백에 넣고 다녔던 나는 동생에 대한 엄마의 배려가 샘이 나 "정말 명함지갑이 필요한 건 (기자인) 난데 왜 동생에게만 사주냐"며 툴툴거렸다. "그렇네…… 정말 명함지갑이 필요한 건 너구나." 딸의 불만에 엄마는 그제야 딸이 '명함을 가지고 다니는 여자'라는 사실을 인식했던 모양이다. 그리고 자신이 '단 한 번도 명함을 가져보지 못한 여자'라는 사실도.

나는 처음 입사해서 명함을 받았을 때의 설레던 순간을 상기했다. 명함을 가진다는 것은 사회라는 거대한 구조 안에서 내가 존재할 자리와 불릴 이름이 있다는 뜻이었다. 30여 년간 묵묵히 가족의 건강과 행복을 위해 일해온 엄마에게는 단 한 번도 주어지지 않았던 것. 문득 나는 고향집 부엌 냉장고에 오래 전부터 엄마가 붙여놓은 그림 한 장을 떠올렸다.

19세기 들어 갑작스레 주목받기 시작했고, 요즘 들어 작품 「진주 귀고리를 한 소녀」를 모티프로 한 소설과 영화가 만들어지면서 한층 더 주가를 올리고 있는 17세기 네덜란드 화가 베르메르Jan Vermeer, 1632~75의 작품 「밀크 메이드」. 이 작품을 처음 본 것은 대학교 1학년 2학기 '서양미술사 입문' 시간이었다. 당시 수업을 맡았던 과 선배 언니는 "이 그림을 실제로 보면 그림에서 나오는 빛 때문에 그림이 걸려 있는 방 안이 반짝반짝 빛난다"고 얘기해주었다. 그림 속 여자가 따르고 있는 신선한 우유와, 바구니에 담겨 있는 탐스러운 빵

의 표면이 햇살을 받아 진주처럼 빛나는 것이 너무나 아름답다고. (트레이시 슈 발리에의 소설 『진주 귀고리 소녀』를 보면 베르메르네 집 고참 하녀가 주인공에게 "주인 님이 나를 그려주셨다"며 삐기는 장면이 나오는데 바로 이 그림에 대한 이야기다.)

수업시간에 들은 그림에 대한 이야기가 너무나도 인상적이었던 나는 그 해 겨울방학 집에 내려와서는 컬러 프린터로 그림을 뽑아 엄마에게 보여주며 한참을 설명해주었다. 그림 따위에는 별로 관심이 없는 줄 알았던 우리 엄마 는 묵묵히 그림이 인쇄된 A4 용지를 내게서 받아 냉장고에 붙여놓았다. 세월 이 지나 흰 인쇄용지가 누렇게 되고, 그림의 색깔도 바랬지만 엄마는 끝내 그 그림을 떼어내지 않았다.

물질적으로 안정된 17세기 네덜란드에서는 사소한 일상을 소재로 삼은 '장르화'가 크게 유행했다. 베르메르의 이 그림은 전통적으로 여성들이 해온 일들을 고된 노동이 아니라 평온과 만족을 주는 이미지로 나타낸 대표적인 예로 여겨진다. 한 가정을 위해 아침을 준비하는 일상적인 일에 몰두한 여성 의 얼굴이 창문을 통해 들어오는 아침 햇살 아래 그윽하고 성스럽게 그늘진 다. 투박한 질그릇 주전자에서 흘러나오는 우유의 흰 빛깔이 마치 성찬聖餐을 위한 포도주처럼 신비롭다. 매일 되풀이되는 일상을 건강하고 근면하게 소화 해내고 있는 이 여성을 많은 사람들이 '하녀'라고 해석했지만 매일 아침을 준 비하기 위해 냉장고를 여닫으며 이 그림을 보고 있는 우리 엄마는 딱 잘라 "이건 메이드가 아니라 한 가정의 주부야" 하고 말했다. 그리고 덧붙였다.

"「진주 귀고리를 한 소녀」도 좋지만 나는 몽상적으로 보이는 그 소녀보다는 이 그림이 훨씬 좋더라. 그림의 여자, 얼마나 건강하고 긍정적으로 보이니?"

30여 년을 하루같이 살림만 해왔던 엄마는 미술사를 전공하고, 몇 년째 사회생활을 하고 있는 잘난 딸년보다 베르메르의 그림에 내포된 의미를 훨씬 더 잘 이해하고 있었다. 어느새 나는 깨달았다. 전업주부들의 따분한 일상을 비웃어 왔던 나를, 내가 그토록 자랑스러워했던 '명함이 있는 여자'로 만들어 준 것은 끈질기게 되풀이되는 지겨운 일상을 감사하며 감내해온 전업주부, 우리 엄마의 힘이라는 것을. 이윽고 나는 엄마에게 속삭였다. "명함, 필요하면 내가 하나 만들어줄까? '자녀 교육의 명수, 엄마 달인, ○○○' 어때?" 농담처럼 말했지만 진심이었다.

아버지의 사랑,
날카롭게 벼려 마음 깊숙이 넣어두는 것

젊은 시절의 내 아버지는 선한 눈매에 호리호리하고

감수성 풍부한 청년이었던 모양이다.

흑백사진 속의 얼굴은 그렇게 보인다.

딸이 태어나기 전 달빛 가득한 공원에서

까르륵 웃어대는 단발머리 계집아이의 손을 잡고 춤을 추는 꿈을 꿨다는 아버지.

아버지는 진심으로 사람을 사랑할 줄 아는 사람이지만

아버지의 애정이란 날카롭게 벼려서 마음 깊숙이 넣어두는 것이었다.

폴 세잔, 「예술가의 아버지」, 1866

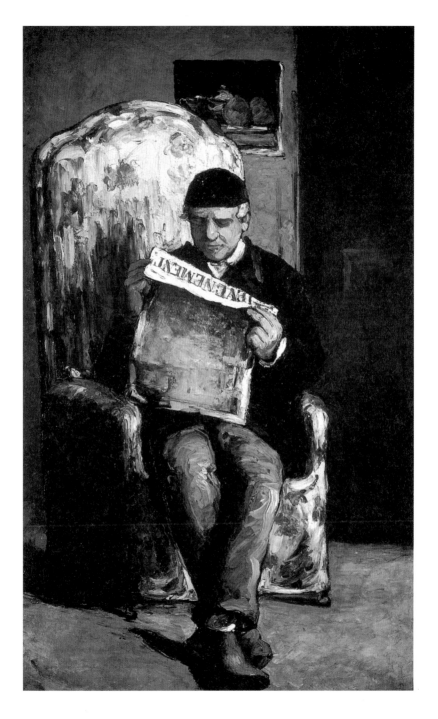

올 상반기에 우리 신문 주말섹션에 작은 연재를 했었다. 미술사의 명작들에 관한, 원고지 6~7매짜리 짧은 글에 불과했지만 어쨌든 내겐 입사 6년 만에 주어진 첫 기회라 흐뭇하고 고무적인 일이었다.

"아버지가 네 글, 스크랩해놓으라고 성화다." 전화를 걸어온 어머니가 말했다. "주말마다 신문 뒤져보고는 네 글 실리면 잘라서 오려놓고 없으면 볼 거 없다며 툭 던져놓으신다."

"아버지가 웬 일이셔? 의외네……."

내 기억에 아버지는 절대 그렇게 곰살궂은 분이 아니었다. 친구들 아버지는 딸이 뭘 해도 "우리 딸, 우리 딸" 한다는데, 우리 아버지는 늘 칭찬은커녕 야단만 쳤다. 예를 들자면 지독한 악필惡筆인 내게 아버지는 다음과 같이 말씀하셨다. "너 글씨 그딴 식으로 써서는 인생에 성공 못한다." 대학교 때 학부를 졸업하면 대학원에 진학해 공부를 계속하고 싶다고 했더니 이런 답이 돌아왔다. "맘대로 해라. 대신에 모든 재정적 원조를 끊겠다. 혼자서 공부할 자신 있으면 대학원 가라." 그래서 취직했다.

대학교 때는 집에 내려올 때마다 아버지와 다퉜다. 집에는 기껏해야 일년에 한두 번 내려왔는데, 아버지가 자주 오는 것을 싫어했기 때문이었다. 공부하라고 서울 올려 보냈더니 몇 달 만에 집에 내려오는 것은 정신이 나약하기 때문이란 게 아버지의 지론이었다. 아버지는 잔걱정이 많았는데, 걱정은 항상 훈계로 이어졌다. 식사 시간, 같이 텔레비전을 볼 때, 일상적인 이야기를

하던 중에도 아버지는 틈만 나면 훈계를 시작했다. 가르치는 것은 아버지의 직업이었고, 아버지는 집에서도 직업의식이 투철했다.

아버지는 날더러 "패기가 없고, 비현실적이며, 문약해서 쓸모가 없다"라고 말하곤 했다. 나는 사실 억울했다. 내가 어떤 상황에 대해 자신감과 도전의식을 가질 때 그걸 꺾는 건 항상 아버지였으니까. 아버지는 딸이 교만해질까봐 항상 노심초사했다. 아버지는 날더러 "몽상적이며 현실감각이 없다"고 했지만 내가 꿈꾸는 성향이 강한 것은 아버지의 영향이었다. 시詩를 전공한 아버지는 문학적 소양을 중시했고, 덕분에 나는 또래의 아이들에 비해 지나치게 시나 소설을 많이 읽었다.

아버지는 내가 공부를 계속하겠다고 할까봐 두려워했다. 나는 인문학도였고, 아버지 역시나 인문학도였다. 인문학도의 기질, 인문학도의 성향, 인문학도의 미래에 대해 아버지는 그 누구보다 잘 알았다. 아버지는 끊임없이 고시 공부를 하라고 이야기했고, 내 장래에 대해 걱정했으며, 모진 말들로 내게 상처를 줬다. 나와 아버지는 끊임없이 부딪혔다. 가부장적이고 권위 의식이 강한 아버지는 새파랗게 어린 딸이 말대꾸를 하며 기어오르는 걸 용납하지 못했다. 그리고 억눌리는 게 지긋지긋했던 나는 다소곳이 앉아 고개만 끄덕여야 한다는 걸 용납하지 못했다.

아이로니컬한 것은 그렇게 아웅다웅하면서도 서로가 서로를 너무나 잘 이해했다는 점이다. 닮았기 때문이다. 닮았기 때문에, 우리는 어떻게 하면 서

로에게 가장 효과적으로 상처를 줄 수 있는지 너무나도 잘 알았다. 상처 주고
상처 입은 상대의 마음도 제 속 들여다보듯 훤히 읽어냈기 때문에 항상 상대
에 대해 연민을 지닐 수밖에 없었다. 우리는 둘 다 위선적이라기보다는 위악
적이었고, 막말을 하며 자신을 상처 입힐 수 있는 종류의 인간이었으며, 겉보
기와는 달리 마음이 약했다. 나보다 몇 백 배는 디 노련한 아버지는 결정적인
순간에 내 아킬레스건을 건드려 나를 무너뜨렸고, 항상 언쟁은 나의 패배와,
아버지의 너그러운 미소와, 어쩔 수 없는 화해로 막을 내렸다.

초등학교에 입학한 이후로 나는 단 한 번도 아버지를 '아빠'라고 불러본
적이 없다. 반말을 쓴 적도 없다. 아버지가 그렇게 가르쳤기 때문이다. 자식들
과 허물없이 지내는 것은 아버지의 방식이 아니었다. 아버지는 진심으로 사
람을 사랑할 줄 아는 사람이지만 아버지의 애정이란 날카롭게 벼려서 마음
깊숙이 넣어두는 것이었다. 낭중지추囊中之錐는 드물게 빛을 발했지만, 천 마
디의 말보다 더 큰 효과를 가져왔다.

내가 취직을 했을 때 세상을 다 얻은 듯 기뻐했던 아버지는 내가 때때로
힘들어서 회사를 그만두겠다고 할 때마다 불같이 화를 내며 있는 대로 욕을
퍼부었다가 이윽고 마음이 진정되면 돌아앉아 딸이 가엾다며 눈물을 훔치곤
했다. 철이 든 이후로 끊임없이 아버지로부터 벗어나고자 몸부림쳤지만, 아
직도 내 안에서 아버지의 그늘을 완전히 몰아내지 못하는 것은 바로 아버지
의 그런 점 때문이다.

　「예술가의 아버지」를 볼 때까지 세잔Paul Cézanne, 1839~1906은 내가 가장 싫어하는 화가였다. 수학을 싫어하는 나는 "자연은 구형, 원통형, 원추형에서 비롯되는 것이다"라며 사물을 기하학적으로 분석한 그의 수학자적인 면모가 싫었다. 치밀하게 구성된 그의 정물화도 정떨어져서 싫었고, 이른바 '건고한 붓질'이라고 불리는 생 빅투아르 산 풍경 연작도 그 계산적인 면이 싫었다. 세잔은 한마디로 내게 '비인간적이고 재미없는 화가'였던 것이다.

　'세잔이 이런 그림도 그릴 줄 알았구나.'

　아버지에 대한 글을 쓰겠다고 마음먹고 들어맞는 이미지를 찾기 위해 웹서핑을 하다가 우연히 발견한 세잔 아버지의 초상화. 그 덕분에 나는 세잔을 다시 보게 되었다. 무엇보다 의자에 앉아 신문을 읽고 있는 백발 성성한 노인의 모습이, 노안 때문에 안경을 벗고 애써 책을 읽는 우리 아버지의 모습과 꼭 닮았다.

　부유한 은행가였던 세잔의 아버지는 아들이 법률가가 되기를 바라며 세잔을 법률 학교에 보냈지만, 예술적인 끼가 넘쳤던 세잔은 결국 그림을 택하고 말았다고 한다. 갈등과 반목의 시기를 거쳐 부자는 결국 화해했고, 아버지는 평생 세잔에게 가장 든든한 후원자였다. 아버지의 재력 덕분에 그는 동시대 다른 화가들과는 달리 배를 곯지 않아도 됐다.

　그림 속 노인은 세잔의 어린 시절 친구였던 문인 에밀 졸라가 발행했던 신문 『레벤망』을 들고 있다. 보수 성향의 신문을 구독했을 아버지의 손에 급

진적인 신문을 쥐어준 것은 아버지가 자신의 세계를 좀더 이해해주기를 바랐던 세잔의 소망이 반영된 것이었을까?

노인의 등 뒤에는 세잔의 정물화가 걸려 있다. 노인은 아들의 그림을 이해하지 못했겠지만, 어쨌든 아들의 그림이기 때문에 집에 걸어놓았을 것이다. 꼿꼿한 의자에 꼿꼿한 자세로 앉아 몰두하여 신문을 읽고 있는 고집 센 노인, 그 얼굴에 드리운 주름살과 침침한 눈빛을 그려내면서 화가는 마음이 아팠을 것 같다.

색맹이라 그림에 대해 잘 모르는 우리 아버지, 내가 휴직을 하고 대학원에 가겠다고 했을 때 "왜 말 안 듣고 힘든 길을 가겠다고 하느냐"며 기어이 한마디 하셨던 우리 아버지가 딸 이름이 박힌 기사를 읽으시겠다고 침침한 눈을 비비며 조그마한 신문 기사를 애써 들여다보고 계신 장면을 생각해보면 나는 눈물이 난다. 세잔의 아버지가 걸어놓은 그림과 우리 아버지가 읽는 나의 기사는 그런 면에서 닮아 있지 않을까, 하고 나는 생각했다. "네 덕분에 공부 많이 하고 있다. 로댕의 「생각하는 사람」이 단테를 모델로 했다는 걸 처음 알았어." 굉장히 오랜만의 통화에서 아버지가 말씀하셨다. "그건 상식인데요, 뭐." 나는 어딘지 쑥스러워서 웃으며 대충 얼버무렸다.

젊은 시절의 내 아버지는 선한 눈매에 호리호리하고 감수성 풍부한 청년이었던 모양이다. 흑백사진 속의 얼굴은 그렇게 보인다. 딸이 태어나기 전 달빛 가득한 공원에서 까르륵 웃어대는 단발머리 계집아이의 손을 잡고 춤을

추는 꿈을 꿨다는 아버지는, 아이의 이름을 '순길'이나 '순양'으로 하라는 부친의 명을 거역하고 '아름답다'에서 따와 '아람'이라고 내 이름을 지었다.

　"그렇게 독서를 하고서도 인간에 대한 이해의 폭이 그것밖에 안 되나!" 늘 그렇게 호통치던 아버지는 내게 인간에 대한 믿음과 연민을 가지도록 해주었다. 가족들끼리 식사를 하러 나갔던 중학교 때의 어느 날, 불쑥 다가와 제 신세를 하소연하던 실성한 노숙자의 말에 꼬박꼬박 깍듯한 존댓말로 대답해주었던 아버지는 그가 지나가고 나자 내게 "저런 사람들은 세상에 상처 입은 사람이다" 하고 말했다. 내게 조금이라도 '인간에 대한 예의'란 게 있다면, 그날 아버지의 태도와 눈빛이 아직도 기억에 남아 있기 때문이다.

　소설가 강석경은 인물 탐구집 『일하는 예술가들』에서 토우 제작가 윤경렬에 대해 "어릴 때도 좋아하는 반찬은 제일 나중에 숟가락을 댔다. 신비가는 리얼리티보다 꿈을 소중하게 여기는 것이다"라고 적었다. 아버지는 항상 맛있는 반찬은 끝까지 아껴두는 사람이다. 나도 그렇다.

네 마음속 주된 정조는 무엇이냐

엄마는 문득 내게 물었다. "네 마음속의 주된 정조는 무엇이냐."

잠시 망설이다가 나는 말했다. "쓸쓸함. 엄마는?"

"나는…… 슬픔. 왠지 계속 슬픈 마음이 드네."

나는 순간 내 옆에 앉은 이 여인이 내게 준 것이

양육의 차원을 뛰어넘은 어떤 본질적인 것이었음을 깨닫고 무한한 동질감을 느꼈다.

붉은 배롱나무꽃이 잔뜩 핀 시가지를 지나며 엄마는 혼자 조용히 읊조렸다.

"상사화가 피었네."

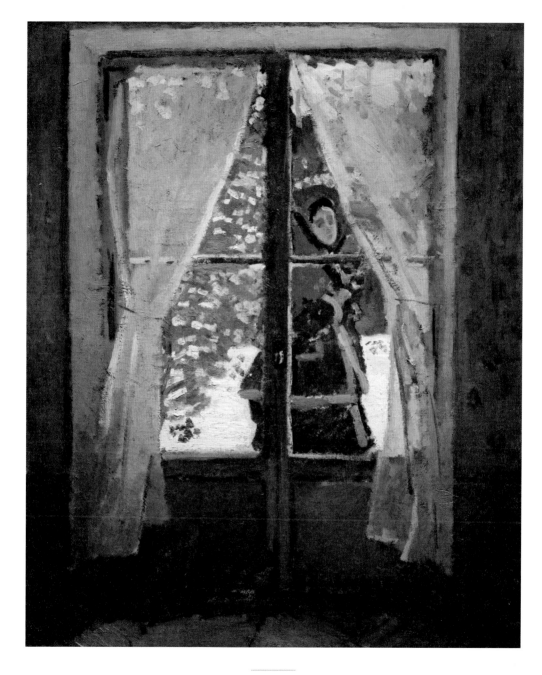

클로드 모네, 「빨간 스카프를 두른 모네 부인의 초상」, 1868~78

"이 그림, 보자마자 알겠더라. 아, 저 여자 아프구나……."

우리 회사에서 주최한 〈반 고흐에서 피카소까지〉라는 전시회에 다녀온 엄마는 그림엽서 한 장을 내놓더니 "참 좋은 그림이 하나 있더라"라며 그렇게 말했다. 엄마다운 표현이라고 생각하면서 나는 마음속으로 웃었다. 쉰이 넘었음에도 불구하고 여전히 풍부한 엄마의 감수성을 나는 마음속 깊이 사랑했다. "엄마, 어디 그림 좀 봐요."

얼핏 보았을 때 연두빛 담쟁이 넝쿨이 드리워진 창밖을 한 여인이 지나가고 있는 것이라고 생각했다. 그림을 좀더 오래 바라보자 여인이 있는 창밖 풍경이 봄이 아니라 싸늘한 눈밭이라는 것을 깨달았다.

인상주의의 거장이자 「수련」 연작으로 유명한 클로드 모네Claude Monet, 1840~1926가 그린 1860년 작 「빨간 스카프를 두른 모네 부인의 초상」이다.

두터운 암청색 외투를 입고 머리에 빨간 스카프를 둘러쓴 검은 머리의 여인은 흰 레이스 커튼이 처진 창가를 지나치다 말고 잠시 몸을 돌려 집 안의 누군가를 바라본다. 갈망하나 가질 수 없는 것을 염원하는 듯한 여인의 애달프고 서글픈 눈빛이 애처로워 보인다. 단색의 실내, 흰색의 눈밭과 극명하게 대비되는 빨간 스카프의 여자는 차안此岸의 우리는 감히 범접할 수 없는 피안彼岸의 존재, 금방이라도 다시 고개를 돌려 발걸음을 재촉해 다다를 수 없는 어딘가로 사라져버릴 것만 같다. 곧 스러져버릴 것 같은 창백한 여인에게 유일하게 생명력을 불어넣고 있는 것은 그녀가 머리에 두른 빨간 스카프. 여인

은 마지막 생명의 불씨라도 움켜쥐고 있는 듯 작은 두 손으로 스카프 자락을 꼭 부여잡고 있다.

그림의 모델이 된 여인은 모네의 첫 번째 부인인 카미유 모네. 원래 직업이 모델이었던 카미유는 「양산을 든 여인」을 비롯해 모네의 수많은 작품들의 모델이 되었지만 이 그림이 그려졌을 당시에는 남편과 불화를 겪고 있었다. 모네는 이미 나중에 그의 두 번째 부인이 되는, 부유한 화상畵商의 부인 알리스와 사랑에 빠져 있었기 때문이다. 모네가 이 그림을 완성하고 얼마 되지 않아 카미유는 자궁암으로 세상을 떴고, 모네는 자신이 숨을 거둘 때까지 그 누구에게도 이 그림을 팔지 않았다.

즐겁고 쾌활한 사람은 결코 서글픈 여인을 그린 그림 따위를 좋아하지 않는다. 빛과 어둠이 결코 친구가 될 수 없는 것과도 같은 이치다. 그다지 부침浮沈 없는 삶을 살아온 엄마의 마음속에도 어떤 서글픔이 존재한다는 것을 알게 된 것은 그다지 오래되지 않았다. 엄마와 나는 꽤 사이가 좋지만, 우리가 처음부터 사이좋은 모녀母女였던 것은 아니었다. 20대 초반까지 나는 내가 엄마를 사랑한다고 생각하지 않았다. 엄마는 그저 나를 둘러싼 공기처럼 그 자리에 있었다. 관계는 데면데면했다. 예민하고 기억력 좋은 어린아이였던 나는 '나'를 인지할 수 있었던 무렵부터 엄마를 좋아하지 않았다.

만 두 살 무렵에 나는 고향에서 버스로 두 시간 가량 떨어진 외가로 보내졌다. 동생을 가져 몸이 무거워진 엄마는 어린 딸까지 건사할 만한 여력이 없

었다. 엄마에게는 그 나름대로 사정이 있었겠지만 그 시절의 나는 내가 엄마에게서 버림받았다고 느꼈다. 어린 딸이 안쓰러웠던 아버지가 외가를 찾아와 "같이 돌아가자"고 말했지만 나는 "엄마가 전화하기 전에는 안 가기로 약속했어. 엄마한테서 전화오면 갈 거야"라며 아버지의 제의를 거절했다고 한다. 낯익은 아버지의 뒷모습이 외가의 대문을 벗어나자마자 나는 외할머니 품에 안긴 채 통곡하면서 울었다. 어린 내게 엄마는 자신을 그리워하는 딸을 품에 안아주기보다는 자신과의 약속을 지켜주기를 바라는 사람이었던 것이다. 엄마는 첫 아이였던 나를 어른처럼 키웠고, 나도 자연히 어린아이답지 않은 아이로 자라났다.

세상의 어머니들이 대개 그러하듯 엄마 역시 자녀 교육에 열성이었다. 다른 어머니들과 우리 엄마가 달랐던 점은, 다른 어머니들에게는 단지 열성만이 존재했지만 엄마는 그 열성을 직접 실천했다는 점이다. 고향에서는 드물게 대학 교육을 받은 여성이었던 엄마는 학원이나 과외에 의지하지 않고 직접 나를 가르쳤다. 교육은 치밀하고도 엄격했다. 나는 너덧 살 무렵 한글을 읽을 줄 알았다. 그리고 초등학교에 들어가기 전에 천자문을 뗐다. 일기를 쓰지 않으면 엄마가 용돈을 주지 않았기 때문에 매일 억지로 꼬박꼬박 일기를 썼다. 엄마는 매일 한 편씩 현대시나 동시를 외우게 했고, 소리 내어 역사책이나 성경책을 읽도록 했다. 덕분에 예닐곱 살의 나는 조지훈의 「승무」나 이육사의 「청포도」 등을 줄줄 외웠지만, 또래들이 다 할 줄 아는 고무줄놀이나 공

기놀이 등은 배우지 못했다. 책상머리를 지키고 있던 엄마는 내가 공부를 게을리할 때마다 볼펜으로 손등을 찰싹찰싹 때렸다. 내게는 자연히 친구가 없었다. 나는 독서에만 파고드는 사회성 없고 음울한 아이로 자라났다.

내가 말 없고 어두운 성격의 아이가 된 것이 엄마 탓이라고만 할 수는 없다. 세 살 터울의 남동생은 나와 똑같은 교육을 받았음에도 불구하고 밝고 명랑한 아이로 자라났다. 결국 내 성격의 형성 이유는 엄마의 교육 때문이라기보다는 내가 타고난 기질 때문이라고 보는 게 더 옳을지도 모르겠다. 어쨌든 나는 상당히 오랜 기간 동안 그것이 엄마 때문이라고 생각했다.

고등학교에 입학하면서부터 관계는 서서히 변해갔다. 더이상 엄마는 공부 때문에 나를 야단치지 않았다. 내가 엄마보다 훨씬 더 성적에 안달복달하기 시작했기 때문에 엄마는 나를 들볶기는커녕 오히려 나를 걱정하고 위로하는 존재로 바뀌어버렸다. 힘겨웠던 고3 시절과 재수생 시절, 야간자율학습을 마치고 자정이 다 되어 집으로 돌아오면, 그때까지 잠자리에 들지 않고 있던 엄마는 간식을 내주며 식탁머리에 앉아 종일 학교에서 있었던 일을 늘어놓는 내 이야기에 귀 기울여주었다. 대학에 입학해서 집을 떠나게 된 이후에도 객지 생활의 외로움에 지친 내가 밤마다 습관처럼 집어든 전화기 너머엔 항상 엄마가 있었다. 대학 시절의 어느 날 나는 불현듯 깨달았다. 내가 엄마를 사랑하고 있다는 것을. 그 깨달음은 어떠한 계기 없이 정수리를 내리치는 돈오頓悟처럼 찾아왔다. 누구나 처음 하는 일은 서툰 것처럼, 처음 하는 부모 노릇도

서툴 수밖에 없겠구나, 하고. 초보 부모의 서툰 부모 노릇 때문에 받는 상처는
딸이로서 감당하고 이해해주어야만 할 부분이겠구나, 하고.

엄마와의 관계가 쉬워졌던 것은 그때부터였다. 어린 시절 단 한 번도 엄
마에게 무언가를 사 달라고 요구해본 적이 없었던 나는 거리낌 없이 엄마에
게 옷이며 장신구를 사 달라고 떼쓰기 시작했고, 어린 시절 내가 가졌던 엄마
에 대한 감정도 가감 없이 털어놓기 시작했다. "엄마, 나 사실 어릴 때는 엄마
싫어했다" 하고. 내가 그런 이야기를 할 때면 엄마는 아무 말도 하지 않고 그
저 깔깔 웃었다. 직장생활에 적응하지 못해 굉장히 우울하고 예민해져 있었
던 신입사원 시절의 내게 엄마가 "무던하고 명랑한 성격으로 키워주지 못해
서 미안해. 혼자서 아이 둘 키우느라 너무 힘들었어. 그러다 보니 네게 신경질
을 많이 냈지. 지금 널 보니 꼭 그때 날 보는 것 같아 너무 미안해" 하고 용서
를 구하지 않았더라면 나는 아마도 엄마가 내 말을 허투루 듣고 넘긴 줄로만
알았을 것이다.

입사 2년차의 여름휴가 때 나는 엄마와 함께 경주로 여행을 떠났다. 석굴
암과 불국사를 돌아보고 오던 길에 엄마는 문득 내게 물었다. "네 마음 속의
주된 정조情調는 무엇이냐"라고. 잠시 망설이다가 나는 말했다. "쓸쓸함. 엄마
는?" 운전대를 잡은 채로 엄마는 답했다. "나는…… 슬픔. 왠지 계속 슬픈 마
음이 드네."

나는 순간 내 옆에 앉은 이 여인이 내게 준 것이 단순한 양육의 차원을 뛰

어넘은 어떤 본질적인 것이었음을 깨닫고 그녀와 무한한 동질감을 느꼈다.
이윽고 붉은 배롱나무꽃이 잔뜩 핀 시가지를 지나 한 음식점 마당에 차를 갖
다 대면서 엄마는 혼자 조용히 읊조렸다. "상사화가 피었네."

잔잔한 수묵화 속 유년의 풍경

'낯선 도시를 탐험하다' 쯤으로 이름 붙일 수 있을
대학 초년 시절의 나들이를 마치고
간신히 '집'이라고 부를 수 있을까 말까 한 내 좁은 공간으로 돌아올 무렵에
항상 나는 도랑에 빠진 짚단처럼 지쳐 있었다.
새침한 표정의, 냉혹한 얼굴의, 싸늘한 감촉의 이 도시에서
어찌하였든 살아가야만 한다고 생각했다.

박생광, 「촉석루」, 1980

　　4호선 열차가 동작대교를 건너는 순간을 좋아한다. 대학 시절에 든 버릇
이다. 대개 저녁 무렵이나 밤이었고, 넘실대는 강물 위로 노을빛이, 혹은 도시
의 불빛이 일렁이곤 했다. 대학로, 명동, 혹은 서울역에 들렀다 낙성대의 자취
방으로 돌아가던 길. 복닥대는 서울생활 속에서 그나마 서울답지 않게 탁 트
였던 풍경, 고향의 아리땁고 자그마한 강에 비하면 너무나도 우렁차게 넓어
도무지 정을 붙일 수 없었던 한강 때문에 어쩌면 더 서울답디다웠던 풍경, 종
종 지하철에 앉아 그 풍경을 멍하니 바라보았다.

　　외국인 노동자들을 가득 태운 버스를 타고 한강을 건넌 적이 있다. 2003
년 11월이었다. 불법 외국인 체류자 단속이 심했던 때, 외국인 노동자들의
농성이 많았다. 취재차 안산에 있는 외국인 노동자 보호센터에 들렀다가 그
들과 같은 차를 타고 농성장이 있는 종로5가의 기독교 회관으로 가게 됐다.
나는 좀 지쳐 있었다. 같은 주제의 취재가 며칠째 계속되고 있었기 때문이
다. 그들 역시나 계속되는 투쟁으로 지쳐 있었기에 자신들을 내쫓으려 하는
나라의 어린 여기자에게는 별다른 관심을 보이지 않고 이내 잠들었다. 버스
가 동작대교를 건너지 않았더라면, 그들은 더이상 내게 어떠한 감흥도 남기
지 않은 채 그저 하루 밥값으로서의 역할을 다한 채 기억에서 사라저버렸을
것이다.

　　다리 위를 달리는 버스에서, 밖을 내다보던 한 스리랑카 인이 발음 부정
확한 우리나라 말로 소리쳤다. "한강이다! 정말 넓구나…… 무서운데." 그는

한국에 온 지 8년째였고, 줄곧 안산 등지의 경기도 일대에서 일했지만 서울에 온 것은 이번이 처음이라고 했다. "무서운데……." 한강에 대한 그의 경외감에서, 나는 이 도시의 이방인으로서 어떤 동질감을 느꼈던 것 같다.

'낯선 도시를 탐험하다' 쯤으로 이름 붙일 수 있을 대학 초년 시절의 나들이를 마치고 간신히 '집'이라고 부를 수 있을까 말까 한 내 좁은 공간으로 돌아올 무렵에 항상 나는 도랑에 빠진 짚단처럼 지쳐 있었다. 새침한 표정의, 냉혹한 얼굴의, 싸늘한 감촉의 이 도시에서 어찌하였든 살아가야만 한다고 생각했다. 그리하여, 그래도, 이 도시의 중심에는 내가 자란 도시와 마찬가지로 강이 흐르고 있다는 사실을 끝없이 되삼키며 강을 건너곤 했던 것이다.

나는 강이 있는 도시에서 자랐다. 아름다운 곳이었다. 고향이 어디냐고 묻는 사람들에게 "진주예요" 하고 답하면 대부분 "아, 참 좋은 곳에서 오셨군요!", 탄성을 내지르곤 했다(물론 개중에는 「진주난봉가」 이야기를 꺼내며 놀리는 사람들도 있었다). 그리고는 대개 도심을 관통하는 남강 이야기를 했다. 광활한 한강과는 달리 그저 어여쁘기만 한 강, 삼천포 출신 시인 고故 박재삼이 진주 장터 생어물전에서 장사하던 어머니의 삶을 그린 시 「추억에서」에서 '진주 남강 맑다 해도 오명 가명 신새벽이나 밤빛에 보는 것을' 하고 읊은 바로 그 강이다. 그 강 언저리에 진주에서 고등학교를 나온 고 박경리 선생의 대하소설 『토지』에 나오는 인물 홍이가 장이를 범하는 대밭이 있다. 의기 논개가 왜장의 허리를 껴안고 물속으로 뛰어든 바위도 있고, 논개가 춤을 추었던 촉석

루도 있다.

　예禮와 충절의 고장에서 나는 어린 시절을 보냈다. 맥도날드도, 피자헛도 없었다. 베니건스도, T.G.I.F.도 몰랐다. 그래도 소녀는 아름다운 풍경과 함께 마냥 즐겁기만 했다. 친구가 많지는 않았지만 혼자서 책을 읽고 있으면 행복했다. 초등학교 1학년 때 담임선생님이 가정방문을 와서는 어머니에게 나를 일러 '숙성한 아이'라고 말했던 기억이 아직도 남아 있다. '숙성하다'라는 단어를 태어나서 처음 들어본 게 그때였기 때문이다. 부산에서 태어났지만 아버지의 직장 때문에 곧 진주로 옮겨갔고, 남강과 진주성이 있는 그 도시에서 근 20년을 살았다. 그리고 대학에 입학하기 위해 처음으로 고향을 떠났다. 1999년이었다.

　진주에서 어린 시절을 보낸 화가를 한 명 알고 있다. 내고乃古 박생광朴生光, 1904~85이다. 진주 농업학교를 졸업하고 일본으로 건너가 1923년 교토 시립 회화전문학교에 입학해 그림을 배웠다. 그의 「촉석루」를 2004년 당시 용인에 있었던 이영미술관에서 열린 〈내고 탄신 100주년 기념 특별전〉에 갔다가 봤다. 흔히들 '박생광' 하면 떠올리는 강렬한 원색의 단청빛이 아닌 잔잔한 수묵화가, 늘 마음속에 묻어두었다가 고향 생각이 나면 꺼내보곤 하던 내 안의 그림 한 조각을 건드렸다. 고향의 내 방 창문을 통해 보이던 풍경이었다. 푸른 남강과 아스라한 성벽, 그리고 그 위에 도도히 서 있는 누각. 어릴 적부터 수십 번 올라가 보았던 그 누각이 화폭에 고스란히 담겨 있었다.

　　박생광의 후원자였던 김이환 이영미술관 관장의 회고록 『수유리 가는 길』에 따르면 박생광은 천 리 길 진주를 떠나 한양에서 타향살이 하는 사람들의 향수를 자극해 그림을 팔 목적으로 촉석루를 즐겨 그렸던 모양이다. "남강 잉어가 뛰니까 촉석루 몽치미목침가 뜬다고, 그런 말 있제? 이기 촉석루고 이기 남강 잉어 아이가" 하면 고향 떠난 사람들은 그리움에 「촉석루」를 샀다고들 한다. 그러나 그가 단순한 장삿속에서 「촉석루」를 그렸다고는 생각하지 않는다. 진정에서 우러나오지 않은 향수가 고향 그리는 이들의 마음을 뒤흔들수는 없다. 1981년 성공적으로 〈백상전白想展〉을 끝마친 박생광은 "진주가 보고 싶다"며 고향으로 내려갔다. 1985년 후두암으로 세상을 뜬 이후에도 고향의 복숭아밭 한 구석에 묻혔다. 그에 대해 궁금하다면 앞서 말한 『수유리 가는 길』을 읽어보면 된다. 그것으로도 부족하다면 그를 모델로 한 강석경의 소설 『미불』이 있다. 동향同鄕의 화가에 대한 이야기가 수필과 소설로 남아 있다는 사실이 나는 때로 벅차도록 기쁘게 느껴진다.

　　수원에 내려가 근무했던 2007년 우연한 기회로 이영미술관 김이환 관장을 인터뷰하게 됐다. 경남 고성에서 태어나 진주에서 고등학교를 나온 그분은 내가 "진주가 고향입니다" 하자 내 손을 잡고 뛸 듯이 기뻐하셨다. 귀한 박생광 도록을 두 권이나 선물해 주시고, 『수유리 가는 길』도 친필 사인까지 해서 손에 쥐어주셨다. 서울보다도 더욱 낯선, 일가붙이 하나 없는 수원 생활에 몸도 마음도 지쳐 있던 즈음이었다. '나는 언제쯤 이 도시와 친해질 수 있을

것인가……' 하고 수없이 고민해 보았지만 해결책은 없었다.

　그날 밤 천장 높은 내 오피스텔 바닥에 앉아 가만히 화집을 펼쳐보았다. 「토함산」「명성황후」「전봉준」…… 빛깔 화려한 그의 대표작들을 넘겨버리고 나는 「촉석루」와 「진주팔경」, 「진주 북장대」와 「진주 뒤벼리」를 바라보았다. '박생광답지 않은' 검소한 빛깔 속에 스무 해 동안 나를 길러낸 세계가 있었다. 그가 그려낸 진주 남강을 바라보자 내가 수원 생활에 도무지 정을 붙이지 못한 이유가 명확해졌다. '아, 이 도시에는 강이 없구나! 나는 강이 없는 도시에 살고 있구나.' 강이 없는 도시가 고향과는 한 걸음 더 멀게, 더욱 삭막하게 느껴져 나는 한탄하듯 중얼거리며 책장을 덮었다.

　그리고 얼마 지나지 않아 어느 날, 안양으로 취재를 갔다가 서툰 솜씨로 운전을 해 다시 수원으로 돌아오던 밤이었다. 평소에는 씽씽 달리는 옆 차들의 속도를 따라잡느라 주변 구경 따위는 할 엄두가 나지 않았는데, 그날따라 웬일인지 차가 막혔다. 나는 주위를 두리번댔다. 짧은 기간이지만 내가 삶의 일부를 보내게 된 도시의 모습을 기억해 두고 싶었기 때문이다. 더듬더듬 주위를 훑으며 1번 국도를 지나가던 중 눈앞에 휘황하게 불을 밝힌 수원 화성이 펼쳐졌다. 자그마하고 단정한 진주성과는 비길 수 없을 만큼 크고 웅장한 성이. '그래, 이 도시에도, 성이 있었지….'

　거대한 자연이 만들어낸 말 없는 풍물과 위대한 인간이 만들어낸 말 없는 건물이 한 인간에게, 말 많은 그 어떤 인간보다도 더 큰 위안을 준다는 것

은 참으로 이상한 일이었지만, 서늘하게 멀기만 하던 그 도시가 어쩐지 다정하고 가깝게 느껴졌다. 강과 성이 있는 나의 도시, 그 도시를 평생 화폭에 담았던 화가를 떠올리면서 핸들을 꽉 움켜쥐었다.

우리 누나는 내 마음 저문 들녘에 꽃피는 노을

❦

지금 그림이 팔리지 않는다는 사실이 나를 괴롭히는 까닭은,

네가 그로 인해 고통을 받고 있기 때문이다

나를 먹여 살리느라 너는 늘 가난하게 지냈겠지.

돈은 꼭 갚겠다. 안 되면 내 영혼을 주겠다.

빈센트 반 고흐, 「파이프를 물고 귀에 붕대를 감은 자화상」, 1889

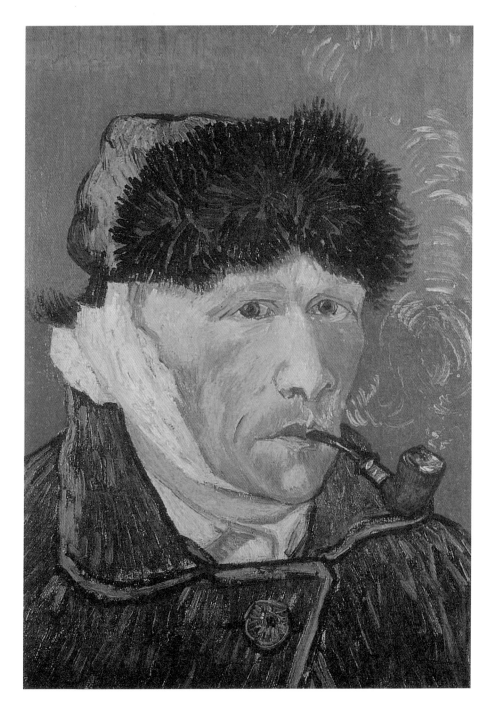

　　해외여행을 가신 엄마의 귀국 전날, 까닭 모를 부담감에 짓눌려 남동생에게 전화를 했다. "엄마 오늘 오시는데, 공항에 나가봐야 하지 않을까?" 아무렇지도 않다는 듯 동생은 대답한다. "나, 내일 일하는 날이야. 누나가 나가보든지." "너 알잖아. 나 최근에 또 버스 박은 거. 인천공항까지 운전해 가서 다시 반포 고속터미널까지…… 자신 없어." "뭘 그래? 그냥 하면 되는 거지."

　　무심한 어조로 이야기하더니 동생은 전화를 끊었다. 결국 해결된 건 없다. 날더러 위험을 무릅쓰고 공항까지 운전해 가든지, 아니면 말라는 투다. 출근해야 한다니 어쩔 수 없지만 결국 엄마의 여행에 신경 쓰고 있었던 건 나 혼자라는 사실을 깨닫자 뭔가 억울하다. 결국 공항에는 못 나갔다. 마침 엄마 친구 분의 딸과 사위가 마중 나와 엄마까지 터미널로 모셔다 드렸다고 한다. 한편으론 안도의 한숨을 내쉬면서도 다른 한편으론 괜히 미안했다. 그러면서도 약간은 짜증이 났다. 아니, 왜 나만 미안해야 하는 거야? 나만 자식이야?

　　얼마 전 아버지 생신 때도 그랬다. "취직 기념으로 아버지께 뭐 해드려야지" 하던 동생은 막상 당일이 되자 입을 싹 닦고 말았다. 큰돈은 아니지만 아버지 생신 선물 해 드리라고 엄마 통장으로 얼마쯤 부쳐넣고는 집에 전화를 했다. "엄마. 걔, 뭐 했어?" "아니, 아무 것도 안 하던데." 기대도 않았다는 투다. 내 이럴 줄 알았다. 가만 보니 아버지 회갑 때도 나 혼자 발 동동 구르게 생겼다.

　　이래 놓고 동생은 결정적일 때 꼭 '한 방'을 날린다. 군대 가기 전 집에 내

려가서 아버지 앞에 흰 봉투를 하나 내민 놈이 동생이다. 전해 듣자니 그 봉투 안에는 100만 원짜리 수표가 한 장 들어 있었다고 한다. 아르바이트 해서 모은 돈을 부모님께 쾌척하고 입대한 녀석은 부모님께 크고 진한 감동을 남겼다. 일 있을 때마다 가랑비에 옷 젖듯 조금씩 조금씩 내놓는 나는 도대체 상대가 안 된다. 이런, 뭔가 억울하다. 때마다 마음 졸이고 신경 쓰는 건 난데 정작 중요한 순간에 빛이 나는 건 동생이다. 어쩌다 보니 나의 일상적인 '기여'는 당연한 것이 돼버렸고, 동생의 이벤트성 '서비스'는 희귀한 보석 대우를 받는다. 게다가 대학 입시, 취직…… 녀석 인생의 중대한 고비고비마다 내가 또 신경은 얼마나 썼던가. 돌이켜보면 굳이 그럴 필요가 없었는데도 말이다. 이런 말 들으면 항상 날 애물단지 취급하는 엄마는 웃겠지만 내게 아무래도 '장녀 콤플렉스'가 있는 것 같다. 그런 건 집안을 위해 학업 포기하고 공장에서 일하면서 남동생 학비 대던 60~70년대 누나들에게만 있는 건 줄 알았는데, 이처럼 집안 대소사에 안절부절 못하게 되는 걸 보면 나도 대한민국 맏딸이 맞기는 맞나 보다.

한때 나는 심각한 '누나 콤플렉스'에 시달렸었다. 남동생이라는 녀석이 툭하면 "누구 누나는 뭐도 해주고 뭐도 해주는데 우리 누나는 왜 그런지 모르겠다"며 투덜대는 데다가 부모님까지 가세해 '누나는 남동생에게 위안이 되는 존재'라느니, '누나란 형과 달리 상냥하고 친절해야 한다'느니 하면서 갖가지 왜곡된 누나 상像을 내게 강요했기 때문이다. 심지어 부모님은 '우리 누나

는 내 마음 저문 들녘에 꽃피는 노을'이라는 낯간지러운 구절로 시작하는 「누
나」라는 동시까지 읽어주며 "누나란 이런 것이니 너도 좀 이런 누나가 되어
보라"며 나를 들들 볶았다. 다정하지도, 상냥하지도 않아서 이상적인 누나 상
과는 거리가 한참 멀었던 내가 그나마 그 '누나 콤플렉스'에서 벗어날 수 있었
던 것은 취직을 하면서부터였다. 돈을 벌게 돼 여유가 생기니 동생에게 맛있
는 것도 사 주고, 필요할 때 옷도 사 줄 수 있게 되었다. 비로소 나는 '누나다
운 누나'가 되었던 것이다. '누나 노릇'을 하게 하는 것은 상냥한 어투도, 다정
한 행동도 아니었다. 돈이었다.

　　빈센트 반 고흐Vincent van Gogh, 1853~90는 '장남 콤플렉스' 때문에 스트레
스 받지 않았을까? 6남매의 맏이로 태어나 평생 가난에 시달린 데다, 정신분
열증까지 앓아 가족에게 걱정을 끼쳤던 이 남자의 자화상을 바라보며 나는
문득 그런 생각을 한다. 게다가 그는 일생을 남동생 테오에게 물질·정신적으
로 의지하며 살지 않았던가. 화상이었던 동생 테오는 형의 그림을 팔아주었
을 뿐 아니라 형이 필요할 때마다 화구를 대어주고, 생활비도 지원해주었다.
아들 이름을 형 이름을 따 '빈센트'로 지을 만큼 형을 사랑했던 그는 형이 예
술가로서 고뇌에 휩싸일 때마다 조언과 격려를 아끼지 않는 든든한 조력자기
도 했다.

　　반 고흐가 이러한 동생의 도움을 마냥 기쁘게만 받아들인 것은 아니라는
사실은 그가 테오에게 보낸 편지에 잘 드러난다. 그는 1888년 5월 10일 테오

에게 쓴 편지에서 "나로서는 너에게 만 프랑 정도를 가져다 줄 수 있게 되는 날 마음이 편해질 것 같다" 면서 "분홍색 과일나무, 흰색 과일나무, 다리를 그린 그림 세 점을 집에 두고 팔지 말아라. 시간이 지나면 이 그림들은 각각 오백 프랑의 가치를 갖게 될 것" 이라고 했다. 맏형인데도 불구하고 동생에게 늘 신세만 지고 있다는 부담감이 그의 편지에서 고스란히 묻어난다. 같은 해 10월 24일의 편지에서 그는 "너에게 진 빚이 너무 많아서 그걸 모두 갚으려면 내 전 생애가 그림 그리는 노력으로 일관돼야 하고, 생의 마지막에는 진정으로 살아본 적이 없다는 느낌을 받게 될 것 같다"라며 "지금 그림이 팔리지 않는다는 사실이 나를 괴롭히는 까닭은, 네가 그로 인해 고통을 받고 있기 때문"이라고 적었다. 모르긴 몰라도 반 고흐의 정신분열증에는 장남인데도 불구하고 동생에게 폐만 끼치고 있는 자신의 처지에 따른 심리적 압박감이 큰 요인으로 작용했을 것이다. 그리고 그와 함께, 동생에게 부끄럽지 않은 형이 되기 위해서는 반드시 '잘 팔리는 작가'가 돼 성공해야 한다는 목적의식이 그를 더욱더 작품 활동에 매진하도록 채찍질해 화가로서 한 발짝 더 성숙하도록 떠밀었을지도 모른다.

동생이 대학에 입학해서 서울로 올라오게 되었을 때 당시 대학 3학년이던 내게 아버지는 동생에겐 비밀로 하라며 거금 50만 원을 부쳐 보냈다. 일명 '누나 판공비'였다. 윗사람 노릇하려면 돈이 있어야 한다는 것이 아버지의 지론이었고, 그 덕에 나는 가끔씩 동생에게 고기를 사 먹이며 내가 한 턱 쓰는

척 어설프게나마 누나 노릇을 했다. 호탕하지 못한 성격 탓에 크게 한 턱 내지
는 못했는데 돌이켜보니 '좀 더 많이 쓸 걸……' 하는 후회가 된다.

　자녀 양육방식이란 집집마다 달라서 일반론을 적용하긴 어렵지만 내 경
우엔 사실 먼저 태어났다는 이유만으로 혜택을 본 게 많았다. 동생보다 먼저
서울생활을 시작한 나는 햇볕도 잘 들지 않는 단칸방이나마 부모님이 얻어주
신 전세에서 대학생활을 시작했지만 내가 먼저 제 몫을 챙긴 탓에 동생은 작
은아버지 댁에 1년간 얹혀 있다 나와서 학교 기숙사며 학교 앞 하숙방을 전전
해야 했다. 세상에 공짜란 없었다. 같은 부모 밑에서 태어나 더 혜택을 많이
받은 자가 더 많이 베풀어야하는 것은 당연지사가 아닐까? 동생 몫까지 내 몫
으로 가져간 나는 늘 동생에게 빚진 마음으로 살 수밖에 없었다. 누나가 받는
특혜에 대해 불평 한마디 한 적 없는 동생에게 항상 고마우면서도 미안했다.

　동생과 나는 요즘 꽤나 사이가 좋다. 언제나 오빠처럼 행동하던 녀석이
요즘은 부쩍 어리광을 부린다. 밥을 먹자고 해도 고분고분 약속을 잡아주고,
용돈을 줘도 덥석 받아 챙긴다. 입사 시험을 본다고 해서 큰마음 먹고 양복 한
벌을 사줬더니 "누나 돈을 써서 다행이야. 아버지 돈을 썼으면 독배를 들이키
는 것 같았을 텐데" 하던 동생이 지나가는 말로 "누나가 취직을 하게 되면서
여유가 생겼지" 한다. 한창 쪼들리던 학생 시절, 자신을 챙겨주지 않은 나에
대한 질책 같아서 순간 가슴이 뜨끔했다.

　아무리 못해도 동생보다는 잘 돼야 한다는 강박관념이 내게는 있다. 동

생에 대한 경쟁심 때문이 아니라 최소한 동생에게는 폐를 끼치지 말고 살아야겠다는 생각에서다. 이런 것도 일종의 '장녀 콤플렉스'라면 콤플렉스겠지. 이러한 심리적 압박이 때로 나 자신을 업그레이드 하기 위한 원동력으로 작용한다는 것이 그나마 다행이다. 동생에게 빚을 진다는 것은 무서운 일이다. 1889년 1월의 편지에서 반 고흐는 다음과 같이 썼다. "나를 먹여 살리느라 너는 늘 가난하게 지냈겠지. 돈은 꼭 갚겠다. 안 되면 내 영혼을 주겠다."

인간을 고양이 같은 인간과 강아지 같은 인간의 두 부류로 나눈다면 나는 아마도 후자일 것이다. 전자의 쿨함을 부러워하겠지만 나로서는 아무래도 고양이 인간이 될 수가 없다. 나는 섞이고 부딪고 끈적끈적하게 관계 맺길 원한다. 끊임없이 애정을 갈구하고 끊임없이 애정을 쏟아붓고 싶다. 그런 내게, 어느 정도 만족한다.

위로

위로받고픈 마음, 여기 머물다

우울, 그림 한 점의 위로

우울할 때면 꽃을 사는 친구가 있었다.

속옷을 사는 친구도 있었고, 달리는 친구도 있었다.

어떤 친구는 우울할 때 술을 마셨고, 또 다른 친구는 우울하면 담배를 피웠다.

우울감에도 역치가 있다면 내 우울의 역치는 무척 낮을 것이다.

나는 조그마한 자극에도 쉽사리 우울해진다.

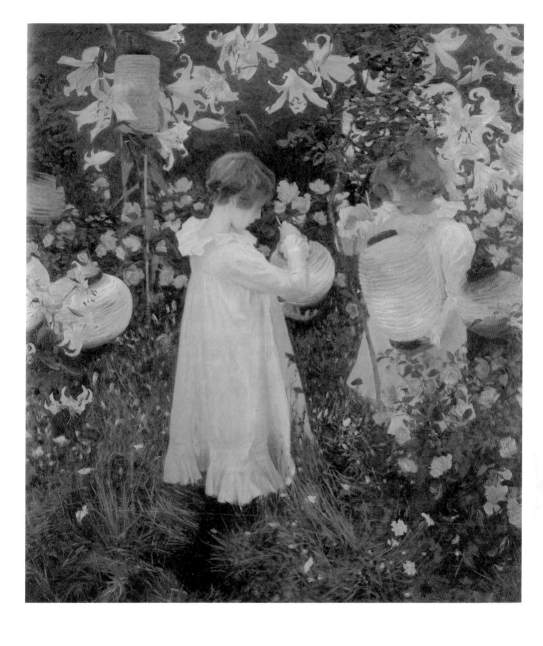

존 싱어 사전트, 「카네이션, 릴리, 릴리, 로즈」, 1885~86

우 울, 그 림
한 점 의 위 로

우울감에도 역치閾値가 있다면 내 우울의 역치는 무척 낮을 것이다. 나는 쉽사리 우울해진다. 주말에 종일 집에 혼자 있는 것, 가을이 되어 서늘한 바람이 부는 것, 기사를 썼다가 독자들의 항의를 받는 것, 지쳐서 퇴근했는데 냉장고를 열어보니 물이 다 떨어지고 없는 것……. 남들이 보면 어이없어 할 만큼 소소한 일들에 나는 촉수를 한껏 세우고 맹렬하게 반응한다. 기질적인 우울함이라 어쩔 수 없다고 생각하지만 어쨌든 간에 나는 우울을 해소해야만 했다. '기질적인 우울함'이라는 것은 예술가에게는 미덕이 될 수 있을지도 모르겠으나 조직생활을 해야 하는 사회인에게는 해악일 뿐이다.

나는 우울할 때면 그림을 본다. 무작정 화집을 넘기기도 하고, 그림들이 잔뜩 있는 웹사이트를 뒤지면서 이것저것 키워드를 집어넣어 그림을 찾아보기도 한다. 그렇게 알게 된 그림들을 기억해 놓았다가, 우울한 순간이 다가오면 마음속에서 꺼내 떠올려 본다. 그런 식으로 내 마음속에는 '나만의 미술관'이 조금씩 만들어졌다.

우울함이라고 해서 다 같은 우울함이 아니다. 우울함의 층위는 매우 다양하고, 그 우울의 스펙트럼에 따라 그를 해소시킬 수 있는 그림이 다르다. 내부에서 발생하는 우울, 즉 달콤하고 유혹적인 우울이 찾아올 때 나는 외롭고 쓸쓸한 그림을 본다. 이때의 우울감은 일종의 유희와도 같아 감정을 증폭시켜 우울함을 즐기면 그만이기 때문이다. 가끔씩 명확한 이유를 가진 우울이 찾아올 때가 있다. 가까운 누군가가 나쁜 일을 당했다거나, 누군가 내게 큰 상

처를 쳤다거나 할 때. 안간힘을 다해 떨쳐버려야만 하는 진지한 우울이 찾아올 때, 나는 화사하고 밝은 색채의 그림을 본다.

미국 화가 존 싱어 사전트 John Singer Sargent, 1856~1925의 「카네이션, 릴리, 릴리, 로즈」는 특히 진지한 우울함이 방문할 때 자주 떠올려 보는 그림이다.

꽃 이름이 가득한 화사한 제목이 유쾌한 기분을 불러일으키는 데다가 흰 옷을 입고 귀여운 고수머리를 한 천사 같은 소녀들이 모성애를 자극하면서 우울감을 완화시킨다. 거기다 그림 속 소녀들이 손에 들고 있는 불그스름한 등에서 은은하게 퍼져 나오는 불빛은 고향집 식탁 위 불빛처럼 어찌나 안온하고 다정한지!

사전트는 이 그림을 그릴 때 해 질 무렵의 빛과 어스름, 중국식 등이 뿜어내는 빛이 조화되는 순간을 잡아내기 위해 무척이나 노력했다고 한다. 친지의 두 딸을 모델로 삼은 이 작품을 그리기 위해 사전트는 매일 같은 장소, 같은 시간에 수십 번의 스케치를 반복했다. 그림의 분위기를 살리기 위해 두 소녀에게 발목까지 오는 흰 원피스를 입혔고, 빛이 드리우는 효과를 위해 가발을 씌우기도 했다. 그림을 그리는 기간이 길어지자 배경이 된 화원의 장미가 시들어버렸기 때문에 조화를 갖다 쓰기도 했다는 에피소드도 전해진다. '릴리'가 두 번이나 반복되는 그림의 제목은 당시 유행했던 동요, 「양치기들이여, 말해 다오 Ye Shepherds Tell Me」의 후렴구에서 따온 것이다.

나는 저 그림을 정확히 세 번 만났다. 그림과 내가 맺은 인연이 보통이 아

니라고 생각하는 것은 그 때문이다. 그래서 유독 저 그림을 떠올릴 때면 그림에 얽힌 추억들이 생각나면서 잔뜩 수다를 떨 수 있는 옛 친구라도 만난 듯 마음이 가벼워지는지도 모르겠다.

그림을 처음 만난 것은 초등학교 때 즐겨 읽었던 소설을 통해서다. 동서문화사에서 나온 88권짜리 '에이브ABE' 전집 중 영국 작가 이브 가넷이 쓴 『막다른 집 1번지』의 다음과 같은 구절에서.

> 로지 생각에 '아름답고' 또 잘 알 수는 없었지만 '정말 진짜 같은' 그림 한 점을 보았다. 해질 무렵, 두 아이가 일본식 등을 들고 꽃에 둘러싸여 있는 그림으로 제목은 「카네이션, 릴리, 릴리, 로즈」였다. 로지는 그 제목이 꽃을 가리키는 것인지 아이들을 가리키는 것인지 헷갈렸다. 글씨는 대문자로 또렷이 씌어 있었는데, 실제로 아이들에 대면 꽃은 흐릿하게 보였다.

위의 구절처럼 서정적이면서도 정확하게 이 그림을 묘사한 말이 있을까. 『막다른 집 1번지』는 넝마주이 부부인 러글스 씨네 일곱 아이들의 이야기로, 인용한 구절은 러글스 부부 로지아 조가 결혼 전 데이트를 하면서 보았던 그림에 대한 묘사다.

그림이 너무나 인상 깊었던 로지는 큰딸의 이름을 '카네이션 릴리 로즈'로 하고 싶어하지만 "카네이션 따위를 이름에 넣을 수 없다"는 남편의 반대에

부딪혀 한 발 양보해 '릴리 로즈'로 짓는다. 문제는 이 큰딸 릴리 로즈가 결코 '릴리'와도, '로즈'와도 어울리지 않는 소녀로 자라났다는 데 있다. 소녀의 새빨간 머리와 통통한 몸집이 '릴리 로즈'가 아니라 '캐비지 로즈(양배추장미)'를 연상시키게 했기 때문에 어머니가 고심해서 지은 이름이 오히려 소녀에게는 놀림거리가 되었던 것이다.

그림과 다시 맞닥뜨린 것은 대학교 2학년 때였다. 전공과목인 서양미술사 시험을 준비하기 위해 머리를 싸매고 있던 나는 막 구입한 화집을 넘기다가 우연히 사전트의 이 작품 「카네이션, 릴리, 릴리, 로즈」를 발견했다. 화집 한 페이지를 가득 채우고 있는 그림 한 폭은 순식간에 나를 매혹시켰다. 무언가 알고 있다는 듯이 고개를 떨군 백합 꽃송이들에 가해진 힘찬 붓 터치, 헝클어지듯 묘사되었으나 형체가 분명한 소녀들의 모습, 등에 불을 켜기 위해 몰두하고 있는 그들의 귀여운 고수머리……. 그리고 순간 어린 시절 숨죽이며 읽었던 소설의 한 장면이 뇌리를 스쳤다. '아, 그 그림이 정말로 존재했었구나.'

유럽 배낭여행을 떠났던 그해 여름에 이 그림은 불쑥 다시 내 앞에 나타났다. 영국 런던 테이트갤러리에서였다. 우연히 들어간 한 전시실에서 나는 한쪽 벽면을 차지한 바로 저 그림, 「카네이션, 릴리, 릴리, 로즈」와 맞닥뜨렸다. 나는 얼어붙었다. 문학작품이 아니라 미술작품을 보고 감동을 받을 수 있으리라고는 단 한 번도 생각해 보지 않았던 내게 「카네이션, 릴리, 릴리, 로

즈」와의 만남은 이루 말할 수 없는 감동을 주었다. 화집을 통해서만 보아왔던 그림을 실제로 마주대한 것은 그때가 처음이었기 때문이다. 나는 문득 깨달았다. '아! 실재實在란 이러한 것이구나……'

그림 속 어스름은 화폭 밖으로 뿜어져 나와 전시실 안을 가득 채웠고, 흐드러진 백합과 장미 꽃송이들이 해질녘 대기와 어우러져 싱그러운 향기를 뿜어냈다. 그리고 마치 천사처럼 창백한 두 소녀들! 나는 전시실 의자에 무너지듯 주저앉았다. 굶주림에 허덕이던 이가 먹을 것을 탐하듯 정신 없이 눈으로 훑어 그림을 탐닉했다. 눈물이 흘렀다. 순간, 화재경보기가 울렸고, 미술관에 있던 관람객들은 모두 밖으로 쫓겨났다. 만남은 짧았지만 그림은 더욱더 뇌리에 남았다.

뛰어난 미술품을 보았을 때 순간적으로 느끼는 각종 정신적 충동이나 분열증상을 '스탕달 신드롬'이라고 부른다는 것을 알게 된 것은 그로부터 제법 시간이 지난 이후의 일이었다. 스탕달이 1817년 이탈리아 피렌체에 있는 산타크로체성당에서 미술 작품을 감상하고 나오던 중 무릎에 힘이 빠지면서 황홀경을 경험했다는 사실을 자신의 일기에 적어 놓은 데서 유래했다는 스탕달 신드롬. 테이트에서 「카네이션, 릴리, 릴리, 로즈」와 대면했을 때 내가 느꼈던 감정이 일종의 스탕달 신드롬이 아니었을까?

그 후로 자주 이 그림에 대해 생각했다. 그림의 안온한 분위기와, 런던에서 그림과 마주쳤을 때의 기억을 떠올릴 때마다 잔뜩 긴장했던 몸의 세포들이

수그러들면서 따뜻한 물이 담긴 욕조에 몸을 담근 듯 나른한 행복감이 찾아오기 때문이다. 하루빨리 안녕을 고하고 싶은 심각한 우울함이 심장을 노크할 때, 나는 재빨리 머릿속에 「카네이션, 릴리, 릴리, 로즈」를 펼쳐놓는다. 발그레한 등불이 마음속을 환하게 비춰주기를 기대하면서, 테이트에서의 감동을 다시금 되살려보려 애쓴다. 숨을 깊게 들이쉬었다가, 우울을 불어 내쉰다.

사랑은 비극이어라

나의 이별은 잘 가라는 인사도 없이 치러진다

세상은 어제와 같고 시간은 흐르고 있고 나만 혼자 이렇게 달라져 있다

내게는 천금 같았던 추억이 담겨져 있던 머리 위로 바람이 분다

눈물이 흐른다

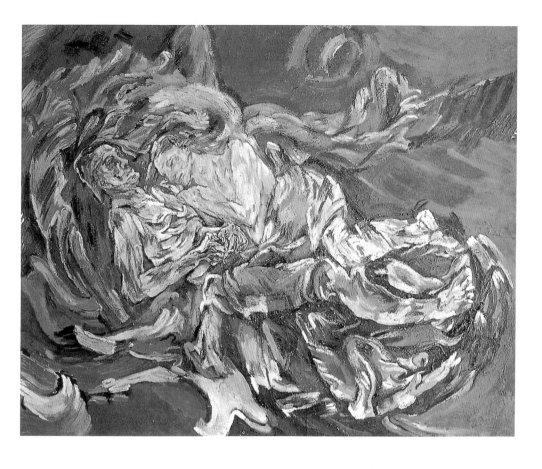

오스카 코코슈카, 「바람의 신부」, 1914

바람이 불고, 서늘해졌다. 코 끝이 쌉싸름해지는 계절, 홈페이지의 배경음악을 바꿨다. 이소라의 「바람이 분다」.

"바람이 분다 서러운 마음에 텅 빈 풍경이 불어온다 머리를 자르고 돌아오는 길에 내내 글썽이던 눈물을 쏟는다"로 시작하는 이 노래를 몇 년 전 가을, 실연당한 친구에게 또 다른 친구가 알려주었다. 아마도 "사랑은 비극이어라 그대는 내가 아니다 추억은 다르게 적힌다"는 구절을 명심하라는 뜻이었을 것이다. 오랫동안 친구의 홈페이지에 깔려 있었던 이 노래를 나는 몇 번이고 듣다가 마침내 구입해 한동안 내 홈페이지 배경음악으로 삼았다. 그리고 매년 가을이 되면 잊지 않고 이 노래를 꺼내어 듣는다. 쌀쌀한 바람 부는 센티멘털한 계절, 그런 기분을 한껏 더 누리고 싶기 때문이다.

나는 가을을 탄다. 흔히들 여자는 봄을 타고, 남자는 가을을 탄다는데 나는 오히려 가을을 탄다. 작렬하는 여름햇살과는 달리 한풀 꺾인 오후의 레몬빛 햇살이 비스듬히 방 안을 채우는 이 계절, 차가워진 공기와 함께 정신은 명징해지고, 마음의 휑한 곳이 하나 둘 모습을 드러낸다. 바야흐로, 연애를 하고 싶어진다.

그래서 오래간만에 또 사주를 보러 갔다. 단연 궁금한 선 연애 문제다. 내가 묻기도 전에 사주를 넣어보더니 그분은 말씀하셨다. "곁에 있으면 '님', 떠나면 '남'이라는 걸 명심해." 그리고 또 말씀하셨다. "겉으로는 쿨한 척하지만 일단 빠져들면 일편단심이잖아. 그러면 안 돼. 연애할 때는 날라리가 돼야 해.

가볍게 여러 번 만나 봐." 나는 쭈뼛대면서 말했다. "그런 건 성격에 안 맞는데요." 그랬더니 돌아오는 대답, "성격을 고쳐."

"지금까지의 나와 다른 '나'로 살아야 하나?" 나는 고민에 빠졌다. 연애에 있어서 나는 오가와 야요이의 만화 『너는 펫』의 주인공 '스미레' 같은 스타일이다. 도쿄대를 나온 똑똑한 여기자, 모든 일에서 모범생이듯 연애마저 모범생처럼 하는 여자. 자신보다 학벌도, 직업도 못하고 키도 작은 남자와 5년 동안 사귀었지만 끝내는 "너보다 그녀와 있는 게 더 마음이 편해. 난 머리도 나쁘고…… 당신만큼 벌지도 못하고"라는 말과 함께 실연당하고 마는 여자. 아, 물론 내가 스미레처럼 미모마저 출중한 팔방미인이라는 뜻은 아니다. 다만 그녀처럼 겉으로만 똑 부러지게 보이는 헛똑똑이란 말이다. 나는 항상 연애도 공부하듯 성실하게 했다. 내가 남자친구와 헤어질 때마다 엄마는 혀를 차며 말하곤 했다. "넌 연애할 때조차 너무 성실해. 그러면 안 돼."

나도 '팜 파탈'이 되고 싶다. 그런 여자가 되는 것이 세상 모든 여자의 꿈이 아니겠는가. 사랑으로 남자를 파멸시키는 뜨거운 여자, 모든 남자들이 그녀의 마음을 가지기 위해 안달복달하는 여자, 그녀에게 버림받은 남자조차도 원망하기보다는 갈망하는 여자, 팜 파탈. 그런 여자들은 대개 미모와 지성을 두루 갖췄고, 당대의 유명한 지식인들과 교유하며 그들에게 영감을 주는 뮤즈가 되지 않았느냐 말이다. 소위 연애계戀愛界의 '엄친딸'이라고 할 수 있는 그런 여자가, 나도 물론 재능만 있다면, 되고 싶다. 니체, 릴케, 프로이트를 한

꺼번에 거느렸던 루 살로메 같은 여자, 그리고 오스카 코코슈카Oskar Kokoschka, 1886~1980의 영혼을 뒤흔들었던 폭풍우, 알마 말러 같은 여자.

　　오스트리아의 표현주의 화가로 극작가로서도 뛰어난 기량을 발휘했던 코코슈카는 스물여섯 살이던 1912년 서른세 살의 한 유부녀와 그야말로 불같은 사랑에 빠진다. 잠시 지나가는 불장난 같은 사랑이 아니라 영혼을 태워버리는 지옥불 같은 사랑으로 그를 이끌어간 그 여자는 유명한 작곡가 구스타프 말러의 미망인으로 본인도 음악적으로 뛰어난 재능을 가지고 있어 작곡가로 활동하기도 했던 알마 말러였다.

　　두 사람의 열정적인 사랑은, 그러나 오래가지 않았다. 2년이나 사귀었을까. 코코슈카는 그녀와 결혼하기를 원했지만, 알마 말러는 그에게 결별을 선언한다. 열정에 정복당하기 싫다는 것이 이유였다.

　　절망에 빠진 코코슈카는 제1차 세계대전에 참전했고, 1915년 전방에서 크게 부상을 입었다. 같은 해 알마 말러는 남편 구스타프 말러가 살아 있을 때부터 불륜 관계였던 건축가 발터 그로피우스와 결혼한다. 부상을 입은 코코슈카는 1916년 군대에서 퇴출당했고, 병원에서 정서적으로 몹시 불안정하다는 진단을 받는다. 버림받았음에도 불구하고 그는 알마 말러를 잊지 못했다. 그는 알마 말러를 닮은 등신대의 봉제인형을 만들어 그 인형과 한 침대에서 잠을 잤으며, 인형과 함께 오페라를 보러 가고, 심지어는 인형과 자신을 함께 화폭에 담기도 했다. 알마 말러의 일흔 살 생일에까지 축하 편지를 보낼 정도

로 그는 평생을 알마 말러에게 미쳐 있었다.

코코슈카의 1914년 작 「바람의 신부」는 그가 알마 말러와 헤어지기 직전에 그린 그림이다. 그림의 모델은 자신과 알마 말러. 청회색의 어둠과 몰아치는 바람 속에서 여자는 만사를 잊고 곤히 잠들어 있지만 남자는 밤새 바람이 그녀를 앗아갈까 두려워 잠을 이루지 못한다. 코코슈카도 알고 있었을 것이다. 알마 말러가 결코 자기 옆에 계속 있어주지 않을 것이라는 사실을. 이후 그는 자서전에서 이 그림에 대해 "나와 내가 일찍이 사랑한 여자가 망망대해에서 난파되는 광경을 묘사한 대작을 완성했다"라고 밝혔다. 그는 차라리 알마 말러와 함께 난파돼 수장水葬되길 바랐겠지만 그녀는 바람과 함께 떠나버렸다. 알마 말러와 결별 후에도 그는 이 그림이 자신과 여자를 영원으로 묶어놓았다고 확신했다.

한편 그로피우스와의 사이에서 딸을 낳은 알마 말러는 남편이 전쟁터에 나간 사이 소설가 프란츠 베르펠과 사랑에 빠져 아들을 낳는다. 그녀는 1920년 그로피우스와 이혼하고 1929년 베르펠과 재혼한다. 제2차 세계대전이 발발하고 유대인에 대한 나치의 압박이 심해지자 미국으로 이주, 그곳에서도 '살롱의 여왕'으로 군림한다. 알마가 그로피우스와 바람을 피운 것을 알고서도 아내를 버리지 못했던 구스타프 말러는 그의 마지막 교향곡에 "너를 위해 살고 너를 위해 죽는다! 알므시!(알마의 애칭)"라고 썼고, 「키스」로 유명한 구스타프 클림트도 한때 알마 말러를 사랑해 그녀를 모델로 삼았다고 하니 이 얼

마나 대단한 여자인가!

사진으로 본 알마 말러는 눈매가 서늘한 매력적인 여인이었다. 자신보다 나이가 훨씬 많았던 말러와도 결혼한 이 여인은 대체 왜 자신에 대한 열정으로 가득 찬 재능 있는 예술가 코코슈카의 청혼을 받아들이지 않은 것일까? 그들의 관계가 끝난 1914년 5월, 알마 말러는 슬퍼하며 일기에 다음과 같이 썼다.

나는 오스카와 헤어지고 싶었다. 그는 더이상 내 삶과 맞지 않는다. 그는 나를 리비도의 세계로 끌고 간다. 나는 더이상 아무것도 할 수 없다. 그는 귀엽고 무력한 큰 아기이면서, 남자로서는 믿을 수 없고 불성실하다. 나는 그를 내 가슴속에서 몰아내야만 한다! 그는 말뚝처럼 내 살갗에 깊이 박혔다. 나는 내가 그 때문에 아프다는 것을 알고 있다. 오랫동안 아파왔다. 그리고 그로부터 나를 떼어내지 못했다. 이제, 때가 왔다. 그로부터 달아날 때가! 내 신경이 산산이 부서졌다. 상상력은 파괴됐다. 어떤 악마가 그를 내게 보낸 것일까?

남자를 사로잡는 데 천부적인 능력을 가졌던 이 여자도, 남자를 버릴 때는 아픔을 느꼈던 모양이다. 아마도 코코슈카의 병적인 집착이 그녀를 힘들게 했으리라. 그러나 '연애 우등생'이 아닌 '연애 모범생'인 나는 평생 '바람의 신부' 때문에 마음속에 찬바람이 불었을 코코슈카가 가엾어 죽을 지경이

다. 그에게도 「바람이 분다」를 들려주면 위로가 될까. 사랑은 그저 지나가는 바람 같은 거라고 일깨워주는 이 노래의 마지막 구절은 다음과 같다.

나의 이별은 잘 가라는 인사도 없이 치러진다

세상은 어제와 같고 시간은 흐르고 있고 나만 혼자 이렇게 달라져 있다

내게는 천금 같았던 추억이 담겨져 있던 머리 위로 바람이 분다

눈물이 흐른다

짙은 녹색의 슬픔

당신도 아직 그곳에 남아 있군요.

당신은 떠나지 못해 갑갑할지도 모르겠지만

모든 것이 빛의 속도로 변화하는 이 세상이 야속하고 서운한 내게는 큰 위안이 됩니다.

우리, 미래를 향해 질주하다 지나치게 이른 이별을 하는 일 따위는 하지 맙시다.

짙은 녹색의 슬픔을 뿜어낼 남겨진 이들의 마음이 어쩐지 안쓰럽잖아요.

움베르토 보초니, 「마음의 상태 III ─ 머물러 있는 사람들」, 1911

미래가 불확실하기 때문에 인간은 방황하는 모양이다. 직장생활을 한 지 5년이 넘었지만 나는 아직도 종종 방황한다. 이 길이 내 길이 맞는 것일까? 정말 이 길밖에 없는 것일까? 다른 길로 가면 찬란한 미래가 펼쳐져 있지 않을까? 계절이 바뀌고 많은 사람들이 '새로운 삶'을 찾아 내 주변을 떠나가면서 방황의 정도는 더 심해졌다. 의지했던 회사 선배가 이직을 하고, 친한 친구가 직장을 그만두고 미국 유학을 떠났다. 그리고 나는 여전히 이곳에 남아 있다. 남겨진 사람의 비애에 대해 종종 생각했다. 남들은 다 희망찬 미래를 찾아 변화하고 떠나는데 나 혼자만 남아 구태의연한 일상을 영위하고 있는 것만 같은 불안감, 보다 안정된 미래를 위해 뭔가 새로운 것을 준비해야만 할 것 같은데 도무지 실마리가 보이지 않아 생기는 답답함. 그런데 오래간만에 만난 대학 동기 S가 '히로' 이야기를 했다. '히로'는 그녀의 단골 미용실에서 일하는 남자 미용사다. "작년에 히로가 '내년엔 뭘 하고 있을 거냐'고 묻더라고. 자기는 미장원을 차려 나와서 원장이 돼 있을 거라며. 그런데 이번에 가 보니 히로, 그대로 그 미용실에서 일하고 있더라. 참 세상 일 뜻대로 안 된다 싶어서 그냥 웃었지."

그래, '히로'도 아직 남아 있구나……. '히로'의 마음도 내 마음 같겠구나……. 나는 약간의 위안을 받았다. 내가 알기로 그는 프로 정신으로 무장한 대가大家였고, 대가란 어떤 상황에서도 흔들림 없이 자기 미래를 개척해 가는 사람이 아니던가.

　아직 그곳에 남아 있다는 '히로'에게 움베르토 보초니Umberto Boccioni, 1882~1916의 「마음의 상태 Ⅲ ― 머물러 있는 사람들」을 보여주고 싶다는 생각을 문득 했다.

　대숲을 연상시키는 녹색의 기다란 일렁임 사이를 흐늘흐늘하게 늘어진 채 푹 고개를 떨구고 지나가는 낡은 옷감처럼 해어진 사람들. 미래를 갈구하면서도 떠나지 못하고 현재에 머물러 있어야만 하는 사람들의 마음은 저렇게 너덜너덜할 것이라고 나는 생각했다. 뉴욕 현대미술관에 소장돼 있는 이 그림은 보초니의 「마음의 상태」 연작 세 점 중 하나다. 기차 속에 앉아 있는 여행객들의 눈을 스쳐가는 단편적인 도시 풍경들이 표현된 「떠나는 사람들」, 증기를 내뿜는 기차 앞에서 껴안고 있는 사람들을 그린 「이별」과 함께 세 폭 제단화 형식으로 그려진 그림이다. 사람들의 굽은 어깨와 등에서 짙은 녹색의 슬픔이 배어나온다. '미래주의'의 선구자인 보초니가 저처럼 서정적인 그림을 그렸다는 것이 어째 어울리지 않게 느껴진다.

　모든 과거의 예술을 구닥다리로 여겨 배격하며, 기계문명과 변화, 진보와 속도를 찬양한 미래주의 운동은 20세기 초 이탈리아에서 탄생했다. "기관총처럼 달려가며 질주하는 자동차는 「사모트라케의 니케」보다 더 아름답다"라는 미래주의 선언문의 유명한 한 구절을 1913년 「공간에서의 독특한 형태의 연속성」이라는 속도감 넘치는 개성 있는 조각 작품으로 표현해 내는 데 성공했던 탁월한 미래주의자 보초니. 기계문명 예찬론자답지 않게, 그는 이별

의 정서를 즐겨 그렸다고 한다. 끝없이 변화를 추구하고 미래지향적이었던 그는 항상 떠나는 쪽이었겠지만, 남겨진 자들의 마음에 도사릴 슬픔과 불안에도 무감하지 않았던 모양이다. 제1차 세계대전에 출정했던 보초니는 1916년 8월 15일 훈련 중 말에서 떨어져 말발굽에 짓밟혔고, 다음 날 서른네 살의 나이로 숨을 거뒀다. 지나치게 속도가 빠른 이별이었다.

　내가 '히로'를 처음 만난 2년 전의 가을날, 나는 그날 미장원의 마지막 손님이었다. 대학 근처의 그 미장원을 다시 찾은 것은 순전히 S때문이었다. 매직 스트레이트의 결과물인 찰랑대는 머릿결을 후광처럼 두른 S는, "'히로'가 머리를 잘 하는데 하필이면 그가 휴무인 날 미장원에 가서 아쉬웠다"고 몇 번이나 말했다. 생각해보니 그곳을 내게 처음 추천해준 사람도 S였다. 나와 같은 동네에서 자취를 했던 과 동기 S는 도너츠를 맛있게 튀겨 파는 동네 시장의 분식집이라든가, 생야채 덮밥을 풍성하게 내놓는 식당, 새로 생긴 서브웨이의 샌드위치 맛 같은 유용한 정보들을 종종 가르쳐주곤 했다. 어느 날 다이애니 로스처럼 보글보글한 머리를 하고 과방에 나타난 S는 머리를 어디서 했느냐고 물어보는 동기들에게 동네 미용실 한 군데를 소개해주며 말했다. "실장에게 해야 머리가 잘 나와." 당시 그 미용실에는 '실장님'이라고 불리던 긴 머리, 날렵한 몸매의 섹시하게 생긴 여자 미용사가 있었다. 우리들은 '실장'에게 머리를 하기 위해 우루루 그 미용실로 몰려가곤 했다. 머리 끝단만 치러 간 내게 서비스로 예쁜 컬을 넣어주기도 했던 '실장'은 얼마 가지 않아 그곳을 그만뒀다.

"히로도 곧 그만둘 것 같다"고 S는 말했다. "예전에 처음 갔을 때만 해도 의욕에 넘쳤는데 요즘은 얼굴에 '하기 싫다'고 씌어 있더라." '실장'이 그만둔 후 그곳에서 낯모르는 미용사에게 디지털 퍼머를 하고 안정환 헤어스타일과 닮았다는 이유로 한동안 '곽정환'이라고 놀림 받았던 이후로 단 한 번도 미용실을 찾지 않았던 나는 '히로'가 그만두기 전에 꼭 머리를 해야겠다고 결심했다.

그는 스타일이 좋은 미용사였다. 몸에 달라붙는 흰 티셔츠에 헐렁한 청바지를 입고 노랗게 물들인 머리는 사무라이처럼 묶었다. 양쪽 귀에는 물고기 뼈 모양의 귀고리가 달랑거렸다. 유쾌하고 싹싹하고 투덜대도 밉지 않은 성격의 '히로 선생님'은 내게 "오늘 저 퇴근할 때 같이 가셔야 겠어요" 했다. 머리를 하는 데 시간이 많이 걸릴 거라는 뜻이었다. 완벽주의자인 그는 유독 숱 많고 반 곱슬이기까지 한 내 머리를 보더니 기가 찼던 모양이다. 숱도 치고, 아래엔 컬을 넣더라도 위쪽은 매직 스트레이트로 펴줘야만 했으니까 손이 많이 가는 작업이었다.

퍼머를 하는 내내 일이 많다고 투덜댔지만 그는 프로였다. 꼼꼼히 내 머리의 상태를 조사하고 원장이 없는 틈을 타 비싼 퍼머 약을 훔쳐와 발라주었으며, 퍼머의 핵심이라고 할 수 있는 열 처리 과정에서는 심사숙고의 자세를 보여주었다. "제가 지금 1분을 놓고 고민한 거예요. 3분을 할까, 4분을 할까. 결국 3분을 하기로 했어요. 자연스러운 컬을 하고 머리가 덜 상하는 게 나을 것 같아서요." 1분을 가지고 고심하는 미덕이라니, 옹기 굽는 노인에게서나

볼 수 있는 장인 정신이 아닌가. 나는 감동했다.

　중학생으로 보이는 남자아이들이 꼭 히로에게서 머리를 자르겠다며 줄을 지어 기다리고 있었다. 바쁘다고 툴툴대면서도 그는 고맙다고 인사했다. 마지막 손님이었던 나 때문에 모두들 퇴근한 밤 10시 반까지 미용실에 남아 있어야 했던 그는 내가 미안해하자 "전 항상 늦게 끝나요. 어제, 그제 일찍 끝나서 이상하더라" 하며 웃었다. 종일 머리카락을 잔뜩 먹고 독한 화학약품에 손을 담그는 남자, '히로'. 그의 스프레이, 그의 장갑, 그의 드라이어에는 모두 'HERO'라고 적혀 있었다. "히어로였군요." 내가 말하자 그는 겸연쩍게 웃으며 말했다. "처음엔 다들 '히어로'라고 불렀어요. 그런데 불편하니까 나중엔 지들이 멋대로 바꿔서 '히로'라고 하더라고요. 그래서 '히로'가 됐어요."

　그날의 일기에 나는 다음과 같이 적었다.

　'히로'는 일본 만화 『크레용 신짱』에 나오는 강아지 이름이다. '히로 선생님'이 왜색에 젖은 겉멋 든 젊은 미용사일 거라는 애초의 편견은 깡그리 사라졌다. 웬걸, 영웅을 꿈꾸는 가위손이셨다.

　그리고 오늘의 일기에 나는 아래와 같이 적는다.

　스무 살 때부터 미용사였다는 '히로', 아마도 지금쯤 30대 중반일 '히로', 엄청난 프로

근성으로 나를 감동시켰던 '히로'. 당신도 아직 그곳에 남아 있군요. 당신은 떠나지 못해 갑갑할지도 모르겠지만 아직도 그곳에 가면 당신의 손에 머리를 맡길 수 있다는 변함없는 사실이, 모든 것이 빛의 속도로 변화하는 이 세상이 야속하고 서운한 내게는 큰 위안이 됩니다. 어쩌면 이곳에 남아 있는 나의 존재도 누군가에게 그런 위안이 될지도 모르겠어요. 우리, 미래를 향해 질주하다 지나치게 이른 이별을 하는 일 따위는 하지 맙시다. 짙은 녹색의 슬픔을 뿜어낼 남겨진 이들의 마음이 어쩐지 안쓰럽잖아요.

세상의 중심, 그곳에 나는 없다

누구나 한 번쯤은 이카로스처럼 창공을 향해 날아오르는 특별한 존재가 되기를 꿈꾼다.

자신이 결국은 범속한 인간일 수밖에 없다는 깨달음은 추락을 겪은 다음에야 온다.

어느 순간 생각했다.

사회생활을 시작하면서 스스로 '몰락'했다고 느꼈지만 그렇게 생각했던 건 나였을 뿐

그 누구도 내 인생의 부침에는 아무런 관심도 없다고.

나 혼자 다리를 바둥대며 침몰하느라 야단법석을 떨고 있었을 뿐이라고.

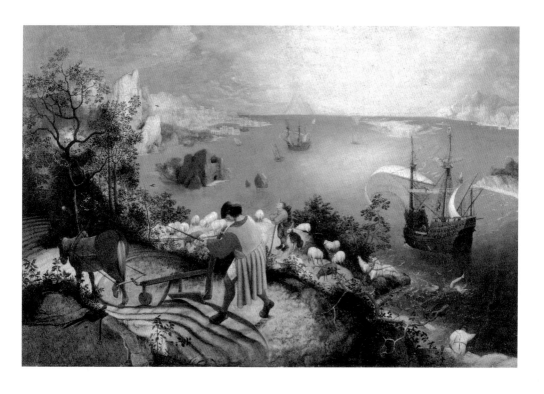

페터르 브뤼헐, 「이카로스의 추락」, 1555년경

우리 회사는 얼마 전부터 업무 능력 평가제를 실시하기 시작했다. 분기별로 업무 실적을 평가해 등급을 부여하겠다는 거다. 등급에는 두 가지가 있다. S와 A. 정확히는 모르지만 S는 superior, 혹은 special의 약자이고, A는 average의 약자이리라. 업무 능력 평가제가 실시되고 나서 때마다 인사부에서는 평가 결과를 열람하라는 공지를 해왔지만 나는 단 한 번도 그 결과를 열람한 적이 없다. 나 자신을 객관적으로 돌아보건대, 내가 'A' 등급에 속할 거라는 사실이 불 보듯 뻔했기 때문이다. 소심한 성격상 부정적인 평가 결과를 보면 속만 끓이게 될 게 뻔한데 굳이 결과를 확인할 필요가 있나……. 그저 '모르는 게 약이다' 싶어서 무시하고 살기로 했다.

내가 원래부터 이토록 평가에 무심한 인간이었던 것은 아니다. 오히려 그 누구보다도 좋은 평가를 받기 위해 안간힘을 쓰고, 평가 결과에 전전긍긍하는 부류의 인간이었다. 초등학교에 입학했던 여덟 살부터, 대학을 졸업했던 스물다섯 살 무렵까지 나는 항상 좋은 평가만 받아왔다. 통지표에는 '두뇌가 명석하고 성실하며……'로 시작되는 현란한 찬사의 문구가 끊이지 않았고, 시험을 치르고 나면 내 이름은 항상 성적 게시판의 맨 꼭대기에 있었다. 그랬다. 나는 '공부 잘 하는 아이'였던 것이다.

'학교 우등생이 사회 열등생'이라는 말은 나 같은 인간을 겨냥해서 하는 말이었을까. '뛰어났던' 인간 곽아람의 추락은 입사와 함께 서서히 진행되었다. 입사 3개월 만에 나는 깨달았다. 사회란 결코 만만치 않으며, 세상에는 열

심히 해도 안 되는 일들이 부지기수라는 것을. '사회'의 논리는 '학교'와 달랐다. 교과서에서 배운 대로 살려고 하면 결코 살아갈 수 없는 곳이 사회였다. 경찰서 쪽방에서 숙식을 해결하며 하루 두 시간밖에 못 자던 수습기자 시절에 나는, 밤잠 안 자고 성실하게 경찰서 사건일지를 챙기는 나보다, 요령 좋게 타사 수습기자들을 구워삶아 정보를 캐낸 남자 동기들이 더 좋은 결과물을 가져온다는 사실에 절망했다. 매일 칭찬만 받던 나날들이 꾸중과 질책으로 얼룩지는 것은 순식간이었다. 회사에 다니기가 너무너무 싫었는데 그제서야 비로소 나는, 왜 어린 시절 성적이 좋지 않았던 급우들이 걸핏하면 학교를 빼먹었는지를 이해했다.

무기력하고 우울한 시간들이 계속됐다. 머릿속에는 회사를 그만두고 싶다는 생각밖에 없었다. 나는 특종을 하는 기자도 아니었고, 기획을 잘 하는 기자도 아니었다. '기자로서 자질이 부족한데 굳이 이 회사를 다녀야 하나, 대체 내가 뭘 하면 좋을까' 곰곰이 생각해 보았는데 아무리 생각해 봐도 할 건 공부밖에 없었다. 지금까지 살아오면서 내가 유일하게 남보다 나았던 것은 공부밖에 없었던 것이다.

회사생활 만 3년을 채우고 휴직을 했다. 그리고 대학원 석사과정에 진학했다. '미술사 대학원에 진학해 전문성을 쌓고 돌아오겠다'고 회사에 이야기했고, 당시의 나 자신도 진정으로 그렇게 믿고 있었지만 지금 생각해 보면 명백한 현실도피였다. 나를 인정해주던 곳, 내게 칭찬만을 안겨주었던 아늑한

옛 보금자리로 달아나고 싶었을 뿐이었다.

1년간의 대학원 생활은 내게 큰 교훈을 안겨다 주었다. 공부 또한 결코 만만하지 않다는 것을 깨우쳐주었고, 내가 '성적을 잘 받는' 학생이었을 뿐 '공부에 재능이 있는' 학생은 아니라는 사실도 가르쳐 주었다. 무엇보다도 학교에서건 직장에서건 우리 사회에서는 일단 학부를 졸업하면 일정한 책임과 의무를 져야 한다는 사실을 일깨워주었다. 그와 함께 내가 '직장생활'에 대해 크나큰 착각과 환상을 가지고 있었다는 사실도.

수입이 없이 벌어놓은 것만으로 1년간 생활하다 보니 내가 인생에서 굉장히 중요한 부분을 망각하고 있었다는 생각이 들었다. 나는 물질적 풍요 없이 지식만으로 행복할 수 있을 만큼 고고한 인간이 절대 아니었다. 내가 회사생활에 만족하지 못했던 것은 전적으로 내 오만함 때문이었다. 나는 업무 자체는 진지하게 대했지만, '밥벌이'라는 회사 생활의 본질에는 진지하지 못했다. 회사는 능력을 인정받고, 칭찬 받기 위해 다니는 곳이 아니었다. 직장이란 돈벌이를 위해 다니는 곳이었고, 그곳에서 돈을 받는 이상 나는 그곳의 룰에 따라 움직일 의무가 있었다. 조직의 녹을 먹고 있는 사원인 내가 조직의 부속품처럼 여겨지는 것은 당연한 일이고, 더이상 내가 남들보다 뛰어난 인간이 아니라는 사실을 받아들이자 마음이 편해졌다.

브뤼헐Pieter Brueghel the Elder, 1525~69의 「이카로스의 추락」은 그런 나의 모습을 담고 있다. 그리스 신화에 나오는 이카로스는 하늘을 날고 싶은 욕심에

발명가였던 아버지 다이달로스에게 날개를 만들어달라고 부탁한다. 아버지는 아들에게 밀랍으로 된 날개를 만들어주면서 '태양 가까이 가면 날개가 녹아버리니 절대 너무 높이 날지 말라'고 신신당부하지만 교만한 아들은 아버지의 주의를 어기고 태양 근처로 갔다가 그만 추락해버린다.

브뤼헐이 이 신화를 토대로 그림을 그리면서 화폭에 담은 것은 뜨거운 태양열에 이카로스의 날개가 녹아내리는 극적인 장면이 아니었다. 그림을 통해 인간의 우매함을 일깨우곤 했던 플랑드르 지방의 화가답게 그는 유머와 재치로 이 이야기를 포장했다.

비극의 주인공 이카로스는 화면 오른쪽 하단의 검푸른 바다 속에 거꾸로 처박혀 두 다리를 바둥거리는 우스꽝스러운 인물로 자그맣게 묘사되었다. 그림의 주인공처럼 보이는 것은 오히려 화면 앞쪽에 커다랗게 배치된 묵묵히 밭을 갈고 있는 농부, 무심히 하늘을 쳐다보고 있는 양치기, 고기잡이에 여념이 없는 낚시꾼이다. 영국의 시인 오든은 그의 시 「미술관」에서 이 그림을 언급하며 다음과 같이 읊었다.

농부는 '풍덩' 하는 소리와 고독한 외침을 들었겠지만,
그건 그에게 대수로운 재난이 아니었다.
푸른 물속으로 사라져가는 하얀 두 다리 위로 태양은 언제나처럼 빛났고,
한 소년이 하늘로부터 떨어지는 놀라운 광경을 보았을 호화 유람선은 평화로운 항해

를 계속하며 목적지로 향했다.

누구나 한 번쯤은 이카로스처럼 창공을 향해 날아오르는 특별한 존재가 되기를 꿈꾼다. 자신이 결국은 범속한 인간일 수밖에 없다는 깨달음은 추락을 겪은 다음에야 온다. 브뤼헐의 작품에서처럼 '하늘을 날던 대단한 존재'였던 내가 땅 위로 떨어지는 '엄청난 사건'이 벌어졌음에도 불구하고 아무도 그에 신경 쓰지 않고 묵묵히 제 할 일을 하고 있다는 것을 알게 된 다음에야.

휴직했던 해의 가을, 일본 도쿄 국립서양미술관에서 열렸던 〈벨기에 왕립 미술관전〉에서 도판으로만 보아왔던 이 그림을 실제로 보았다. 그림을 보면서 나는 생각했다. 사회생활을 시작하면서 스스로 '몰락'했다고 느꼈지만 그렇게 생각했던 건 나였을 뿐 그 누구도 내 인생의 부침浮沈에는 아무런 관심이 없다고. 모두가 자신의 일에 골몰한 채 자신의 길을 가고 있는 동안 나 혼자 다리를 바둥대며 침몰하느라 야단법석을 떨고 있었을 뿐이라고.

내가 세상의 중심이 아니라는 걸 깨닫자 사는 게 쉬워졌다. 이듬해 나는 미련 없이 복직했고, 더이상 안달복달하며 살지 않았다. 칭찬에도, 비난에도 일희일비하지 않게 되었다. 디민 내게 돈을 벌 수 있는 일자리가 주어졌다는 사실에 감사했다. 아무도 내게 기대하지 않았고, 그 사실을 당연하게 받아들였더니 심간心肝이 편해졌다. 마침내 나는 '우등생 콤플렉스'에서 벗어난 것이다.

　생각해 보면 항상 나는 'A등급'의 인생을 살아왔다. 학창시절의 'A'가 우수함을 뜻하는 성적표의 'A'였다면, 사회인으로서의 내게 부여된 'A'는 'average'를 뜻한다는 게 다르다고나 할까. 뭐, 아무려면 어떤가. 『주홍 글자』의 여주인공 헤스터 프린은 평생 간음을 뜻하는 'adultery'의 'A'를 가슴에 달고 살았지만 그녀가 선행을 베풀자 나중엔 사람들이 그 A를 'angel' 혹은 'able'의 'A'로 해석해줬다지 않은가. 그건 그렇고 자신만만하게 이 글을 쓰고 있자니 슬며시 걱정이 된다. 나, 인사고과 확인해보면 'A'가 아니라 'I(inferior)' 등급인 거 아냐?

짐승 같은 수습의 나날

"넌 수습이야. 수습이 뭔지나 알아? 군대로 치면 신병, 아니 신병조차도 못 돼.

왜냐. 수습할 때 수 자는 짐승 수거든. 따라서 군대로 치면 군견이나 군마에 해당돼.

고로 수습 동안은 인간이 아니라는 얘기지. 그러니까 닥치고 따라오기나 해."

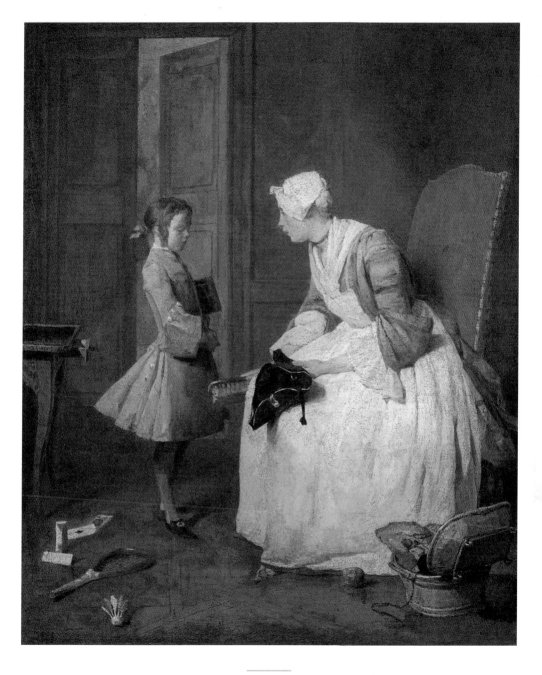

장 바티스트 시메옹 샤르댕, 「가정교사」, 1739

2003년 1월 중순, 2주간의 신입사원 연수를 마친 나와 동기들이 편집국 회의실로 불려 내려갔다. '바이스'라고 불리는 사회부 사건팀 서열 2위 선배가 엄숙한 목소리로 라인 배치 결과를 알려주었다. "곽아람, 중부. 1진은 김○○. 수습들은 당장 자기 1진에게로 가서 지시를 받도록 한다."

언론사 사회부 사건팀에서는 서울 시내 경찰서를 서너 개씩 묶어서 '○○라인'으로 명명한다. 그리고 각 라인마다 기자를 배치해 관내에서 일어나는 모든 사건·사고를 챙기고 기삿거리가 있는지 살피도록 지시한다. 내가 배치받은 '중부 라인'에는 중부서, 용산서, 남대문서, 이렇게 세 경찰서가 속해 있었다.

나는 쭈뼛거리며 내 사수인 '1진 선배'에게로 다가갔다. 그는 자신의 명함을 한 장 건네주더니 내게 경찰서의 구조와 내가 앞으로 해야 할 일들에 대해 설명해주었다. "경찰서에는 형사계, 강력계, 여성·청소년계, 수사계, 교통계 등이 있지. 밤 12시까지 중부서로 가서 무슨 사건들이 있는지 살펴보고 내게 보고해. 앞으로 마지막 보고는 새벽 2시, 첫 보고는 아침 7시다. 그리고 이건 팁인데 '형님'들에게 물어볼 때는 '뭐 없나요?'가 아니라 '뭐 있나요?'라고 하는 게 좋아." 1진의 카리스마에 눌린 나는 머뭇거리면서 물었다. "저……그런데 '형님'이 뭔가요?" "아, 그거? 형사들 말이야. 우리는 '형님'이라고 부른다."

태어나서 단 한 번도 경찰서 근처에 가 본 적이 없었던 나는 당장 집으로 가서 커다란 배낭에 옷가지와 화장품 등을 챙겨 중부경찰서로 갔다. 그렇게 6

개월간의 내 험난한 수습 생활이 시작되었다.

첫 2개월간은 집에도 갈 수 없었다. '2진 기자실'이라고 불리는 경찰서 쪽방에서 남녀 구분도 없이 다른 회사 수습기자들과 함께 먹고 자고 했다(이렇게 힘든 수습 기간을 같이 보낸 기자들 사이에는 회사가 달라도 기묘한 '동지애'가 형성된다). 토요일 새벽 2시에 비로소 '퇴근'해 집에 잠깐 들어갔다가, 토요일 밤 10시 반까지 경찰서로 복귀하는 생활이 반복됐다. 하루에 서너 시간밖에 못 자면서 춥고 어두운 밤에 택시를 잡아타고 사건·사고를 챙기기 위해 경찰서 순례를 하고 있자면 택시기사들이 으레 알아보고 먼저 말을 걸기 일쑤였다. "경찰서에서 경찰서로 다니는 거 보니 기자구먼." "네……." "저런…… 힘들어서 어떡해."

낯모르는 택시기사조차 우리를 불쌍히 여겼지만 회사에서는 우리에게 일말의 동정심도 가지지 않았다. 신문사와 방송사를 막론하고 정식 기자가되기 전 6개월간의 수습 기간을 거치는 것이 통과의례처럼 돼 있었기 때문이다. 항명抗命은 허용되지 않았다. 선배에게 전화가 걸려오면 절대로 "여보세요"라고 받아서는 안 되었다. 반드시 "'수습' 곽아람입니다"라고 '관등성명'을 밝혀야만 했다. 어쩌다가 '수습'을 빼먹으면 그 즉시 불호령이 떨어지곤 했다. "야! 네가 기자야? 어디 수습 주제에 감히 그냥 이름을 대?" 걸려온 전화를놓치는 것도 허용되지 않았다. 언제 어디서건 사건이 터지면 바로 출동하는것이 기자의 본분이기 때문이다. 전화를 꺼놓는 것은 상상조차 할 수 없었을

뿐 아니라 많은 수습기자들이 목욕할 때도 비닐봉지에 전화를 싸 들고 욕탕에 들어갔다. 어디 그뿐인가? 친해진 타사 수습으로부터 풀 받은(직접 취재 않고 정보를 건네받은) 사건을 보고하다가 1진 선배에게 딱 걸려서 "앞으로 또 다시 이런 짓을 저지르면 광화문 사거리에 못 박아 버리겠다"는 협박을 들은 적도 있다.

이처럼 엄격하고, 때로는 비인간적인 것처럼 보이는 도제식 훈련은 사실 신입 기자에게 기자로서의 자세를 뼛속 깊이 체득하도록 하기 위한 가장 효과적인 방법이다. 언론의 생명인 '정확성'과 '신속성'은 초년병 기자에게도 요구되는 사항이다. 이 두 가지 특성을 기르는 가장 빠른 방법은 체험이다. 수습 기간 동안 호된 꾸지람을 들어가면서 몸에 밴 기사 작성법이라든가 취재법은 연차가 올라가도 좀처럼 잊히지 않는다. 남을 야단친다는 것은 피곤한 일이다. 자신이 맡고 있는 후배에 대해 책임감이 없으면 후배가 일이 서툴러도 굳이 에너지를 써가면서 야단칠 필요가 없는 것이다. '무서운 선배들'에 대한 고마움을 깨달은 것은 오랜 시간이 지나서였고, 매일 무섭게 야단맞고 처절하게 깨졌던 수습 기간 내내 나는 나 자신이 샤르댕Jean-Baptiste-Siméon Chardin, 1699~1779의 1739년 작 「가정교사」에 나오는 소년 같다는 생각을 떨쳐버릴 수 없었다.

머리를 푸른 리본으로 묶은 소년이 풀이 죽은 채 고개를 떨구고 가정교사로부터 야단을 맞고 있다. 방을 어질렀기 때문인지 숙제를 하지 않았기 때

문인지, 이유는 분명치 않지만 얌전히 두 손을 앞으로 모으고 훈계를 듣고 있는 소년의 모습이 안쓰럽게 느껴진다. 가정교사가 무서우니까 얌전히 꾸지람을 듣고는 있지만 아마 아이는 진심으로 잘못을 뉘우치기보다는 마음속으로 자신을 엄격하게 다루는 가정교사를 원망하고 있을 것이다. 어른들이 잘 되라고 하는 말에 대해서 무조건 반발부터 하고 보는 것이 어린아이들의 심리 아니던가.

샤르댕은 화려한 귀족문화가 꽃핀 로코코 시대, 왕실의 총애를 받았던 파리의 화가였지만 그의 그림은 사치나 향락과는 거리가 멀었다. 그의 관심은 대개 생활 속의 정물, 식전의 기도, 장을 보고 돌아오는 아낙네 등 일상의 건실함에 초점을 맞추고 있었다. 이처럼 '성실한' 샤르댕의 그림이 디드로를 비롯한 당대 계몽주의자들에게 환영을 받았던 것은 당연한 일이다. 계몽주의의 영향을 받아 그의 그림은 더욱더 성실해졌다.

나는 '성실한' 수습이었다. 그러나 '성실함'이 곧 '유능함'을 뜻하지는 않았다. 고지식하고 천진난만(나쁘게 말하면 어리숙)했기 때문에 늘 야단을 맞았다. 내 첫 1진 선배는 대놓고 내게 "넌 성실하고 똑똑한 것 같은데 어리버리해"라고 했다. 내 수습 시절 기동팀 '캡'(사회부 기동팀장을 이르는 말)이었던 분은 얼마 전 술자리에서 "내가 너 때문에 얼마나 속 썩었는지 모른다. 아직도 기억난다. 네가 술자리에서 '왜 다들 말도 없이 술만 마시냐'고 하는 바람에 내가 얼마나 상처받은 줄 아냐" 하셨다.

어쨌든 모든 것은 지나가고, 지나간 것들은 잊혀지면서 아름다워진다. 난생 처음 심한 꾸지람을 듣고 어두운 밤 경찰서 마당에서 소리 죽여 울었던 기억도, 새벽에 경찰서 강력계에서 '카드깡' 하다 걸린 피의자를 조사하고 있는 걸 보고 큰 사건이다 싶어 새벽 4시에 자고 있는 선배에게 전화를 걸어 선배를 어이없게 만든 기억도, 지나고 보니 지금은 다 정겨운 추억일 뿐이다. 그러나 만일 다시 한번 더 수습기자 생활을 하라고 한다면? 차라리 회사를 그만두는 게 낫겠다. 그땐 멋모르고 몰라서 했지만 알고서는 못하는 게 수습 생활이라는 것이 기자들이 공통적으로 하는 이야기다.

넌 수습이야. 수습이 뭔지나 알아? 군대로 치면 신병, 아니 신병조차도 못 돼. 왜냐. 수습할 때 수 자는 짐승 수거든. 따라서 군대로 치면 군견이나 군마에 해당돼. 고로 수습 동안은 인간이 아니라는 얘기지. 그러니까 닥치고 따라오기나 해.

방송기자들의 세계를 다룬 드라마 「스포트라이트」에서 주인공인 사회부 기자 역을 맡은 손예진이 학교 동기라는 친분을 내세워 맞먹으려 드는 남자 수습기자에게 쏘아붙이는 장면을 보면서 나는 '수습修習기자'에 대해 정말 정확한 정의를 내렸구나, 하고 낄낄대며 웃었다. '수습할 때 수 자가 짐승 수獸'라는 말은 수습 시절 다른 회사 수습들과 함께 우리의 '비참한' 신세를 한탄하면서 자조적으로 하던 말이었다. "그래……, 우린 인간이 아니니까. 우린 수

습이니까. 수습의 '수'는 '짐승 수'니까" (참고로 모 신문사는 '수습기자'라는 말 대신 '견습見習기자'라는 단어를 썼는데 우리는 그 '견' 자는 '개 견犬' 자일 거라고들 수군대곤 했다).

나는 왜 결혼을 원하는가

나는 지치고 힘들 때

그래도 세상에 '내 편'이 하나 있다는 사실에서 위안과 안식을 얻고 싶다.

세상의 이곳저곳에 부딪히고 튕겨나간 유랑자 같은 기분이 들 때

그래도 최소한의 궤도를 유지하고 싶기 때문에 '가족'을 만들고 싶다.

평생을 살면서 유일하게 내 의지로 선택한 가족, 남편을 갖고 싶다.

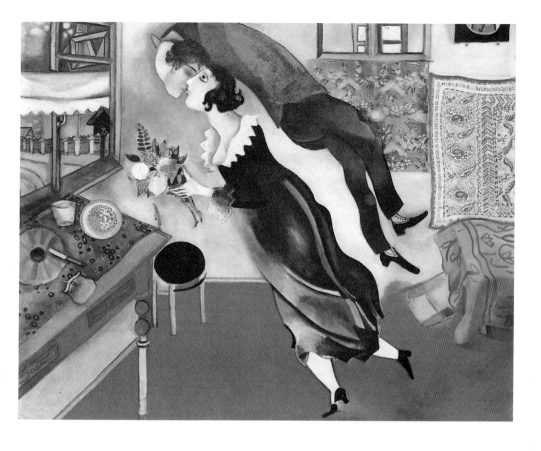

마르크 샤갈, 「생일날」, 1915

'깔때기 이론'이라는 것이 있다. 사람들과 모여 앉아 나누는 이야기의 주제가 때와 장소를 막론하고 결국 깔때기로 쏙 빠지듯 하나로 귀결되고 마는 현상을 이르는 말이다. 요즘 나와 내 '미혼' 친구들의 '깔때기'는 단연 '결혼'이다. 얼마 전까지만 해도 '일과 결혼'이었는데 근자에 일 이야기는 도통 안 하게 되었다. 몇 년 전에는 '연애'였는데 이젠 더이상 '연애' 이야기도 하지 않는다. 바야흐로 서른, 연애보다는 결혼에 관심을 가질 나이가 되어버린 것이다.

'다행히도' 내 주변에는 결혼한 친구들보다는 하지 않은 친구들이 더 많다. 하나같이 예쁘고 지적이며 일에 대한 열정으로 넘쳐나는 멋진 여성들이다. 그런데 하나같이 결혼 계획이 없다. 심지어 남자친구도 없다. 도대체 뭐가 문제일까? 우리는 머리를 쥐어뜯으며 고민하곤 했다.

"남자들이 날 안 좋아하나봐. 이젠 소개팅 애프터도 안 들어와." 화창한 어느 일요일 브런치를 함께한 후 차를 마시며 A가 말했다. "난 이제 그런 데 상처받지 않아." B가 말했다. "난 한국에서 남자 찾는 거 포기하려고. 아마도 내 짝은 외국에 있는 것 같아. 미국 놀러갔더니 다들 날더러 스윗sweet하고 이노선트innocent하대." C가 말했다. 한참을 이야기하다가 우리는 아무래도 '관록'이 문제인 것 같다는 결론을 내렸다. 직장생활을 5~6년쯤 한 여자들은 직장여성의 강렬한 '포스'를 뿜어내게 마련이고, 예쁘고 착하며 순종적인 여성들을 좋아하는 우리나라 남자들은 그런 여자들을 부담스럽게 느낀다. 갓 사

회생활을 시작한 또래 남자애들은 우리 눈에 너무나도 어리게 보이고, 직장생활도 꽤 하고 나름 자리도 잡혀 남편감으로 적당해 보이는 남자들은 우리보다 어린 여자를 배우자감으로 찾는다. 그러니 우리에게 결혼이 난제難題일 수밖에.

몇 안 되는 '기혼'의 친구들과 만날 때면 '미혼' 친구들과 전혀 다른 대화를 나눈다. 그들에게는 그들만의 '깔때기'가 있어서 그 깔때기에 빨려들어가지 않는 나는 묵묵히 그들의 대화를 경청할 뿐이다. 영원히 함께 밤새 와인을 마시며 수다를 떨 수 있을 것만 같았던 그들, 무료한 휴일 낮이면 영원히 같이 쇼핑을 할 수 있을 것만 같았던 그들이 순백의 웨딩드레스 차림으로 아버지의 팔짱을 낀 채 식장으로 들어갔고, 몇 년 전까지만 해도 이름조차 알지 못했던 낯선 남자와 신혼여행을 다녀왔다. 그리고 '그들의 세계'와 '나의 세계' 사이의 거리는 산 자의 세계와 죽은 자의 세계만큼이나 멀어져버렸다.

그들의 주말은 항상 '시댁'을 위해 헌납되며, 그들의 퇴근 후 일과는 대개 '남편'을 위해 소모된다. 그들은 더이상 '남자'와 '연애'에 대해 이야기하지 않는다. 대신 '재테크'와 '집 장만'에 대해, '신랑'의 성격에 대해, '시댁 식구'의 장단점에 대해 이야기하느라 온갖 에너지를 쏟아 붓는다. 그리고 그들은 내게 말한다. "처녀 시절을 즐겨. 여자에게 결혼은 무덤이야. 웬만하면 결혼하지 말고 혼자 살아." 결혼한 친구들과 오래간만에 저녁을 먹고 돌아오던 날 엄마에게 전화를 걸어 "엄마, 걔들이 절대 결혼하지 말래" 했더니 이내 돌아

오는 싸늘한 대답. "쳇, 좋은 건 지들만 할라고."

　엄마의 말처럼 '결혼'이 과연 그렇게 좋은 것일까? 나는 '결혼하고 싶다'고 막연히 생각하지만 그 결혼이라는 것은 단지 추상적인 이미지일 뿐 구체적인 현실은 아니다. '남편'이 생기는 건 좋지만 구매 거부할 수 없는 옵션처럼 따라붙는 '시댁'은 싫고, '아이'는 갖고 싶지만 '육아'에 대한 부담을 지기는 싫다. 나는 결혼해서도 내가 여전히 '나'였으면 좋겠다. 누구의 '며느리', 누구의 '엄마'로 정체성이 바뀌는 것이 두렵다.

　한창 인기를 끌고 있는 가상 현실 프로그램 「우리 결혼했어요」의 알렉스와 신애 커플처럼 로맨틱하게 살고 싶다는 생각을 해본 적이 있다. 나뿐 아니라 내 주변의 미혼 친구들이 대개 그랬다. 그런데 결혼한 이들은 현실은 도중하차한 정형돈·사오리 커플의 생활과 같다며 싸늘하게 말했다. '로맨틱'은 비눗방울 같은 것이어서 실제 결혼생활이 시작되면 곧 터져버린다는 것이다. 그럼에도 불구하고, 나는 아직도 '로맨틱'에 대한 희망을 버리지 못하고 있다. 내 결혼생활은 샤갈의 「생일날」 풍경 같았으면 좋겠다고 종종 생각한다.

　러시아에서 태어난 유대계 화가 마르크 샤갈Marc Chagall, 1887~1985은 1915년 아내 벨라와 결혼했다. 그는 1909년 벨라를 처음 만나자마자 사랑에 빠졌고, 35년 후 벨라가 병으로 샤갈보다 먼저 숨을 거둘 때까지 그 사랑은 지속됐다. 결혼식 며칠 전은 샤갈의 생일이었고, 그는 사랑하는 사람과의 결혼을 앞둔 생일날 자신이 느낀 기쁨을 그림을 그려 표현했다.

　　러시아풍의 양탄자와 탁자보가 장식된 방 안에 꽃을 든 벨라가 서 있다. 그녀는 약혼자인 샤갈을 위해 생일 케이크와 꽃을 준비하던 중이다. 곧 아내가 될 여자가 자기를 위해 정성껏 생일 선물을 마련하고 있다는 걸 발견한 남자의 마음은 풍선처럼 부풀어 오른다. 사랑의 기쁨으로 가득 찬 그는 공중으로 둥실 떠올라 사랑스러운 연인에게 입맞춤한다. 느닷없이 입맞춤을 받은 여자는 잠시 어리둥절하지만 그녀 역시 사랑의 힘으로 곧 공중으로 떠오른다.

　　샤갈은 이 그림에서뿐 아니라 자신의 많은 작품에 자신과 벨라를 즐겨 그렸다. 「에펠탑의 신랑 신부」를 비롯한 많은 그림들에서 이들 부부는 몽환적인 풍경 속에서 행복한 표정으로 하늘을 날아다닌다. 그의 결혼생활은 아마도 벨라가 있어서 행복했던 모양이다. 샤갈의 그림에서는 '결혼'이라는 단어가 주는 무게감, 그러니까 구속이라든가, 책임감이라든가, 권태라든가, 돈 문제라든가 등등의 현실적인 고민들이 전혀 느껴지지 않는다. 사회주의 사상과 맞지 않아 모국 러시아에서 독일로 이주하고 다시 프랑스로 옮겼다가, 나치의 유대인 박해가 시작되자 그를 피해 미국으로 망명해 살기도 했던 화가의 생애가 어찌 평탄하기만 했겠느냐만, 그 다사다난한 생활 속에서 그래도 가정만은 그를 지켜주는 울타리가 되었던 모양이다.

　　나는 요즘 진지하게 결혼에 대해 생각한다. 단순히 결혼을 하느냐 마느냐의 문제가 아니라 '왜 결혼하는가'에 대해 생각하는 것이다. 결혼한 한 여자 선배는 이에 대해 "결혼은 인생의 '보험'"이라는 답을 제시했다. 노후에 외롭

지 않기 위해서, 세상에 그래도 '내 편'을 하나 만들어놓기 위해서. 그래서 가사, 육아, 시댁 등등의 골치 아픈 문제들을 감수해가면서까지 굳이 결혼한다는 것이다. 그리고 선배는 이내 덧붙였다. "그리고 '모험'이야"라고. 내게 노후의 안락을 위해 엄청난 모험을 감행할 만한 용기가 있는지 아직 나는 잘 모르겠다. 다만 그 모험을 감행할 만큼 가치 있는, '벨라의 샤갈' 같은 남자가 나타난다면 주저없이 그를 인생의 동반자로 선택할 용의는 있다.

지치고 힘들 때 그래도 세상에 '내 편'이 하나 있다는 사실에서 위안과 안식을 얻고 싶다. 세상의 이곳저곳에 부딪히고 튕겨나간 유랑자 같은 기분이 들 때 그래도 최소한의 궤도를 유지하고 싶기 때문에 '가족'을 만들고 싶다. "'애인'은 외로울 때 쓸 수 있는 우산 같은 것"이라고 언젠가 엄마가 말했었다. 그렇다면 '배우자'란 외로울 때 펼칠 수 있는 파라솔, 혹은 천막 정도는 되지 않을까? 파라솔을 펼치고 천막을 친다고 해서 폭풍우가 그치고 따가운 햇볕이 사그라드는 건 아니지만 그래도 잠시나마 그 안에서 비바람과 폭염이 지나갈 때까지 기다릴 수는 있으니까. 얼마 전 결혼한 친구가 말했다. "남편은 나와 성격도, 관심사도, 취미도 달라. 그렇지만 같이 사는 데는 전혀 문제가 없어. 나한테 참 잘해. 그게 중요해." 그녀는 얼마 전 자신의 홈페이지에 다음과 같이 써 놓았다. "평생을 살면서 유일하게 내 의지로 선택한 가족, 그게 남편이다"라고.

다시 샤갈 이야기로 돌아가자면 벨라의 죽음 이후 절망에 빠졌던 샤갈은

이내 버지니아라는 여성을 만나 그 사이에서 아들까지 낳으며 활기를 되찾는
다. 그리고 1952년에는 발렌티나라는 또 다른 여성과 재혼한다. 그 사실을 알
고 난 나는 맥이 쭉 빠졌다. 역시 결혼한 선배들의 말이 옳았다. 세상에 '영원
한 로맨틱'이란 존재하지 않는 모양이다.

네 발의 아픔은 내가 잘 알고 있다

밟아도 좋다. 네 발의 아픔을 내가 제일 잘 알고 있다.

밟아도 좋다. 나는 너희에게 밟히기 위해 이 세상에 태어났고,

너희의 아픔을 나누기 위해 십자가를 짊어진 것이다.

이렇게 해서 신부가 성화에 발을 올려놓았을 때 아침이 왔다.

멀리서 닭이 울었다.

프란치스코 데 수르바란, 「소녀 마리아」, 1660

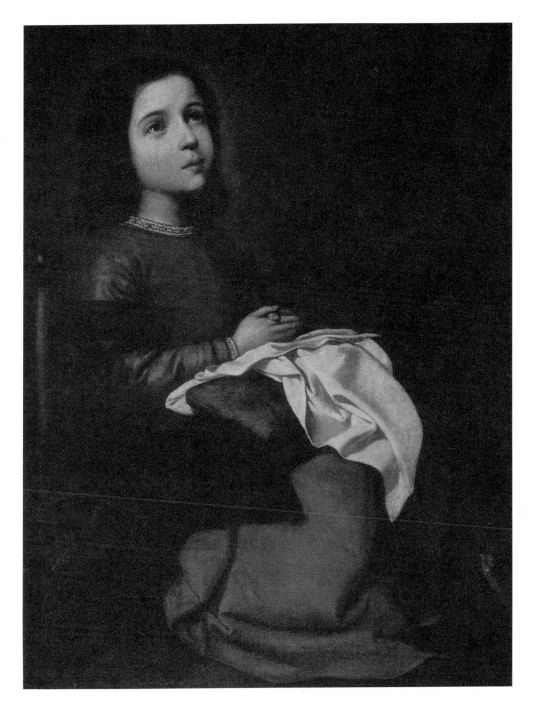

점심을 먹기 위해 들른 식당에서 벽에 걸린 다음의 성경 구절과 맞닥뜨린 적이 있다.

내가 반드시 네게 복 주고 복 주며 너를 번성케 하고 번성케 하리라.

—히브리서 6장 14절

'번성케'라는 구절을 '반성케'라고 잘못 읽었다가 이내 다시 '번성케'라고 바로 읽은 나는 밥을 먹다 말고 뚫어져라 그 구절을 쳐다보면서 입 안에서 몇 번이고 굴려보았다. '반드시'라는 구절에서 느껴지는 간절함이 나를 위안했다. 막 남자친구와 헤어지고 몹시나 마음이 힘들 때의 일이었다. 온 세상으로부터 버림받은 것만 같은 기분을 나는 느끼고 있었다. 그런데 "'반드시' 네게 복 주고 복 주며 번성케 하겠다"고 단언하는 존재가 세상에 있다니. 독실한 신자가 되는 사람들의 마음을 조금 이해할 수 있을 것 같았다.

나는 세례를 받고도 수년째 냉담 중인 '무늬만 가톨릭 신자'다. 그래도 기도는 한다. 마음이 궤도에서 이탈해 요동칠 때, 줄을 놓아버린 두레박처럼 곤두박질치는 마음을 다스리는 데는 기도만큼 좋은 방편도 없기 때문이다. 신의 이름을 빌리지만 나는 사실 나 자신에게 기도한다. 기도하면서도 '이것도 결국 자기최면이지' 하고 생각한다. 그럴 때마다 신에게 절대적으로 의지하는 독실한 신자들이 부러워진다. 그들의 진정성이 부러운 것이다.

　내게도 진정성을 가지고 기도하던 시절이 있었다. 마음을 편하게 하기
위해서나 바라는 바를 얻기 위해서가 아니라 다만 기도 자체에만 의미를 두
고 기도하던 시절. 독실한 가톨릭 신자인 외할머니를 따라 주말이면 성당
에 나가 미사를 보곤 했던 어린 시절, 작은 두 손을 모으고 눈을 감은 채 주기
도문을 외우곤 했었다. 스페인의 종교화가 수르바란Francisco de Zurbaran,
1598~1664이 그린 「소녀 마리아」는 그런 면에서 내게 향수를 불러일으키는 그
림이다. 순수했던 어린 시절에 대한 추억이 떠오르기 때문이다.

　어두컴컴한 방 안에 소녀가 의자에 기대어 앉아 있다. 방 안의 어두움에
도 불구하고 그녀의 주위만은 어슴푸레하게 밝다. 위를 향해 고개를 약간 치
켜든 그녀의 얼굴에서 상서로운 빛이 엷게 뿜어져 나오고 있다. 홍조를 띤 앳
된 얼굴이 하늘을 향하고 검은 눈동자는 그녀의 나이에 걸맞지 않게 사뭇 경
건하다. 굳게 다문 입술이 무릎 위에서 모아 쥔 그녀의 통통한 두 손과 함께
엄숙함을 부가시킨다. 소녀가 입고 있는 옷의 강렬한 붉은 빛깔은 고귀함을
상징하며, 녹색 쿠션 위에 놓인 순백의 리넨 천은 수를 놓기 위한 것으로 원죄
原罪 없이 아이를 잉태하게 될 그녀의 순결함을 상징한다.

　'소녀 시절의 성모'라는 주제는 17세기 스페인 화가들 사이에 널리 유행
했다. 가톨릭 신앙에 대한 열정이 넘쳐났던 그 시기에는 예수의 어머니인 성
모 마리아에 대한 관심이 팽배했고, 따라서 그녀의 어린 시절에 대한 갖가지
에피소드들이 쏟아져 나왔다. 원래 이 주제는 복음서의 설명을 보충하기 위

해 중세에 쏟아져 나왔던 성서 외전의 글들에 기초하지만, 이 글들은 오직 요 셉과 결혼하기 이전 성모의 삶에 대해 간단히만 언급하고 있기 때문에 후기 의 작가들은 그녀의 어린 시절에 대한 이야기를 꾸며냄으로써 원전을 보충했 다. 이러한 이야기들에 따르면 어린 성모는 세 살쯤에 예루살렘의 사원으로 데려가져 양육되었는데, 그곳에서 기도하거나 사제복의 바느질을 하곤 했다 고 여겨진다.

'수도승의 화가'라고 불리며 스페인 반종교개혁의 정신적 측면을 가장 진하게 표현했던 수르바란은 무릎 위에 수놓을 거리를 올려둔 채 기도에 몰 두해 잠시 할 일을 잊어버리고 있는 소녀 시절의 성모를 그려냈다. 단정하고 검박하여 고요하고 차분한 신심을 불러일으키는 이 그림의 모델은 수르바란 이 세 번째 부인 레오노르 드 토르데라로부터 얻은 딸 마누엘라로 추정된다. 검은 고수머리를 한 귀여운 얼굴의 이 아이는 1657년 일곱 살의 어린 나이로 세상을 떴다. 그리고 세상 사람들의 마음에 영원히 남았다.

기도하는 어린 마리아처럼 순수했던 나의 신앙은 10대 중반이 되면서 망 가졌다. 꽤나 오랫동안 나는 신의 존재를 부정했다. 신이 존재한다는 사실을 믿을 수가 없었다. 신이 존재해도 세상에 전쟁은 끊임없이 일어났고, 독실한 가톨릭 신자도 기적 없이 불치의 병으로 세상을 떠났다. 기도를 통해 마음의 안정을 얻는 것만으로도 종교의 억힐은 충분하다는 사실을 그때는 몰랐었다. 만일 신이 존재한다면 뭔가 거대한 기적을 이루어내 세상을 바꾸어 주기를

바랐었다.

　중학교 1학년 때 한말숙의 단편 「신과의 약속」을 읽고 학교에 독후감을 제출한 적이 있다. 어린 딸이 병에 걸리자 신에게 딸을 낫게만 해준다면 무엇이든지 하겠다고 약속한 어머니가, 딸이 낫고 나자 그 약속을 씻은 듯이 잊어버리는 이야기다. "'신'이란 존재하지 않는다"라고 나는 썼다. 다만 인간이 기댈 곳이 필요해 만들어 놓은 허상이라고, 그래서 결국 인간이 자신을 믿을 수 있게 되면 신의 존재는 한 줌 먼지만큼도 되지 않는다고. 그 글을 쓰고 나서 내가 다녔던 성당의 주일학교 선생님이셨던 학교 선생님께 호출을 당했다. 선생님은 나를 설득하려 애썼고, 나는 비과학적이라는 이유로 계속 신을 부정했다. 선생님은 한숨을 폭 쉬더니 "나중에 다시 이야기해 보자"라면서 나를 돌려보냈다. 그 글로 도교육감 상을 받은 나는, 내가 이겼다는 생각에 회심의 미소를 지었다.

　요즘 나는 열심히 기도한다. 성당에서도 기도하고, 절에서도 기도한다. 기도하는 마음으로 살아가는 것, 종교를 가지지 않더라도 종교적으로 살아가는 것이 삶의 고단함을 해소하는 데 도움이 된다는 것을 깨달은 것은 스무 살 때였다. 대학 시험에 떨어지고 막 재수를 시작하던 때 나는 다시 성당에 나갔다. 사회의 주변부에 위치했었던 그때, 아침마다 도시락가방을 달랑거리며 편치 않은 마음으로 중고등학생 승차권을 내면서 버스를 탔던 유예된 내 스무 살에, 나는 어디든 마음 기댈 곳이 필요했다. 그리하여 내 마음속에서 사라

졌던 신은 다시 되살아나 내 삶으로 들어오게 되었다.

 인간의 힘으로 이룰 수 없는 기적은 신도 이루어낼 수 없다. 종교란 거대한 것이 아니다. 다만 인간의 마음을 짓누르는 짐을 덜어주면 족한 것이다. '인간에게 과연 종교란 무엇인가'라는 고민이 들 때마다 일본 작가 엔도 슈사쿠의 소설 『침묵』을 읽는다. "고통의 순간에 신은 과연 어디에 계시는가?"라는 문제를 다룬 이 소설은 17세기를 배경으로, 선교를 떠났다가 배교背教한 스승을 찾아 일본 나가사키로 떠났던 포르투갈의 한 젊은 신부가 일본 관리들에게 신분이 발각돼 '후미에踏繪'(예수의 얼굴이 그려진 성화聖畵를 밟아 가톨릭 신자가 아님을 증명하는 것)를 해야만 하는 위기에 처하게 되는 장면을 실감나게 그리고 있다.

 고민에 빠진 젊은 신부에게 스승은 "이 안마당에는 지금 가련한 농민 세 사람이 매달려 신음하고 있다"며 "자네가 배교하겠다고 말하면 저 사람들은 구덩이에서 나와 고통에서 구원받을 수 있다"라고 설득한다. "저 사람들은 지상에서의 고통 대신에 영원히 기쁨을 얻을 것"이라고 항변하는 젊은 신부에게 스승은 다음과 같이 말한다.

> 자신을 속여서는 안 돼. 자네는 자신의 나약함을 그런 아름다운 말로 속이려 하는 거야. 결코 자신을 속여서는 안 돼. 나도 그랬었지. 저 캄캄하고 차디찬 밤, 나도 지금의 자네와 마찬가지였어. 하지만 그것이 사랑의 행위란 말인가? 신부인 나는 그리스도를

배우면서 살아가라고 가르쳤어. 그러나 만약 그리스도께서 여기에 계신다면 확실히 그리스도는 그들을 위해 배교했을 거야! 그리스도는 배교했을 것이네. 사랑 때문에, 자신의 모든 것을 희생해서라도.

마침내 신부는 성화에 발을 갖다 대고 그 순간에, 침묵하고 있던 신은 마침내 입을 연다.

밟아도 좋다. 네 발의 아픔을 내가 제일 잘 알고 있다. 밟아도 좋다. 나는 너희에게 밟히기 위해 이 세상에 태어났고, 너희의 아픔을 나누기 위해 십자가를 짊어진 것이다.

이렇게 해서 신부가 성화에 발을 올려놓았을 때 아침이 왔다. 멀리서 닭이 울었다.

유목민의 일상, 도전과 응전, 숨가쁘게 변화하는 삶, 낯선 이들을 많이 만나는 것, 치열함과 바쁨 등이 내게 어울린다고 착각한 적이 있었다. 그때는 어렸기 때문에 동경憧憬과 현실을 구별할 줄 몰랐다. 안온한 것, 고요한 것, 정적인 것, 진지한 것들이 좋다. 반짝이지 않더라도 어쩔 수 없는 것이다.

휴식
그림에서 쉬다

나는 쇼핑한다, 고로 존재한다

나를 지탱해주었던 그 쇼핑 행위를 나는 '존재론적인 쇼핑'이라고 이름 붙였다.

사들이는 행위에서 충족감을 얻는 나 자신을 바라보면서

월세 낼 돈도 없으면서 겁 없이 400달러짜리 구두를 지르는

슈홀릭 캐리를 생각했다.

독신생활을 오래 해온 그녀도 무척이나 외로웠을 테고,

반짝이는 구두들에서 위안을 얻었을 테니.

앤디 워홀, 「다이아몬드 가루 구두」, 1980

나 는 쇼 핑 한 다,
고 로 존 재 한 다

퇴근길에 쇼핑을 자주 했다. 9개월간 낯선 도시 수원에서 혼자 살았던 2007년의 일이다. 내가 살았던 곳은 시청이 인접해 있는 도시의 중심가였고, 내 오피스텔 근방에 갤러리아 백화점과 뉴코아 할인매장과 홈플러스가 있었다. 업무 근거지였던 경기 지방경찰청에서 서툴게 차를 몰고 퇴근해 오피스텔 지하 주차장에 대놓고 나는 밤길 쇼핑에 나서곤 했다.

백화점은 8시면 문을 닫았기 때문에 주로 홈플러스에 갔다. 쇼핑 카트를 끌고 혼자 이곳저곳을 누비며 가벼운 먹을거리나 생활용품 등을 주워 담았다. 재래시장의 진득한 따스함과는 다른 경쾌하고 도회적인 매혹이 있는 그곳에서 품목대로 분류되어 모여 있는 것들을 대할 때면 저절로 기분이 좋아지곤 했다. 내가 생각지도 못했던 물품들이 생활의 편리를 위해 구비돼 있는 것을 보면 이 세상이 정말로, '사람이' 편하게 살아갈 수 있도록 짜여 있다는 느낌이 들어 저절로 안심하게 되었던 것이다. 잘 지워지지 않는 와이셔츠 목깃의 때를 말끔히 없애주기 위한 특별세제가 있고, 잘 떨어지는 부착물들을 단단히 고정시키기 위한 양면 스티커도 있고, 보기 흉하게 난립한 전기 코드들을 얌전히 한곳에 모아주는 스틱도 있다, 세상에, 세상에는. 감탄을 내뱉으며 카트를 밀고 이 층 저 층을 누비며 필요한 물건들을 골라 담았다.

그러한 자잘한 쇼핑이 낯선 곳에서의 생활에 생기를 부여했다. 휴내용 치약, 클렌징폼, 생수, 치킨 한 조각 등 '정말로 생활에 필요한 물건들'을 사 들이고 있노라면 내가 이 낯선 도시에 존재하는 이유가 단순히 '돈을 벌기 위

해서'가 아니라 '돈을 벌어 생활하기 위해서'라는 느낌이 들곤 했던 것이다. 혼자 사는 이에게 생활인의 정취는 그런 데서 주어졌다. 쇼핑이 끝나고 나면 집으로 돌아와 영수증을 들여다 보며 내가 내 존재가치를 증명하기 위해 오늘은 얼마를 소비했는지를 하나하나 계산해보곤 했다.

파스퇴르에서 나온 병에 담긴 플레인 요구르트 한 병을 샀다. 처음 시도해 보는 제품이었지만 '숲속 맑은'이라는 이름에서 아침의 상쾌함을 꿈꿀 수 있었기 때문에, 4200원. 항상 질척거리는 세면대 앞 바닥에 깔기 위해 기다란 융모가 달린 발 깔개를 샀다. 예쁘진 않지만 때가 타는 것을 막기 위해 짙은 보라색, 7900원. 타사 선배가 직접 재배했다며 건네준 호박 고구마를 삶아먹기 위해 노란색 양은 냄비를 샀다. 서울로 돌아갈 때, 버리고 갈 것이다. 달아오른 양은 냄비 안 모락모락 김 피우는 고구마의 노란 속살, 3790원. 툭하면 떨어지는 탁자 앞 그림을 지탱하는 데 양면테이프는 턱없이 부족한 것 같아 일제 양면접착시트를 샀다. 떨어진 포스터를 주워다 붙이는 수고를 더는 데, 3890원. 홈플러스에서밖에 파는 것을 보지 못한 휴대용 치약을 온 김에 한꺼번에 세 개나 샀다. 체리 쥬빌레, 트로피컬 레인보우, 애플 셰이크…… 양치를 할 때마다 입 안에 가득할 과일 향, 6000원. 밤마다 화장을 씻어내는 번거로움을 한꺼번에 덜어버리려 DHC 클렌징 오일 160밀리리터짜리를 샀다. 단순한 편의를 위해, 거금 2만 5000원. 계속 탈이 나 있는 위 때문에 녹차에는 입을 대지 못하고 종일 더운 맹물만 마셨던 게 생각나, 하나 사면 하나 덤으로 주는 옥수수수

염차를 한 통 샀다. 구수하게 데워지는 위장, 6900원. 다시 외풍이 몰아치기 시작했다. 자리에 누우면 찬바람이 코끝을 얼게 한다. 홈플러스 특별할인 전기요를 샀다. 온몸이 따뜻해지며 스르르 잠들게 될 것이다. 3만 1900원.

어느 날의 일기를 살펴보자면 나는 물건을 카트에 담을 때마다 그 물건으로 누릴 수 있는 행복을 꿈꾸고, 기약 없는 그 행복의 대가로 모두 8만 9580원을 치렀다. 앙증맞은 머그잔들과 폭신한 거실 슬리퍼, 두툼한 거위털 이불 등을 지나치면서 싱글에게는 허락되지 않은 행복들을 곁눈질만 하다 쓴웃음을 짓기도 했다. 그 곁눈질의 결과 내게 부과된 외로움의 대가로 나는 얼마쯤을 치렀을까?

수원에서 보낸 시간들 동안 나를 지탱해주었던 그 쇼핑 행위를 나는 '존재론적인 쇼핑'이라고 이름 붙였다. 사들이는 행위에서 충족감을 얻는 나 자신을 바라보면서 때때로 미국 드라마 「섹스 앤 더 시티」의 여주인공 캐리를 생각했다.

월세 낼 돈도 없으면서 겁 없이 400달러짜리 구두를 지르는 슈홀릭shoe-holic 캐리, 그녀의 쇼핑은 단지 소비의 기쁨만을 위해서일까? 그녀의 쇼핑을 존재론적인 차원에서 접근할 수는 없을까? 독신생활을 오래 해온 그녀도 무척이나 외로웠을 테고, 반짝이는 구두들에서 위안을 얻었을 텐데.

미국의 팝 아티스트 앤디 워홀Andy Warhol, 1928~87은 캐리 못지않게 구두를 사랑했다. 팝 아티스트로 유명세를 타기 전 일러스트레이터와 광고 디자이너

로 활동했던 그는 1950년대에 수십 점의 구두 드로잉을 남겼다. 리도그래피, 콜라주, 실크스크린 같은 기법의 이 그림들 아래에 그는 구두 철학을 적어놓았다. 자주 등장한 문구는 '아름다움은 구두요, 구두는 아름다움Beauty is shoe, shoe beauty'. 영국의 낭만주의 시인 키츠의 작품 「그리스 항아리에 바치는 노래」의 명구 '아름다움은 진리요, 진리는 아름다움Beauty is truth, truth beauty'을 패러디한 것이다. 상업주의를 예술로 끌어들인 워홀다운 아이디어다.

대량생산과 소비의 이미지인 캠벨 수프 통을 잔뜩 쌓아놓고 작품을 만들었던 앤디 워홀, 메릴린 먼로를 비롯한 유명인의 초상화를 실크스크린으로 제작해 유명해졌던 앤디 워홀, 피츠버그에서 가난한 슬로바키아계 이민자의 아들로 태어나 상업주의 화가로 성공을 거두었던 앤디 워홀……. '팝의 교황', '팝의 디바'로 불리면서 살아 있는 동안 이미 신화이자 전설이었던 그는 왜 구두광이 되었을까? 그에게 구두란 단지 물질적인 충족의 대상이기만 했을까?

그는 빨간 꽃과 녹색 넝쿨이 그려진 황갈색 구두 아래 '모든 것의 구두, 아름다운 구두Shoe of the everything, beautiful shoe'라고 적어놓았고, 추상적인 흰색 무늬가 돋보이는 샛노란 구두 아래 '말을 물가로 데려갈 수는 있지만 물을 먹일 수는 없다'는 구절을 패러디해 '구두를 물가로 데려갈 수는 있지만 물을 먹일 수는 없다You can lead a shoe to water but you can't make it drink'고 썼다. 녹색 앞부분에 핑크 색 굽과 뒷꿈치, 파란색 목을 가진 부츠 아래에 적어넣은 문구는

'내가 구두를 부를 때When I'm Calling Shoe'. 아마도 그는 'you'라는 단어를 'shoe'로 대체했을 것이다. 그는 구두에 대해 충분히 성찰했다. 그에게 구두는 소비재 이상의 존재론적인 것이었다. '아름다움'이었고, '말馬'이었으며 '당신'이었던 것이다.

역시나 미국 아티스트인 바바라 크루거는 쇼핑을 단순히 소비욕구를 채우기 위한 충동적인 행위로만 바라보고 비판하는 일반적인 시선에 과감하게 반발했다. 데카르트의 유명한 명제, '나는 생각한다, 고로 나는 존재한다'를 패러디한 1987년 작 「나는 쇼핑한다, 고로 나는 존재한다I shop therefore I am」를 통해 그녀는 쇼핑에 존재론적 이유를 부여했다.

대학생 때의 나였다면 '나는 쇼핑한다, 고로 나는 존재한다'는 명제를 사치스러운 이들의 자기 변명처럼 생각했을지도 모르겠다. 집에서 올라오는 생활비를 받아 썼던 대학 시절의 내게 여유 있는 쇼핑은 사치였다. 매일매일의 지출을 머릿속으로 계산해가면서 지갑을 여는 행위가 '존재를 증명하는' 쇼핑이 될 리는 만무하다. '존재' 따위의 고상한 차원의 생각을 할 만한 여유가 그때는 없었다. 그냥 돈을 아껴 쓰고, 한 달을 버티는 게 전부였다. 쇼핑에 대해 관대한 시선을 갖게 된 것은 취직을 하고 난 이후였다. 돈 쓰는 데 벌벌 떨지 않고 여유 있게 카드를 그을 수 있게 되자 그 '쇼핑'이라는 게 어찌ㅏ 즐겁던지! 몹시 우울한 날에 백화점으로 달려가 이 옷 저 옷을 입어보다 마침내 마음에 쏙 드는 스커트 하나를 골라냈을 때, 적절한 소비는 정신건강에 도움이

된다는 남들의 진리를 그때 비로소 공감하게 되었다.

　　2008년 1월에 서울로 돌아왔다. 이후에는 '존재론적 쇼핑'을 한 적이 단한 번도 없다. 서울 마포의 내 집 근처에는 할인마트가 없을 뿐더러, 쇼핑을 통해 나 자신을 성찰할 만한 시간적 여유도, 마음의 여유도 도무지 주어지지 않았기 때문이다. 필요한 물건들을 그때그때 사고 짧은 영수증을 받을 때마다, 혼자 보내는 휴일에 두 손 가득 사들고 들어온 물건들을 정리하면서 영수증에 적힌 쇼핑 내역을 하나하나 읽어보곤 했던 쓸쓸한 충족의 시간들이 그리워진다.

마티스의 파랑 같은 휴가

마티스의 파랑.

얽히고설킨 인간사와 번잡한 세상사를 뚫고 불어오는 한 줄기 산들바람처럼,

보는 이의 숨통을 틔워주는 휴식의 빛깔

그 산뜻한 색채에 풍당 빠졌다가 나오면

업무에 시달리느라 말라서 버석대는 심장도, 덕지덕지 때가 낀 뇌수도

쾌청한 푸른색으로 흠뻑 물들어 있겠지.

앙리 마티스, 「블루 누드 IV」, 1952

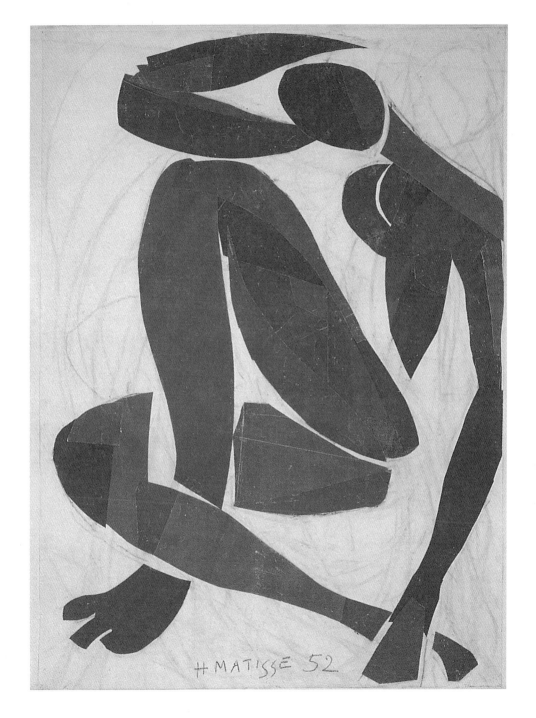

이번 여름에도 물론 휴가를 다녀왔다. '푹 쉬어고' 가는 휴가가 아니라, '쉬어야만 한다는 의무감에서' 떠난 휴가였다. 항상 눈코 뜰 새 없이 바쁜 신문사에도 '휴가 독려 기간'이 있다. 광고가 없는 하절기, 발행 면 수가 줄어들어 기사가 많이 필요치 않을 때면 으레 각 부서장들은 부원들에게 휴가를 가라고 명한다. 대개 7~8월. 대부분의 직장인들이 휴가를 가는 시기라 모든 것이 비싼 데다가 날도 덥다. 선선한 가을쯤에 비수기 혜택을 누리며 휴가를 떠나고 싶지만 가라고 할 때 휴가를 안 챙겨먹으면 영원히 못 가게 될까봐 두려워 늘상 그렇듯 부랴부랴 휴가 계획을 짠다. 부원들과 겹치지 않게 날짜를 정하고(학부형들을 위해 아이들 방학 기간은 피해주는 센스가 필요하다) 되도록 싼 비행기 표를 끊어 최대한 덜 더운 곳으로 떠나기 위해 고심한다.

3년차 때부터 나는 여름휴가를 해외에서 보내고 있다. 갓 입사했을 때는 비싼 돈 들여가면서 한사코 해외로 나가는 선배들을 도무지 이해할 수 없었으나 시간이 지나면서 알게 되었다. '걸려오는 전화는 즉각 받는 것'을 직업윤리로 여기는 기자의 특성상 시도 때도 없이 쏟아지는 전화 공세를 피해 진정한 휴식을 취하려면 해외로 나갈 수밖에 없다는 것을.

첫 '해외 휴가'는 베트남과 캄보니아로 갔다. 하롱베이에서 유람선을 타고 앙코르와트의 크메르 유적지를 구경했다. 엄마와 함께였다. 두 번째 해엔 휴직중이라 아무데도 못 갔고, 작년엔 '시원하다'길래 일본 홋카이도에 갔다. 역시나 엄마와 함께였다. 올해 휴가 계획을 짜는 것은 그 어느 때보다 더 힘들

었다. 도무지 갈 만한 데가 없었던 것이다. 토·일요일 합쳐 거우 9일 쉬는데 유럽이나 미국은 너무 멀고 비싸다. 가까운 일본은 덥고 습하다. 더운 걸 피하려고 가는 휴가가 아니었던가? 홍콩이 볼거리도 많고 쇼핑하기도 좋다는데 역시 무척이나 덥다고 한다. 싱가포르는 왠지 너무 딱딱하고 재미없을 것만 같고, 코타키나발루나 페낭, 발리 등의 섬은…… 아무리 생각해도 연인이나 남편과 가는 곳이지 엄마와 갈 만한 곳은 아니다(올해도 변함없이 동반자로 엄마를 영입했다). 게다가 엄마도 나도 해변에서 수영을 즐기는 편이 아니다. 둘 다 햇볕에 타는 걸 끔찍하게 싫어하는 데다가 짠물에 몸 담그는 것도 그다지 좋아하지 않아서 수영을 하더라도 호텔 실내 수영장에서 찰방거리는 정도가 딱 적당하다. 고민에 고민을 거듭한 끝에 택한 곳이 방콕이었다(방에 콕 처박혀 있는 방콕이 아니라 진짜 태국 방콕이다). 저렴하면서도 풍성한, 도회적이고 여유 있는 휴가를 보내고 싶었다. 앙코르와트 여행 때 억지 쇼핑에 질려서 다시는 동남아 패키지는 가지 않겠다고 결심했기 때문에 과감하게 자유 여행을 가기로 했다.

　　신나는 여행이었다. 방콕의 싼 물가 덕분에 대부분의 거리는 택시를 타고 이동했고, 백화점을 다섯 곳이나 돌면서 쇼핑을 했다. 매일 마사지를 받는 호사를 누리고, 먹고 싶었던 태국 요리도 실컷 먹었다. 그것뿐인가? 단돈 7000원에 우아한 애프터눈 티를 즐기고, 으리으리한 호텔 스카이 바에서 야경을 바라보며 칵테일까지 마셨다. 꽤나 호화롭고 로맨틱한 여행이었는데 돌아와

서는 계속 아쉬움이 남았다. '잘 놀았다'는 생각은 들었지만 '푹 쉬었다'는 느낌은 들지 않았다. '쉬어야 한다'는 의무감에서 억지로 시간을 보내러 떠난 여행이라 쉬는 것마저도 업무의 연장처럼 느껴졌기 때문이다.

내가 원했던 휴가는 그런 게 아니었다. 맑은 물 위에 떨어뜨린 한 방울 잉크처럼 마음껏 풀어지면서 몸과 마음의 긴장을 늦추고 싶었는데 이번 휴가도 결국은 행사 치르듯 쫓기며 보내버린 것만 같아 아쉽다.

마티스의 파랑 같은 휴가를 보내고 싶다. 그 산뜻한 색채에 풍당 빠졌다가 나오면 업무에 시달리느라 말라서 버석대는 심장도, 덕지덕지 때가 낀 뇌수도 쾌청한 푸른색으로 흠뻑 물들어 있겠지. 보송보송한 푸른빛의 내가, 슬그머니 사무실 문을 열고 "안녕하세요! 저, 휴가 다녀왔어요" 하고 큰 소리로 인사하면 저마다의 책상에 머리를 박고 골치 아픈 각종 업무를 처리하던 잿빛 회사 인간들도 어느새 파랗게 젖은 머리칼을 흔들며 환한 미소로 맞아주지 않을까.

매년 휴가 계획을 짤 때면 머리 속에 그려보는 광경, '휴가'라고 하면 반사적으로 마티스의 푸른색이 떠오른다. 물론 마티스의 파란색으로 가득 찬 휴가를 보내본 적도, 마티스 블루를 테마로 휴가 계획을 짜본 적도 없다. 이유 없이 이미지는 머릿속에 등장하고, 나는 다만 그것을 욕망할 뿐이다.

'마티스의 파랑'에 대해 처음 이야기해준 사람은 그다지 친하지 않은 과 선배였다. 세련되고 도회적인 여자였다. 2000년쯤이었던가? 막 유럽 배낭여

행을 다녀와서 과방에 앉아 여행에 대해 이야기하고 있던 중이었다. "프랑스도 갔었어?" "네, 다녀왔어요." "어디 어디 갔었지?" "파리랑…… 니스요." "니스? 니스에 갔었단 말이야? 그럼 마티스 미술관을 갔어야지. 마티스의 파랑을 실컷 볼 수 있었을 텐데."

그녀는 들뜬 목소리로 마티스 미술관에 대해 이야기하더니 이윽고 "그 근처에 마티스가 내부 장식을 맡은 교회도 있어. 스테인드글라스가 얼마나 아름다운지 몰라" 했다. 그리고 얼마 되지 않아 그녀는 우리에게 마티스의 작품을 찍은 슬라이드 사진을 보여주었다.

그것은 정말로 아름다운 파랑이었다. 니스의 마티스 박물관에 있는 작품이라고 했다. 니스까지 가놓고도 마티스 미술관이 그곳에 있다는 사실을 몰랐던 나의 과문寡聞함이 한탄스러웠다. 여행 가이드북이라는 게 늘 그렇듯 내가 가지고 있던 가이드북에도 크고 유명한 미술관밖에 나와 있지 않아서 나는 니스가 야수파의 거장 앙리 마티스Henri Matisse, 1869~1954가 말년을 보낸 곳이라는 건 몰랐다.

'추리소설의 여왕' 애거사 크리스티의 추리소설에 단골로 등장하던 유명한 프랑스 남부의 휴양지 니스에서 난 뭘 했더라? 수영복을 가지고 오지 않아 속옷 바람으로 바다에 뛰어드는 한국 아저씨들을 바라보며 비웃었고, 해변의 맥도날드에서 햄버거를 먹었으며, 한국 음식이 그리워서 꿩 대신 닭이라고 중국집에 들어가 중국 요리를 시켜먹었던 것 같다. 그런데 '마티스의 파랑'이

라니 이 얼마나 형이상학적인가!

서울로 올라온 지 1년이 넘었지만 아직도 시골티를 벗지 못했던 나는 서울 아이답게 늘 당당하고 똘망똘망해 보였던 그녀가 유연한 손놀림으로 슬라이드를 플레이트에 가지런히 정리해 넣더니 다시 한번 영사기를 틀고, 어두운 과방의 벽에 그 푸른빛 찬란한 앙리 마티스의 그림을 비춰보는 것을 경탄하면서 바라보고 있었다. 니스의 지중해에 함빡 담갔다 꺼낸 듯한 육체를 표현한 작품의 이름은 「블루 누드」라고 했다. 그 작품이 그림이 아니라 색칠한 종이를 잘라 붙여 형태를 만든 일종의 콜라주라는 걸 알게 된 것은 한참 뒤였다. 강렬하고 원색적인 색채를 사용, 야수주의의 선구자로 불리며 20세기 회화에 일대 혁명을 불러일으켰던 마티스는 1917년 파리 생활을 뒤로하고 프랑스 남부의 니스 인근으로 이주한다. 1939년 41년간 함께 살아온 부인과 이혼한 마티스는 1941년 암 수술을 받은 후 기력이 회복되지 않아 휠체어 생활을 하게 된다. 늙고 병들어 붓을 잡기 힘들었던 화가는 색종이를 잘라서 기하학적인 형태로 붙이는 '가위 그림'을 고안하게 되는데, 이는 단순하면서도 발랄하고 경쾌한 에너지를 지닌 새로운 형태의 예술을 탄생시킨다. 그리고 그 시절에 마티스가 만들어낸 작품들은 대부분 맑고 경쾌한 푸른색이다.

나는 지중해의 금빛 태양 아래에서 더더욱 깊어지는 파란색을 마음속으로 그려본다. 언젠가의 휴가에는 직접 눈으로 볼 수 있을까. 젊은 시절의 거친 색감과 결별한 노년의 병든 화가가 새롭게 화폭에 등장시킨 색깔, 신나는 파

랑. 얽히고설킨 인간사와 번잡한 세상사를 뚫고 불어오는 한 줄기 산들바람처럼, 보는 이의 숨통을 틔워주는 휴식의 빛깔이다. 화가는 말했다. "색채는 인간에게 마법과 같은 에너지를 준다."

타인의 삶과 만나다, 그리고 변하다

지하철 안에서, 카페에서, 식당에서

나는 종종 그렇게 진지한 눈빛으로 신문 기사를 읽고 있는 사람들과 마주친다.

모든 것이 디지털화 되어버린 이 사회에서,

아직도 종이와 펜의 힘을 믿고 있는 사람들을.

메리 커샛, 「르 피가로를 읽는 여인」, 1878

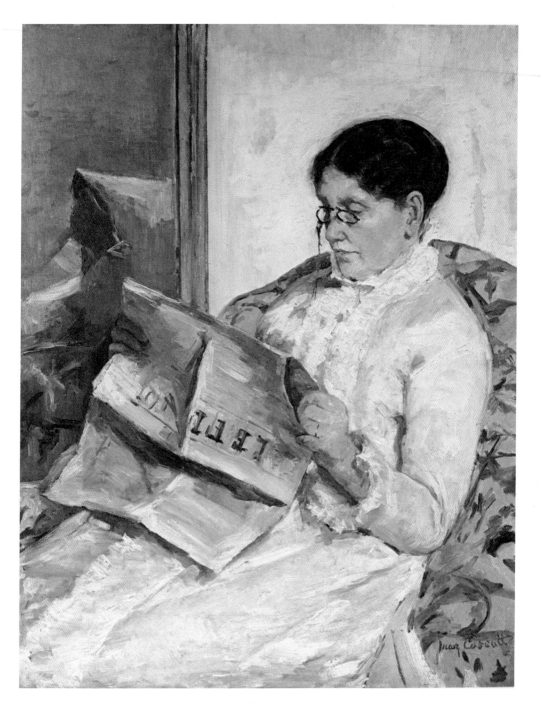

　　지난 1월 지금 소속돼 있는 팀으로 발령 받았다. 그리고 한동안 나는 '불만에 가득 찬 어린 영혼'이었다. 발령이 나기 직전 회사에서는 전화를 걸어와 "거기 사람이 비는데 가도 괜찮겠냐"고 조심스럽게 물어왔다. 물론 나는 "네"라고 답했다. "싫어요, 문화부 보내주세요" 하면서 조르고 싶었지만, 회사원의 미덕은 조직의 명을 받잡는 데 있는 것.

　　그리고 아니나 다를까 그때부터 회사 외부 사람들이 "요즘 도통 기사를 안 쓰시나 봐요? 신문에 이름이 거의 안 나던데요" 하고 묻기 시작했다. 그럴 줄 알았다. 그래도 기분은 나빴다. 기자에게 '신문에 이름이 안 나는 일'만큼 치욕스러운 일은 없기 때문이다. 흔히들 '기자는 바이라인by-line으로 산다'고 한다. 기사 아래에 제 이름이 또렷이 박히는 맛, 일종의 공명심으로 산다는 말이다. 그래서 나는 내 첫 기명記名 기사를 아직도 잊지 못한다. 텔레비전에 개그우먼 이경실씨가 등장할 때마다 단 한 번도 만나지 못한 그녀에게 무한한 애정을 가지게 되는 것도 그녀가 내 첫 기명 기사의 주인공이기 때문이다. 2003년 2월 10일 새벽, 전 남편에게 구타 당한 이경실씨가 영동 세브란스 병원에 실려갔다. 당시 강남라인 수습이었던 나는 그 사건을 취재했다. 그날 밤 10시가 훨씬 넘어서 회사에서 폭행한 남편의 반론을 받으라는 지령이 떨어지는 바람에 갖은 수단과 방법을 써서 반론을 받아내야 했다. 다음 날 아침 우리 신문 지면에 처음으로 '곽아람 기자'라는 바이라인이 박힌 기사가 실렸을 때 나는 세상을 다 얻은 것처럼 기뻤다. 이후로 나는 이경실씨의 행보를 주의해

서 보았고, 그녀가 과거의 아픔을 이겨내고 당당하고 씩씩하게 살아가는 것을 볼 때마다 어설프기 그지없었던 내 첫 기명 기사가 무럭무럭 자라가는 것을 보는 것만 같아서 흐뭇하기 그지없었다.

　나는 현재 인물·동정팀 소속 기자다. 인터뷰 기사를 쓰는 것이 주 업무라고 생각하지만, 인사·동정·부음 등 '이름 안 나오는' 자잘한 단신을 챙기는 일이 업무의 상당 부분을 차지하는지라 "왜 이렇게 요즘 신문에 기사가 안 나와요?" 하는 말을 들으면 좀 화가 난다. 엄연히 일을 하고 있는데도 "왜 일을 안 하세요?"라는 말을 들은 것 같아서다. 내 기억에 영·미 추리소설 중 자그마한 지방 신문사의 부음 담당 기자가 주인공으로 등장하는 경우가 꽤 있었다. "왜 기사를 안 쓰냐"는 질문을 받을 때마다 마음속으로 나도 언젠가 소설 속의 부음 담당 기자처럼 멋진 일(그들은 주로 업무와는 관계없는 거대한 사건에 휘말린다)을 하게 될지도 모른다고 생각하며 스스로를 위로하면서 마음을 다잡곤 했다.

　방황과 아픔의 시간들도 잠시, 올 초 기억에 남는 인터뷰를 한 건 한 이후 나는 현재 내 자리에 대해 불만을 가지지 않기로 했다. 인터뷰이는 KTF의 조서환 부사장, 마케팅계의 '미다스의 손'으로 불리는 분이다. 이분은 스물세 살 때 군대에서 수류탄 폭발 사고로 오른손을 잃었다. 가까스로 회사에 취직했지만 처음 주어진 임무는 공항에 피켓을 들고 서서 외국 바이어들을 모셔오는 잡일이었다. 힘들고 화도 났지만 그는 긍정적으로 마음을 돌려 생각하

려 애썼다고 한다. "아, 회사에서 내게 생활영어를 사용할 기회를 주는구나." 인생의 고비마다 그는 긍정적인 발상의 전환으로 극복했고 그 결과 장애를 극복하고 마케팅의 귀재로 우뚝 섰다. 그분을 인터뷰 하는 내내 나는 한직에 있다고 투덜댔던 나 자신이 부끄러워졌다. 생각해보면 남들처럼 자주 기사를 쓰지는 못하지만 이 자리에 있기 때문에 사회 유명인사들을 인터뷰할 기회도 많이 생기고 그 덕에 인생의 지혜도 얻고 덤으로 인맥도 쌓을 수 있는 거 아닌가. 기자는 어차피 '사람 장사'라는데 이보다 더 좋은 자리가 어디 있을까. 그렇게 마음을 먹고 나니 회사 생활이 훨씬 편해졌다.

"매일매일 다른 사람 만나는 거 재미있을 것 같아요. 사람 만나는 거 좋아하시나봐요?" 직업을 밝히면 제일 많이 받는 질문이다. 이런 질문을 받을 때마다 나는 솔직하게 "아니요"라고 대답한다. 그리고 덧붙인다. "일이니까요." 이 말이 맞다. '일이니까' 하는 거다. 나는 새로운 사람을 만나는 것을 그다지 좋아하지 않는다. 오히려 불편해하는 편이다. 그런데 어쩌다 보니 그게 내 직업이 되었다. 이런 것이야말로 인생의 아이러니라고 나는 생각한다. 입사 원서를 내면서 자기소개서에 '사교적이고 활발한 성격, 끊임없이 변화하는 삶을 살고 싶다'고 썼다. 그땐 '진실한 내면'을 내보였다고 자부했지만, 돌이켜보니 말짱 거짓말이었다. 그땐 취직에 눈이 멀어 자신마저 속였나보다.

메리 커샛Mary Cassatt, 1844~1926의 1878년 작 「르 피가로를 읽는 여인」을 좋아한다. 이 그림을 볼 때마다 그토록 낯을 많이 가리는 내가, 쉴 새 없이 새로

운 사람들을 만나가면서 이 일을 하고 있는 이유 같은 것을 깨닫기 때문이다.

　나이 지긋한 노부인이 소파에 기대앉아 돋보기 안경을 쓰고 열심히 신문을 읽고 있다. 대부분의 사람들이 그러하듯 그녀는 우선 1면 기사를 가장 먼저 읽는다. 정치면과 사회면을 대충 훑어보고, 아마도 부고란을 꼼꼼히 살펴볼 것이다. 그녀 나이 대의 사람들은 대개 그러하다. 어느 날 문득 절친한 벗의 부음 기사가 신문에 실릴지도 모르기 때문이다. 그녀는 매일 신문을 읽는다. 평범한 가정주부인 그녀에게 신문은 세상 밖 소식을 알려주는 유일한 통로다.

　메리 커샛은 미국 펜실베이니아 출신으로 파리에서 주로 활동한 19세기 여성 화가다. 인상주의의 영향을 많이 받았고, 드가와도 친분이 깊었다. 주로 책을 읽고 있는 여인, 엄마와 아이의 모습을 비롯해 정겨운 일상의 풍경을 즐겨 화폭에 담았다. 평생 결혼하지 않고 혼자 살았고, 신장질환을 앓고 있던 언니 리디아를 모델로 한 그림을 여러 점 그렸는데, 최근 미국 작가 해리엇 스콧 채스먼이 쓴 메리 커샛과 언니 리디아를 모델로 한 소설 『아침 신문 읽는 여인』이 국내에서도 번역 출간됐다. 소설 속 '아침 신문 읽는 여인'은 화가의 언니인 리디아지만 나는 신문 읽는 언니를 모델로 그린 그림보다 화가가 자신의 어머니를 모델로 해서 그린 이 그림이 훨씬 더 마음에 든다. 신문을 대하는 노부인의 태도가 너무나도 엄숙하고 경건해 마치 종교 의식을 치르고 있는 것 같기 때문이라고나 할까.

　　신문을 읽는 이들의 눈빛에서는 텔레비전 뉴스를 보는 이들에게는 없는 어떤 진지함 같은 게 느껴진다. 그들은 세상과 소통하기 위해 진심으로 애를 쓰고 있는 것이다. 한 자 한 자 글을 읽어간다는 것은 주어진 영상을 그대로 받아들이고 귀로 소리를 듣는 것보다 몇 배의 집중력을 더 필요로 하기 때문이다. 지하철 안에서, 카페에서, 식당에서 나는 종종 그렇게 진지한 눈빛으로 신문 기사를 읽고 있는 사람들과 마주친다. 모든 것이 디지털화 되어버린 이 사회에서, 아직도 종이와 펜의 힘을 믿고 있는 사람들을.

　　처음에는 사회 비리를 밝혀내 부패한 세상을 변혁하고자 하는 원대한 소망을 가지고 기자가 됐다. 인터뷰를 주로 하는 요즘은 내 기사를 통해 한 사람의 이야기를 접한 독자들이 '아, 이런 인생도 있구나!' 하고 자그마한 감동을 받을 수 있길 바라며 기사를 쓴다. 나는 사람 만나는 걸 싫어하지만 타인의 삶과 마주침으로써 내 삶을 되돌아보게 되는 순간은 좋아한다. 그 순간 내가 겪는 내면의 변화를 독자들과 공유하고 싶은 욕심을 가지고 기사를 쓴다. 인터뷰이의 수많은 말들 중 내게 감동을 준 말과, 독자에게 감동을 줄 수 있는 말들의 접점을 찾기 위해 수없이 고민하면서 원고지 7매의 짧은 글에 인터뷰이의 생生을 관통하는 핵심을 보여줄 수 있는 문장들을 담기 위해 애쓴다. 그것이 신문을 읽는 이들의 진지한 눈빛에 담겨 있는 갈망에 답하기 위해 내가 보일 수 있는 최대한의 예의이자, '밥벌이' 이외에 내가 내 직업에 부여할 수 있는 최소한의 가치라고 생각한다.

　　지난 6월에 30년간 비서 일을 한 대성 전성희 이사를 인터뷰했다. 현역 최고령 비서로 예순이 넘은 나이에도 아직도 직접 커피를 타고, 필요할 때면 회장 구두도 직접 닦는다고 밝힌 그분은 "차 끓이고, 커피 타는 일 하나도 자부심을 가지고 대했다" 면서 "내가 타는 커피가 가장 맛있을 거라는 자신감을 언제나 가지고 있었다" 라고 했다. 진정한 프로란 저런 거구나! 나는 다시금 안분지족安分知足하며 살기로 했다.

멈추어라 신문이여, 너 참 아름답구나

한 천사가 한 손에 컴퍼스를 들고 골똘히 생각에 잠겨 있다.

기하학과 연금술을 상징하는 사다리, 대패, 못, 모래시계, 구 등이

그의 곁에 마구잡이로 흩어져 있고, 하늘에는 토성의 혜성이 빛나고 있다.

토성은 지적인 사람들을 우울하게 한다고 여겨졌으며,

모든 학문의 토대를 이루고 있는 수학과도 관계가 깊은 것으로 여겨져왔다.

이 그림은 '창조'를 위한 고민에 수반하는 우울함을 표현하기 위한 알레고리다.

알브레히트 뒤러, 「멜랑콜리아 I」, 1514

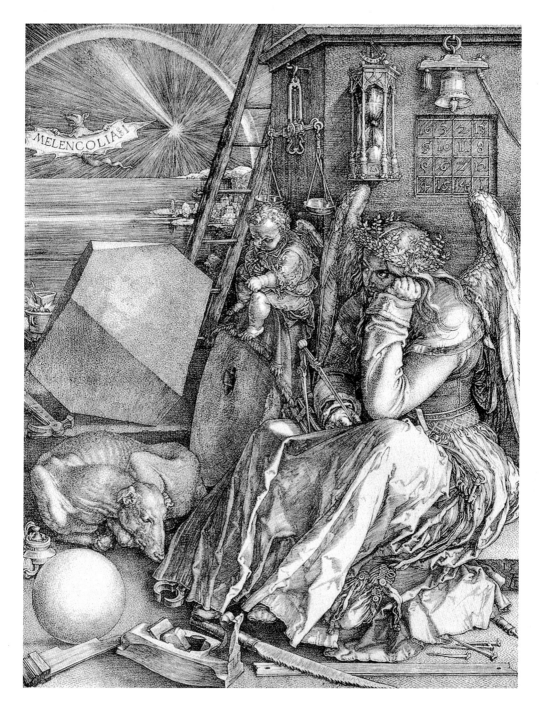

　기사는 더이상 '쓰는' 것이 아니었다. '뿌리거나', '흘리는' 것이었다. 내 사수가 된 선배는 "자, 박스를 만들고 그 안에 기사를 흘려봐" 했다. 늘 기사란 '쓰는 것'이라고만 여겼던 내게 편집부에서의 첫날은 신선한 충격으로 다가왔다.

　2005년 1월에 나는 편집부로 발령받았다. 그리고 1여 년간, 편집부에 있었다. 내 바로 윗 기수까지의 선배들은 취재기자로 들어왔더라도 반드시 편집부를 거치는 것이 관례였지만 우리 때에 그런 관례는 깨져 있었다. 동기들 중 편집부를 거친 사람은 나를 포함해 두 명밖에 없었다. 나는 운이 좋은 편이었다.

　편집기자의 주 임무는 자신이 맡은 면의 레이아웃과, 그 면에 들어가는 기사에 제목을 다는 일이다. 그러기 위해서는 일단 편집기 다루는 법에 능숙해져야 한다. 초절정 기계치인 나는 커다란 맥킨토시를 앞에 두고 엄청난 과제를 부여받은 아이처럼 쩔쩔매며 앉아 있었다. 편집부에서도 신문사의 속성은 예외 없이 적용되어, 신참에게 연습이란 허용되지 않았다. 부장은 첫날부터 바로 "면을 짜라"고 명령했다. 조심스럽게 마우스를 들어 기사 박스와 제목 박스를 만들어 보았지만 손가락 하나 잘못 긴드리면 그늘은 어느새 줄에서 벗어나 마구 헝클어져 있기 일쑤였다. 강판降版 시간이 임박해서도 쩔쩔 매고 있는 나를 익숙한 오퍼레이터들이 샙싼 손놀림으로 도와줬다. 내가 처음 맡은 면은 방송 면. 10단짜리 텔레비전 편성표가 커다랗게 들어가 있어서 기

사량은 5단밖에 되지 않는 자그마한 면인데도 그랬다. (참고로 말하자면 신문 한 페이지는 가로가 7단, 세로가 15단이다. 기사량 '5단'이라고 하면 세로 '5단'을 말한다. 그러나 '1단짜리' 단신, '2단짜리' 단신, '3단 박스'라고 할 때는 가로 단수를 의미한다. 난 편집부에 올 때까지 신문 통단이 15단이라는 사실을 몰랐다.)

그날 퇴근해서 엄마에게 전화를 걸어 끙끙대며 말했다. "취재가 가장 쉬웠어요." 내 말을 들은 어머니는 "그럴 줄 알았다"며 깔깔대며 웃었다. 험난한 생활의 시작이었다. 편집이 그처럼 극도의 긴장을 요구하는 일인 줄은 예전엔 미처 몰랐다. 한 기사와 다른 기사 사이, 제목과 본문 사이의 간격 1밀리미터에도 신경을 써야 하는 사람이 편집기자였다. 간격이 너무 좁으면 답답해 보이고, 너무 넓으면 엉성해 보이기 때문이다. 한 면 안에 들어갈 수 있는 기사량이 정해져 있어서 출고 부서에서 보내오는 기사량이 모자라거나 넘칠 때 그것을 조절해서 딱 한 판에 맞게 짜임새 있게 만들어내는 사람도 편집기자였다. 넘치는 기사는 잘랐고, 기사가 모자랄 때는 사진을 키우든가 해서 양을 맞췄다.

그리고 무엇보다도 '신속성'이 요구됐다. 편집부에서 마감시간의 압박은 취재부서의 그것과는 성격이 달랐다. 강판 시간에 맞춰 판을 완성하지 못하면 신문이 나오지 않으니까. 가뜩이나 편집기 다루는 것이 느린데 출고 부서에서 기사마저 늦게 나오는 날이면 나는 '이러다 신문 못 나오면 어떡하나……' 하고 발을 동동 굴렀다. 스트레스를 받아서 꿈도 여러 번 꿨다. 대개

신문이 나왔는데 내가 담당한 면의 제목에 오자誤字가 났거나, 강판 시간이 다 됐는데도 면이 하얗게 비어 있어 조바심을 내는 꿈이었다. 내가 꿈 이야기를 하자 선배들이 "너 이제 완전히 편집기자 다 되었구나" 하면서 웃었다. 편집 기자라면 누구나 꾸는 꿈이라고들 했다.

그리고 또 다른 복병이 있었으니…… 바로 레이아웃. 디자인 감각도, 공 간감각도 없는 나는 레이아웃에는 젬병이었다. 방송 면에서 벗어나 경제 섹 션의 재테크 면을 맡게 되었을 때 내 일과는 출근하자마자 출고 부서의 기사 계획을 알아보고, 사수에게 달려가 그래픽을 어떻게 쓸 것인지를 의논하는 일이었다. 대개 기사에 딸린 재테크 면의 가독성을 높이려면 적절한 그래픽 을 사용하는 것이 필수다. 기사 내용에 맞게 아이디어를 짜내 미술팀에 의뢰 해야 하는데 아이디어가 없으니 죽을 맛이었다. 신입사원을 위한 재테크 기 사를 위해서 양복을 입은 젊은 남자의 뒷모습 실루엣에 결혼식 장면, 돈, 집, 통장 등이 들어 있는 생각풍선을 붙이는 그래픽을 가까스로 고안해냈건만 정 장 차림 남자의 뒷모습 사진이 회사 사진 데이터베이스에도 없고, 회사에 그 날따라 양복 입은 젊은 사람도 안 보여서 사방을 헤매다가 그날 마침 정장 입 고 출근한 인턴기자를 불러 간신히 사진을 찍어서 그래픽을 만들어낸 적이 있다. 방카슈랑스가 점차 다양성을 갖춰간다는 메인 기사가 들어왔을 때는 '방카슈랑스의 진화'에 초점을 맞춰서 교과서에 흔히 나오는 인간 진화 단계 실루엣의 모습을 따서 그래픽으로 이용했다. 이후 뉴스만 나오는 스트레이트

면을 맡게 되었을 때는 잠시나마 레이아웃의 부담에서 벗어날 수 있었지만, 하반기에 문화 면을 담당하게 되면서 쌈박한 디자인 감각이 필요한 라이프·스타일 면을 짜야 하는 날이면 나는 괴로움에 가슴을 쥐어뜯곤 했다.

그럼에도 불구하고 나는 편집부 생활이 즐거웠다. 일단 제목을 다는 일이 재미있었다. 긴 분량의 기사를 압축해서 촌철살인의 한 단어로 요약해 내는 일이 즐거웠다. 남들이 쓴 기사에 제목을 달면서 제목이 나오도록 기사를 써야겠다는 생각을 하게 됐다. 중구난방이 되지 않게, 핵심적인 주제를 담고 있는 기사를 쓰는 법을 역逆으로 배웠던 것이다. 맥주 회사인 하이트가 소주 회사인 진로를 인수하려 하는 것을 여러 소주 회사들이 합심해 막으려 하고 있다는 기사의 제목은 '하이트의 '진로'를 막아라'로 달았다. '진로眞露'와 '진로進路'의 동음이의를 이용해 단 제목이었는데 선배들로부터 '멋있다'는 칭찬을 받아 으쓱해졌다. 작곡가 진은숙과 지휘자 정명훈이 함께 일을 하게 되었다는 기사의 제목은 고심하다가 '그녀의 오선지 위를 춤출 그의 지휘봉'으로 달았다. 이 제목은 당시 신문 콘텐츠 업그레이드를 위해 만들어졌던 독자들과 외부 전문가들로 구성된 외부 모니터링단으로부터 '이 주의 좋은 제목'으로 선정됐다.

그리고 무엇보다도 나는 '편집'이라는 일의 속성이 좋았다. 대부분의 선배들은 종이와 잉크로 이루어진 신문이라는 매체 자체를 사랑하는 사람들이었다. 신문사에서 일하면서도 기사의 내용과 관계없는 순수한 '존재'로서의

신문 그 자체에 대해 한 번도 생각해 본 적 없었던 나는 그들의 솔직한 애정 앞에서 때때로 뭉클해졌다. 기사가 하나둘 들어오는 오후 시간이 되면 선배들은 종이를 앞에 두고 연필을 꺼내 이리저리 레이아웃을 구상하면서 생각에 잠겼다. 그 진지한 모습을 볼 때마다 나는 뒤러Albrecht Dürer, 1471~1528의 「멜랑콜리아」를 떠올렸다.

독일 르네상스를 완성한 화가로 여겨지는 뒤러는 독일 남부 뉘른베르크에서 부유한 금세공사의 아들로 태어났다. 아버지의 조수로 일하면서 목판 기술을 익혔고, 이후 동판 기술을 익혀 공방을 차렸다. 「멜랑콜리아」는 그의 판화 작품 중 대표작으로 여겨진다.

한 천사가 한 손에 컴퍼스를 들고 골똘히 생각에 잠겨 있다. 기하학과 연금술을 상징하는 사다리, 대패, 못, 모래시계, 구球 등이 그의 곁에 마구잡이로 흩어져 있고, 하늘에는 토성土星의 혜성이 빛나고 있다. 토성은 지적인 사람들을 우울하게 한다고 여겨졌으며, 모든 학문의 토대를 이루고 있는 수학과도 관계가 깊은 것으로 여겨져왔다. 이 그림은 '창조'를 위한 고민에 수반하는 우울함을 표현하기 위한 알레고리다. 날개를 접고 땅에 주저앉아 세계를 압축한 도안을 고안해내기 위해 생각에 삼긴 천사의 모습이, 묵묵히 자리에 앉아 이 사회의 면면을 압축할 도안을 생각해내기 위해 머리를 짜내고 있는 편집부 선배들의 모습과 자주 겹쳐 보였다.

괴테의 『파우스트』의 주인공인 파우스트 박사는 "멈추어라, 너 참 아름

답구나"라고 외치고 싶을 만한 장면을 대하면 자신의 영혼을 주기로 악마와 거래를 하고 젊음을 얻는다. 편집부에서 근무하는 동안 나는 매일 한 번쯤 "멈추어라, 너 참 아름답구나!"라고 외치고 싶은 유혹을 느꼈다. 엉성하나마 면을 엮어놓고, 판을 내리기 직전, 활자와 사진과 여백이 만들어낸 하모니를 가만히 바라보고 있노라면 '아, 신문이라는 것이 참 아름답구나!' 하는 생각 이 들곤 했다. 시간이 흐르고 나는 다시 취재부서로 돌아왔지만, 일이 힘들거 나 지겨워질 때마다 진심으로 신문을 아름다워했던 그 시절과, 뒤러의 「멜랑 콜리아」를 떠올린다.

잡힐 듯 말 듯, 연애의 고수

내 연애 패턴의 최고 취약점이었다.

'연애는 밀고 당기기를 잘 해야 성공한다',

'좋다고 너무 엎어지지 말아라, 그러면 남자는 싫증낸다' 따위의 충고는

귀가 아프도록 들었다.

그러나 내 DNA에는 '일편단심 유전자'만 새겨져 있을 뿐,

'잡힐 듯 말 듯 유전자' 따위는 애초부터 없는 모양이었다.

너무 어렵다. 세상이란 왜 진심과 순정을 알아주지 않는 것일까?

장 오노레 프라고나르, 「그네」, 1767

　　나는 소위 '남자가 많이 꼬이는 스타일'이 아니다. 적극적인 구애를 받아
본 적도 거의 없거니와 일 때문에 만난 사람이 내게 호감을 표시한 적도 없었
다. 대학 시절에는 그나마 수업을 같이 들었던 남학생들로부터라도 데이트
신청을 받곤 했지만, 사회인이 되고나니 그런 기회조차 완전히 없어져버렸
다. 남들은 소개팅에서 만난 사람과 잘도 사귀는데, 나는 소개팅 상대와 두 번
만나본 적도 없다. 그런 종류의 만남이 굉장히 어색하다. 내가 나 자신을 '여
성'으로 인식하고, 내 여성성을 한껏 어필해야 한다는 사실이 불편한 것이다.
그런 자리에서 나는 돌처럼 굳어버린다. 첫인상이 편하고 다정한 편이 못 되
기 때문에 부자연스럽게 행동하면 상대를 정말로 불편하게 만들어버린다는
걸 알고 있지만, 천성이 그래서 그런지 처음 보는 남자 앞에서 여성스럽게 굴
지는 못하겠다. 몇 년 전 재미 삼아 심리 검사를 했다가 '스스로의 여성성을
억압하고 있다'는 결과를 보고 꽤나 충격을 먹었다. 그렇다, 내 혈관에는 '연
애 DNA' 따위는 흐르고 있지 않았던 것이다.

　　무림武林에만 고수高手가 있는 것이 아니다. '연애계戀愛界'에도 '고수'가
있다. 연애의 고수를 동생으로 두고 있는 친구가 얼마 전 동생으로부터 전수
받은 '연애 잘 하는 법'을 강의해 주었다. 자년까지만 해도 아무 걱정 없었건
만, 서른 살이 되고 나니 친구도 나도 마음이 조급해져 있던 참이었다.

　　친구　일단 마음에 드는 남자가 있으면 그가 들어주기 쉬운 부탁을 하래. 예를 들어서

업무에 대해서 잘 모르면 '이거 좀 가르쳐 주세요' 이런 식으로. 그렇게 물어보고 답해
주면서 가까워지는 거지.

나는 남에게 웬만하면 부탁 같은 건 잘 하지 않는 성격이다. 대부분의 일
은 남에게 물어보기보다는 나 혼자 처리하는 게 훨씬 더 속도도 빠르고 마음
도 편하다. 저 방법, 내가 써먹기엔 애초부터 글렀다.

친구 그리고 '뭘 좋아한다'는 말을 자꾸 하는 거야. 예를 들면 '저 동물원 너무 좋아해
요' 이런 식으로. 그러면 남자가 결국 '우리 동물원 같이 갈까요?' 하게 돼 있다고. 여기
서 주의할 건 절대 먼저 '우리 같이 동물원 가요'라고 하면 안 된다는 거야.

나는 저렇게 속 뻔히 보이는 수 같은 건 낯 뜨거워서 못 쓴다. 성격상 안
맞는다. 차라리 동물원, 혼자 가고 만다.

친구 그리고 남자는 일단 여자가 마음에 들면 '뭐 사줄까?' 하고 계속 물어본대. 그때
절대 거절하면 안 돼. 아주 작은 거, 예를 들어 꽃이나 인형 같은 거, 사 달라고 하래. 그
런 걸 선물 받으면 굉장히 기뻐하는 모습을 보이라는 거야. 그런 데서 남자가 행복감을
느낀다는 거지.

　　돌이켜보면 내게 관심을 보였던 몇몇 남자들도 자꾸 뭔가를 사주겠다고
했던 것 같다. 그때마다 번번이 나는 거절했다. 솔직히 귀찮고 부담스러웠기
때문이다. 게다가 내가 돈을 못 버는 것도 아닌데 남자로부터 물질적인 도움
을 받는다는 것이 자존심 상했다. 아, 그러지 말걸 그랬나? 연애란 진정 페미
니즘과 반하는 것인가?

　　친구 또 있어. 항상 그의 가족들에게 관심을 보이라는 거. 그의 가족들에 대한 안부를
　　묻고, 그들이 만나자고 하면 언제든 기쁜 낯으로 만남에 응하라는 거야.

　　내게 남자친구의 가족들이란 항상 구매한 상품의 원하지 않는 옵션 같은
존재였다. 도움은 되지 않으면서 자리만 차지하는 귀찮고 무거운 옵션 같은
거. 그들에 대해 기쁜 낯으로 안부를 묻고 즐거이 만날 생각, 그다지 없다.

　　친구 그리고 가장 중요한 거! (손으로 너울너울 제스추어까지 취해 가면서) 항상 잡힐
　　듯 말 듯 잡힐 듯 말 듯. 그래야 연애가 오래 가지!

　　"잡힐 듯 말 듯……. 아, 프라고나르의 「그네」처럼 말이지!" 친구가 늘어
놓는 '연애의 정석'을 들으면서 나는 마음속으로 그렇게 읊조렸다.
　　숲이 울창한 정원에서 핑크 빛 드레스를 입은 아름다운 여인이 그네를

탄다. 힘차게 앞뒤를 왔다 갔다 하다보니 어느새 구두 한 짝이 벗겨져 하늘을 향해 날아간다. 이 여인의 그네 타는 모습을 지켜보는 사람이 둘이 있다. 하나는 뒤에서 그네를 밀어주고 있는 그녀의 늙은 남편이요, 또 하나는 수풀 속에 숨어 여인의 치마 속을 들여다보며 그녀와 눈을 맞추고 있는 젊은 애인이다.

프랑스 화가 프라고나르Jean-Honoré Fragonard, 1732~1806의 1767년 작인 이 작품은 귀족문화가 절정에 다다른 로코코 시대, 방탕한 귀족들의 문란한 연애 풍속도를 사실적으로 그려낸 수작으로 꼽힌다. 작품을 의뢰한 귀족은 자신의 애첩을 모델로 그림을 그려달라고 했으며, 그림 안에 자신의 모습을 그려달라고 부탁했다고도 전해진다.

그림에 대한 이러한 역사적 사실은 모두 차치하고, 그림 속 여인은 '연애의 고수'임에 틀림없다. 그네를 타고 창공을 날고 있는 여인은 두 남자 사이를 시계추처럼 왕복할 뿐 결코 그 어느 누구의 손아귀에도 들어가지 않는다. 한 남자에게 잡힐 듯하던 그녀는 이내 그의 손을 떠나 다른 남자에게로 향한다. 또 다른 남자의 품에 안길 듯하던 그녀는, 곧 바람을 타고 다시 다른 남자에게로 떠나가버린다. 여인은 그 누구의 소유물도 되지 않을 것이다. 어느 한 사람의 소유물이 되는 순간, 양쪽 모두에게서 버림받고 말 것이라는 사실을 알고 있기 때문이다. 연애의 고수란 그런 것이다. 잡힐 듯 말 듯, 잡힐 듯 말 듯……. 결국 그녀를 손에 넣지 못한 남자들은 계속해서 애타게 여자를 그리워할 것이다.

　그 가장 중요하다는 '잡힐 듯 말 듯'이 내 연애 패턴의 최고 취약점이었다. 나는 항상 처음에는 시큰둥하다. 누군가 나를 좋아한다고 해도 그게 사실인지 믿기 힘들기 때문이다. 내가 시큰둥한 기간 동안 애가 단 남자들은 당장 간이라도 빼줄 듯한 언동으로 환심을 사려 애쓴다. 그렇게 시간이 흘러간다. 어느 순간 내가 상대를 정말로 사랑하고 있다는 사실을 깨닫는다. 그 순간부터 나는 한 송이 일편단심 민들레가 돼버린다. "걱정 마. 난 네 거야. 절대로 어디 가지 않아. 안심해도 돼." 잠시 동안 감동했던 남자는 이내 싫증을 내고 좀더 흥미로운 상대를 찾아 떠나간다. 게임 오버. 잡아놓은 물고기에게 미끼를 주는 남자는 없다.

　'연애는 밀고 당기기를 잘 해야 성공한다', '좋다고 너무 엎어지지 말아라, 그러면 남자는 싫증낸다' 따위의 충고는 귀가 아프도록 들었다. 연애의 고수인 한 친구가 "난 남자친구를 사랑하지만 언제라도 기회가 주어지면 떠날 거야. 남자친구도 그 사실을 알고 있어"라고 말하는 것을 듣고 깨달은 바가 있어 그녀를 본받겠다고 결심한 적도 있다. 그런데 노력해도 소용없는 것이 그놈의 연애라는 것이었다. 내 DNA에는 '일편단심 유전자'만 새겨져 있을 뿐, '잡힐 듯 말 듯 유전자' 따위는 애초부터 없는 모양이었다. 잡힐 듯 말 듯…… 너무 어렵다. 세상이란 왜 진심과 순정을 알아주지 않는 것일까?

　남은 한참 고민에 빠져 있는데 '고수의 언니'는 멈추지 않고 '연애의 정석'에 대해 강의를 계속했다. "그리고 말이야. 상대의 친구를 소개 받아서 잘

보이는 게 중요해. 남자든 여자든, 일단 자기 친구가 좋다고 하면 호감과 신뢰를 갖는 법이거든. 게다가 둘이서 공통적으로 아는 사람이 생기면 이야깃거리가 생기니까 더 가까워질 수 있잖아." 연애란 게 결코 만만한 게 아니었구나. 저렇게 머리를 써야 할 게 많다니! 저 어려운 기술들을 독학으로 터득한 친구의 동생에게 무한한 존경심을 느끼면서 나는 '고수의 언니'에게 솔직히 고백했다. "너무 너무 어렵다. 대체 학교에선 왜 그런 걸 안 가르쳐줬던 거니? 시험 보는 거였으면 나도 잘 했을 텐데."

방황하는 청춘은 포춘텔러를 찾는다

마음이 답답하고 불안할 때 내 이야기에 귀 기울여주고 대안을 제시할 수 있는 상대

역술인들이 처방해주는 것은 결국 '희망'이다.

'언젠가는 좋아질 거야, 그때까지만 견뎌' 그 한 마디를 듣고

거기에 기대 결코 지나갈 것 같지 않은 힘든 순간을 넘기기 위해

나는 점을 보러 간다.

조르주 드 라 투르, 「점쟁이」, 1632~35

이대 앞에 용한 사주카페가 있다고 친구가 알려주었다. 물론 그 카페 자체가 용한 것은 아니고 거기서 일하는 '선생님' 한 분이 기가 막히게 용하다는 것이다. 솔직히 솔깃했지만 나는 올해 초 다시는 점 같은 건 보러 가지 않으리라 굳게 마음먹었기에 유혹의 소리에 귀를 막았다. 다년간 각종 점쟁이 및 사주쟁이들을 만나왔지만 '지나고 나니 별 거 없더라'라는 잠정적 결론을 내렸기 때문이다.

점술계에 입문한 것은 스무 살 때였다. 자의는 아니었다. 재수생이었던 내 입시 결과가 염려됐던 엄마가 서울까지 올라와 용하다는 사주쟁이에게 거금을 주고 사주를 보고 왔다. 사주쟁이는 당시 내가 지원했던 대학 두 군데에 모두 합격한다고 말했고, 그의 말대로 나는 두 대학에 모두 합격했다. 그리고 그는 덧붙였다. "따님은 마흔 살에 베스트셀러 작가가 되어 돈방석에 앉을 거고 그 운이 향후 30년 이상 갈 겁니다." 신이 난 어머니는 그 이후로 틈만 나면 그 이야기를 했다. 그분은 또 말했다. "따님은 스물여덟, 아홉 사이에 결혼할 겁니다." 나는 지금 서른인데, 미혼이다. 서른이 되면서 그의 모든 말들은 신빙성이 없어졌다.

4년 전인가, 일하다 알게 된 모 기업의 홍보팀장이 창덕궁 앞에 있다는 '기가 차게' 용한 점집을 가르쳐주었다. 약사보살을 몸주로 모시는 아주머닌데 옆자리에 앉아 일하는 사람의 인상착의까지 따따 알아맞힌다는 것이다. 그 주말에 당장 그분을 만나러 갔다. "내년에 아버지가 나가는 수야." 그분이

말씀하셨다. "네? 나가다니 무슨 말씀이세요?" 겁이 덜컥 나 물었다. "음. 건강이 심하게 나빠져서 세상을 뜰 수도 있겠어." "어머, 어떻게 해요?" "방법이 하나 있지. 정초에 닭을 잡아서 굿을 하면 돼. 38만 원이야." 닭을 잡지 않았지만, 아버지는 아직까지 정정하시다.

17세기 프랑스 화가 조르주 드 라 투르Georges de La Tour, 1593~1652의 작품 중 「점쟁이」라는 제목의 그림이 있다. 잘 차려입은 순진한 귀족 도련님이 네 명의 여성에게 둘러싸여 있다. 맨 오른쪽에 서 있는 할머니가 바로 집시 점쟁이다. 노파는 청년에게 동전을 건네며 점괘를 말해주고, 청년은 가자미눈을 뜬 채 노파의 예언에 온 신경을 집중하고 있다. 그런데 이건 뭔가? 청년이 자신의 운명에 대한 노파의 장광설에 귀를 기울이고 있는 동안 그림 왼쪽의 한 집시 여인은 청년의 호주머니에서 뭔가를 훔쳐가고, 점쟁이 옆에 서 있는 또 다른 여인은 몰래 청년의 회중시계를 빼내어간다. 노파를 향한 청년의 눈동자와 청년의 눈치를 보고 있는 시계 훔치는 여인의 눈동자가 쏠린 방향을 엇갈리게 그린 화가의 재치와 유머가 반짝이는 작품이다.

프랑스 로랭 지방에서 빵집 아들로 태어난 화가는 생존 당시에는 한 시대를 풍미했지만 그 이후로 잊혀져 20세기까지 그다지 조명을 받지 못했다. 동시대의 많은 화가들이 그러했듯 그는 16세기 이탈리아의 거장 카라바조의 화풍을 추종, 수많은 성화聖畵와 당대의 현실을 꼬집는 장르화를 남겼다. 「점쟁이」 역시 17세기 초반에 유행했던 카라바조풍의 장르화 중 하나다. 점을 보

고 있는 청년은 흔히 성서에 나오는 '돌아온 탕아'로 해석된다. '돌아온 탕아'가 아직 회개하고 집으로 돌아가기 전 방탕하게 돈을 쓰고 있는 장면을 묘사한 것이다.

흡사 연극의 한 장면 같은 이 그림을 통해 화가가 이야기하고자 하는 것은 명확하다. 현실이 만족스러운 사람은 점 따위를 보지 않는다. 점을 보는 것은 마음이 불안하고 나약한 인간이다. 끊임없이 전쟁이 일어나곤 했던 16세기부터 유럽은 징집만을 기다릴 뿐 딱히 할 일이 없는 젊은이들과 고향을 떠나 있는 수많은 군인들로 넘쳐났다. 방황하는 젊은 청춘들이 빠져들 것이라는 게 술, 노름, 여자 그리고 불안한 미래에 대한 예언 아니겠는가. 전쟁으로 폐허가 된 화가의 고향도 역시나 불확실한 운명을 집시 점쟁이에게 물어보려하는 젊은이들로 가득 찼다. 당대의 이러한 풍경을 풍자하는 그림을 통해 화가는 훈계한다. "오지도 않을 미래 따위 걱정할 겨를이 있으면 지금 네 주머니에서 돈을 훔쳐가는 사람들부터 살펴라." 즉, 미래에 휘둘리지 말고 현재에 충실하라는 뜻이다. 드 라 투르는 이 그림뿐 아니라 카드놀이에 빠져 사기당하는 젊은이를 그린 「카드놀이 사기꾼들」을 비롯해 수많은 교훈적인 그림들을 남겼다. 그러나 정작 화가 본인은 민중을 돌보지 않고 농민에게 린치를 가하는 등 반민중적인 행위를 일삼은 탓에 1652년 1월 일가족이 학살당하는 불운을 겪었다고 전해진다.

아버지에 대해 불길한 소리를 했던 창덕궁 보살 이후에도 수많은 곳에

미래를 물으러 갔다. 들어맞은 것도 몇 가지 있었고, 영 엉터리도 많았다. 일산의 한 점쟁이는 '스물아홉부터 이름을 날릴 것'이라고 했다. 스물아홉에 이름을 날리기는 했다. 지방 순환근무를 하면서 지방면 한 면을 메우느라 하루에도 기사를 20~30매씩 썼으니까. 대신 본지에 기사를 거의 안 써서 경기 남부 이외의 지역에 사는 지인들은 내가 회사 그만둔 줄 알았단다. 친구들과 함께 갔던 압구정동의 한 사주카페의 그 사람은 "셋 중 당신이 가장 먼저 결혼할 것"이라고 말했다. 그러나 나머지 친구 둘이 벌써 결혼한 가운데 나만 아직 싱글이다. 꼬박 3시간을 기다려 만난 강남의 한 '도사님'은 날더러 "경영대 대학원에 가서 공부하게 될 것"이라고 말했다. 당시 나는 이미 미술사 대학원에 합격한 상태였다. 3년 전쯤에는 영어 학원에서 만난 아주머니들의 추천으로 평창동에 있는 한 무당에게 점을 보러 갔다. 고운 한복을 차려입은 무녀는 목에 염주를 걸고, 한 손엔 방울을 짤랑거리고 다른 한 손으로는 쌀을 뿌리더니 말했다. "좋네요. 당신 같은 사람은 점 보러 안 와도 됩니다. 사주가 참 좋아요. 앞으로 평탄하게 잘 살 겁니다." 그 이후로 2년간, 내 생에서 가장 힘든 시절을 보냈다.

아무리 용한 점쟁이나 사주쟁이라도 내 미래를 정확히 예견하지는 못한다. 더 문제인 것은 만일 우연히 그들이 내 미래를 맞힌다고 해도, 그래서 내게 엄청난 불운이 닥친다고 해도, 내가 그것을 피해갈 수 있는 방법은 없다는 것이다. 그저 닥쳐오는 순간순간이 스쳐갈 때까지 버텨내는 것, 바람이 불면

납작 엎드려 바람을 피하고, 비가 오면 우산을 쓰고 비가 멎을 때까지 기다리는 것. 살아가는 데 그 이상의 방법이 없다는 것은 이미 알고 있다. 언젠가 엄마가 말했다. "과거에 집착 말고, 미래를 걱정 말고, 현재를 충실하게 살아가라." 그러는 우리 엄마 역시나 복채에 엄청난 액수의 생활비를 쏟아 부었다.

나는 여전히 '점'과 '사주'의 유혹에서 벗어나지 못한다. 마음이 답답하고 불안할 때 내 이야기에 귀기울여주고 대안(비록 그것이 적절치 못하다 해도)을 제시할 수 있는 상대가 필요하기 때문이다. 역술인들이 처방해주는 것은 결국 '희망'이다. 어떤 역술인도 내 미래가 계속 어두울 것이라고 말하지 않았다. '언젠가는 좋아질 거야, 그때까지만 견뎌', 그 한 마디를 듣고 거기에 기대 결코 지나갈 것 같지 않은 힘든 순간을 넘기기 위해 나는 점을 보러 간다. 대학에 떨어졌을 때, 회사 일이 잘 안 풀릴 때, 남자친구와 헤어졌을 때……. 그리고 '언젠가는'이라는 불확실한 예언을 듣고 와 아편 주사라도 맞은 듯 순간순간을 잘도 넘겼다.

친구가 추천해준 이대 앞 사주카페엔 마침내 다녀왔다. 복채가 1만 원밖에 안 하는 데다가 주변 사람들이 다녀와서 다들 "정말 용하다"고 입을 모았기 때문이다. 2시간을 기다려 겨우 얼굴을 마주 대한 그분은 묻지도 않았는데 "2010년에 결혼운이 있다"고 말했다. "남편감은 이정재 스타일, 키 178센티미터 이상에 자상하고 부성애가 강한 남자야." 순간 기분이 좋아진 나는 "대체 그 멋진 남성은 언제 나타나나요?" 하고 물어보았다가 "너 점 보러 왔어? 사주

보러 온 거잖아. 내가 점쟁이야? 그런 걸 맞히게"라는 타박을 듣고 잔뜩 기가 죽어 입을 다물고 가만히 그분의 말씀을 경청했다. 뭐, 딱히 나에 대해 정확히 분석하고 있지도 않았고, 예언이라는 것도 일관성 없이 왔다 갔다 하는 데다가 그분을 기다리느라 보낸 시간과, 마신 찻값과, 왕복 차비, 복채 등등을 떠올리자니 흡사 조르주 드 라 투르 그림 속의 주인공이 된 듯한 느낌이 들었지만 언제나 '긍정적인' 나는 '이정재' 한마디만 가슴에 담고 나머지는 흘려버리기로 했다.

행복한 사람은 낙원을 꿈꾸지 않는다

막 집 근처에 다다랐을 무렵, 황금빛 문패가 흰 눈 속에서 찬란하게 반짝였다.

'행복이 가득한 집'

고갱이 가지지 못했던 단란한 가정…… 평범한 일상이 가져다주는 황금빛 행복.

반짝이는 황금빛 문패의 잔상이 눈동자에 남은 채로,

아무도 기다려주는 이 없는 집으로 들어가기 위해 계단을 오르면서 가만히 속삭였다.

"라 비 도르……"

폴 고갱, 「아레아레아」, 1892

　　행복한 사람은 낙원, 희망, 기쁨 등을 꿈꾸지 않는다. 유토피아를 찾아 헤매는 이들은 현실이 고통스러운 사람들이다. 고통을 이겨내기 위해 심장을 쥐어뜯으며, 이곳저곳 안식처를 찾아다니다가 서글픈 최후를 맞이한 사람들, 그들은 예술을 만들어냈고 예술은 타인에게 위안과 감동과 행복을 준다. 이는 삶의 아이러니처럼 느껴진다.

　　나는 지금 폴 고갱Paul Gauguin, 1848~1903의 그림에 대해, 그중에서도 타히티 시절의 작품들에 대해, 그 안에서도 원시·본능 기쁨을 그려낸 「아레아레아(환희)」에 대해 말하고 싶은 것이다.

　　푸른 옷과 흰 옷을 입은 타히티 원주민 여인 두 명이 언덕에 앉아 있다. 푸른 옷을 입은 여인은 눈을 살포시 내리깐 채 전통 악기를 불고 있고, 흰 옷을 입은 여인은 비스듬히 고개를 돌려 호기심 어린 눈으로 세상을 응시한다. 정좌한 흰 옷 여인의 한쪽 어깨를 드러낸 옷차림새, 땅을 향해 내리뻗은 오른손의 모양새가 마치 불상佛像을 연상시킨다. 여인의 뒤에 위치한 나무의 빛깔은 어두운 푸른빛. 그들이 앉아 있는 땅의 푸르스름한 빛깔과 어울려 마치 여인들이 앉아 있는 공간이 실재하지 않는 환상 속이라는 사실을 표명하기 위한 것처럼 보인다. 화면 왼쪽 아래에서는 고개 숙인 붉은 개가 킁킁거리며 땅의 냄새를 맡고, 저 멀리에서는 아이를 업은 여인, 몸매가 풍만한 여인들이 지나가는데 한 여인이 마치 기원이라도 하듯 뒷모습을 보인 채 앉아 두 팔을 치켜 올린다.

원시림 속의 여인들, 그리고 개. 딱히 특별할 것도 없는 이 그림에 왜 고갱은 '환희'라는 이름을 붙였을까? 그의 극적인 인생을 추적해보면 그가 왜 이 평범한 풍경에 기쁨을 투영시켰는지를 짐작해볼 수 있다. 견습선원, 증권 거래점 점원 등의 직업을 거친 그는 부유한 집안의 여자와 결혼하면서 생활이 윤택해졌지만 뒤늦게 그림을 그리기 시작하면서 직장과 처자식마저 버리고는 지독한 빈곤에 시달렸다. 1891년 고갱은 남태평양의 타히티로 떠났다. 자신의 예술혼을 마음껏 펼칠 수 있는 이상향을 찾아 떠난 셈이다. 타히티의 원시적인 풍경은 그에게 많은 영감을 주었지만 그는 그곳에서도 여전히 가난하고 아팠다. 그는 병마에 시달리다 결국 1903년 남태평양의 한 섬에서 세상을 뜬다. 병명은 매독과 영양실조로 알려져 있다. 예술적인 재능은 누구보다도 뛰어났지만 결코 평범하지 않은 인생을 살았던 그의 생은 그를 모델로 한 서머싯 몸의 소설 『달과 6펜스』에 자세히 그려져 있다.

유토피아를 찾아 떠났지만 그곳에서도 행복하지 못하고 병마와 고독에 시달리며 자살을 기도하기도 했던 그에게 나무 그늘 아래 앉은 원주민 여인들의 모습은, 그리고 그 얼굴에 나타난 건강한 만족감은 '기쁨'이라고 부르기에 충분했을 것이다.

고대 그리스의 서사시인 헤시오도스는 저서 『노동과 나날』에서 인류의 역사를 다섯 가지로 나눴다고 한다. 그중 가장 먼저 존재했던 태초의 시대를 그는 '황금의 시대'라고 이름 붙였다. 근심도 고통도 없는 사람들의 시대, 욕

심도 죄악도 없었던 평화의 시대. 고갱의 「아레아레아」 속 풍경, 혹은 그가 타히티 시절 그린 다른 작품인 「우리는 어디에서 왔고, 누구이며, 어디로 가고 있는가」 등의 장면. 그 장면들은 마치 헤시오도스의 '황금의 시대'를 연상케 한다. 그래서 나는 고갱을 '황금빛 인생'을 그려낸 화가라고 부른다. 금빛 찬란한 햇살이 내리쬐는 태고太古의 섬에서 가진 것 없어 욕심도 없는 사람들이 일궈내는 일상의 풍경, '황금빛 인생'.

　'황금빛 인생'을 고갱의 모국어인 불어로 옮기면 '라 비 도르La vie d'or'가 된다. 수원에서 지방근무를 했던 시절, 일이 있어 화성시에 다녀오다가 어느 골프장 간판을 보고 실소한 적이 있다. '라비돌'이라는 한글 간판 아래에 또렷이 불어로 'La vie d'or'라고 적혀 있었다. '라비돌'은 골프를 갓 시작한 수원 사람들이 '머리 올리러' 흔히들 가는 골프장이었다. 갓 배운 골프에 심취해 있는 사내들이 "라비돌, 라비돌" 할 때, 나는 차돌박이를 연상시키는 그 골프장의 촌스러운 이름이 골프라는 스포츠의 세속적인 성격과 참으로 잘 어울린다고 속으로 생각했다. 그런데 그 '라비돌'이 La vie d'or…… 황금빛 인생이었다니! 방황과 고뇌로 점철된 고갱의 인생과, 낙원을 향한 그의 집념, 그림 속 타히티 원주민들의 무욕無慾에 가까운 표정들과는 너무나도 어울리지 않는 이미지라 어이가 없어 한참을 웃었다. 그리고 이어서 생각했다. 그래, 골프에 푹 빠진 이들에게는 골프장이야말로 '황금빛 인생'이 펼쳐지는 낙원이겠구나.

　고갱의 그림을 '황금빛 인생'이라고 명명했지만 골프장 '라비뇰'이 아니라 막상 그의 그림에서 느꼈던 '황금빛 인생'의 이미지와 마주친 것은 최근의 일이다. 입춘이 지났는데도 눈이 펑펑 내렸던 3월의 초입, 쏟아지는 업무에 시달리느라 고단한 몸을 이끌고 퇴근했다. 눈 덮인 풍경을 보고 있자니 '센치한' 기분이 들었던 데다가 너무나도 피곤했기 때문에 어딘가에 고개 푹 박고 위로라도 받고 싶은 심정이었다. 춥고, 지치고, 외로웠는데 아무도 없는 썰렁한 빈 방에 열쇠를 따고 들어가야 한다고 생각하니 기분이 더 가라앉았다. 다음 날 아침 마실 우유가 없다는 걸 깨닫고 집으로 들어가는 골목 어귀의 자그마한 슈퍼마켓에 들렀다.

　냉장고 문을 열고 우유병을 집어들고 있는데 인근 학원에서 갓 수업을 마친 아이들이 우르르 몰려들었다. 떠들썩하게 간식거리를 고르는 한창 나이 아이들의 거센 몸짓에 휘말려, 우유 값을 치르려던 나는 휘청이며 저 뒤로 밀려났다. 사람은 작은 것에 서러워지는 법이다. '세상 사는 것도 힘든데, 우유 한 병을 사기 위해서도 이처럼 분투해야 하나' 하는 생각과 함께 심하게 우울해지려는 찰나, 항상 사람 좋은 웃음을 잃지 않는 주인아저씨가 아이들의 틈바구니를 헤치고 다가와 잽싸게 내 손에서 우유병을 낚아채더니 봉지에 담아주었다. 아버지와 그다지 닮지 않았지만 선한 표정의 아들이 내게서 돈을 건네받고, 거스름돈을 주며 미소를 보였다.

　어느 한가한 일요일 오전, 슈퍼마켓에 들렀다가 고갱의 그림 속 타히티

여인을 닮은 한 여자가 슈퍼마켓 집 아들과 나란히 앉아 성경을 읽으며 대화를 나누는 것을 본 적이 있다. 서툰 한국말로 더듬더듬 이야기하는 그녀는 동남아 여성이었다. 나는 호기심 어린 눈초리로 그들을 바라보았지만 그들은 아랑곳하지 않고 행복한 표정을 지으며 이야기에 몰두해 있었다. 정말이지 작은 규모의 상점이었다. 얼마 전까지만 해도 신용카드 기기조차 없는 곳이었으니까. 뭐든지 대량으로 구매해야만 하는 마트와는 달리 껍질 벗기지 않은 양파를 붉은 망에서 하나씩 꺼내 팔았고, 포장되지 않은 옛날식 두툼한 두부를 판에서 꺼내 한 모씩 비닐봉지에 둘둘 말아주는 가게. 꼭두새벽에 문을 열었고, 새벽 한시가 넘어서야 문을 닫았다. 부부와 아들이 번갈아가며 가게를 봤다. 퇴근길 생필품을 사기 위해 가게에 들르면, 텔레비전을 보고 있던 주인아주머니가 드라마 줄거리를 내게 설명해주곤 했다.

저 작은 구멍가게에서 가족들끼리 복닥거리며 살면 갑갑하지 않을까? 나는 종종 그렇게 생각했다. 좁은 카운터에 앉아 하루 종일 가게를 지키며, 먼지 가득 뒤집어쓴 휴지 묶음이나 술병을 꺼내 닦아주는 삶이란 얼마나 무미건조할까. 그런 편견은 어느 날 외출하던 길, 내가 살고 있는 원룸 건물의 바로 옆집에서 만면에 미소를 띤 채 걸어 나오는 슈퍼마켓 주인아주머니와 마주치는 순간 완전히 사라졌다. 흰색으로 깔끔하게 칠한 아담한 2층 양옥 입구에는 '행복이 가득한 집'이라는 문구 아래 가운데 하트를 넣어 주인 부부의 이름을 새긴 황금빛 문패가 당당히 걸려 있었다. 남의 행복을 내 기준으로 재단

하려던 오만한 나 자신이 부끄러워지는 순간이었다.

　　그런 기억들을 떠올리며 가게를 나섰다. 눈은 펑펑 쏟아지고, 우산은 없고, 길바닥은 미끄러웠다. 우유병을 담은 봉지를 든 맨손이 점점 곱아들어왔다. 막 집 근처에 다다랐을 무렵, 슈퍼마켓 식구들네 집의 황금빛 문패가 흰 눈 속에서 찬란하게 반짝였다. '행복이 가득한 집'. 고갱이 가지지 못했던 단란한 가정…… 평범한 일상이 가져다주는 황금빛 행복. 반짝이는 황금빛 문패의 잔상이 눈동자에 남은 채로, 아무도 기다려주는 이 없는 집으로 들어가기 위해 계단을 오르면서 "라 비 도르……" 하고 가만히 속삭였다.

나도 집이 있었으면 좋겠다

「아메리칸 고딕」의 인물들은 여전히 그 자리에서

근위병 같은 표정을 한 채 엉망진창인 내 냉장고를 수호하고 있다.

소원대로 내 집을 갖게 되어 이사를 가게 되면 예쁘게 집을 꾸며야지.

새 냉장고를 사고, 거기에 다시 「아메리칸 고딕」을 붙여 놓아야지.

이런 이야기를 했더니 독신임에도 자기 집을 가지고 있는 선배 언니가 찬물을 끼얹었다.

집 사고 나면 더더욱 결혼하기 힘들어 질거야.

집 생기니까 더이상 결혼이 절박하지 않더라고.

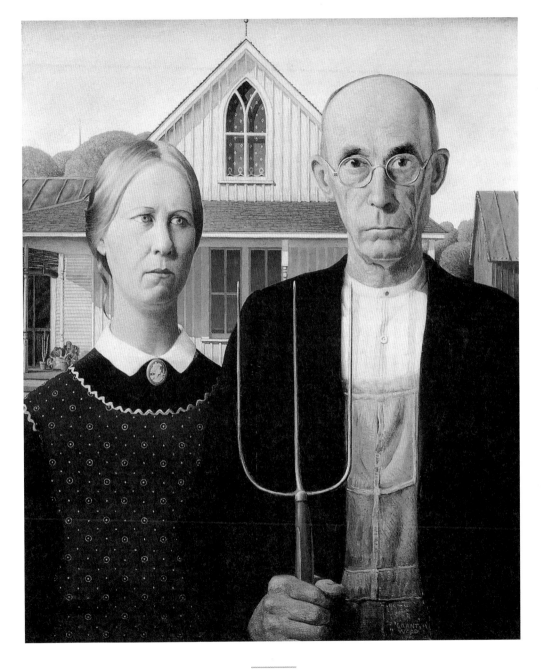

그랜트 우드, 「아메리칸 고딕」, 1930

　"난 요즘 영원히 결혼도 못하고 평생 원룸에서 살아야만 할 것 같아서 두려워."

　나와 마찬가지로 대학에 들어오면서부터 자취를 해왔던 친구가 어느 날 말했다. 나는 즉시 고개를 끄덕였다. "맞아. 평생 원룸에서 살아야 한다니 너무 무섭다." 이윽고 생각했다. 나는 결혼을 하고 싶은 것일까? 아니면 원룸에서 벗어나 집다운 집에서 살아보고 싶은 것일까?

　비중을 따진다면 칠 대 삼 정도? 외롭다는 것을 차치하고 나면 '내 집'이라고 부를 수 있는 '홈 스위트 홈'에서 살아보고 싶다는 것이 결혼을 하고 싶은 가장 큰 이유다. 남의집살이는 서럽다. 가족 없이 혼자 겪는 남의집살이는 더욱 서럽다. 그리고 좁은 원룸에서 겪는 남의집살이는 더더욱 서럽다.

　나는 스물한 살 때 서울 관악구 봉천 11동의 자그마한 전세 원룸에서 자취 생활을 시작했다. 침대와 책상을 제외하면 사람 몸 하나 누이기에도 버거울 만큼 좁은 공간밖에 남지 않는 작은 방이었다. 낮에도 햇볕이 잘 들지 않는 그 어두운 방의 '집주인' 여자는 단지 '집주인'이기 때문에 위협적인 존재였다. 집주인은 그 원룸의 모든 세입자가 사용한 전기세와 수도세를 사람 수대로 나누어 우리에게 부과했는데, 집에 있는 시간이 절대적으로 적었던 내게는 아무리 생각해도 부당한 처사였지만 나는 뭐라고 항의하지 못했다.

　좁고 어두운 그 집의 계약기간이 끝나고 다음으로 선택했던 집은 봉천 7동의 원룸이었다. 지난번 집보다는 넓었고, 무엇보다도 밝았다. 대신에 추웠

다. 겨울에 공부를 한답시고 책상 앞에 앉아 있으면 외풍이 몰아쳐 발가락이 얼어왔다. 나는 두꺼운 남자용 등산양말을 신고 숙제를 하거나 책을 읽곤 했다. 그 집의 난방은 중앙집중식이었는데 이북 출신의 집주인은 내가 춥다고 항의할 때마다 "내복을 입고 추위를 견뎌라"라고 야멸차게 말할 뿐 실내 온도를 올려주진 않았다. 잠자리에 들기 위해 침대에 누웠을 때 벽을 통해 스며든 바람으로 코끝이 빨갛게 얼어올 때마다 나는 추위를 잊기 위해 보드카를 마신다는 저 추운 나라 러시아 사람들을 떠올렸다.

그리고 취직을 했다. 지금 살고 있는 마포의 원룸을 보자마자 나는 한눈에 반했다. 밝았다. 그리고 따뜻했다. '밝음과 따뜻함'이 그리웠던 내게 취직을 한다는 것은 밝고 따뜻한 방에서 산다는 것과 동의어였다. 그런데 이 집은 월세였다. 전셋집에서만 살았던 내게 월세는 생소한 단어였다. 달마다 꼬박꼬박 생으로 돈이 나간다는 뜻이었다. 망설이는 내게 부모님은 계약을 채근했다. "돈 버는데, 뭐." 나도 쉽게 생각했다. "돈 버는데, 뭐." 그리고 6년째, 나는 달마다 꼬박꼬박 몇 십만 원씩의 월세를 물어가며 이 방에 살고 있다.

요즘 나는 진지하게 집 장만을 고민 중이다. 20대 때는 굳이 내 집을 가질 필요를 느끼지 못했다. 언젠가는 결혼하게 될 것이라고 생각했고, 결혼을 하게 되면 집 문제는 저절로 해결될 것이라고 생각했다. 30대로 접어들자 문제가 달라졌다. 과연 결혼을 할 수 있을지가 의문이라는 생각이 점점 들면서 방 한 개짜리 월세방이 아닌 '집다운 집'이라도 있어야 안정되고 편안한 마음으

로 세상을 살아갈 수 있을 것만 같은 생각이 들기 시작했다.

미국 화가 그랜트 우드Grant Wood, 1892~1942의 1930년 작 「아메리칸 고딕」은 자기 소유의 우직한 집이 인간의 삶을 얼마나 안정되고 탄탄하게 만들어주는지를 시사하는 그림이다. 뾰족지붕을 한 견고한 집 앞에 집 못지않게 엄숙한 인상의 두 남녀가 서 있다. 까다로워 보이는 이 두 남녀는 그들의 집과 놀랄 만큼 닮아 있다. 신에게 가까이 가기 위한 인간의 욕망이 하늘을 찔렀던 중세에 엄숙하고 경건한 건물들을 통해 나타났던 고딕양식은 19세기에 다시 부흥했다. 그림에 그려진 집은 오리지널한 석조 고딕양식을 나무로 재현한 '카펜터 고딕', 즉 북아메리카 특유의 목조 건축양식으로 돼 있다.

안경을 쓴 고지식한 인상의 남자는 오른손에 셋으로 갈라진 건초용 쇠스랑을 들고 있다. 쇠스랑의 무늬는 남자가 입고 있는 멜빵 달린 작업복의 스티치와 일치한다. 자세히 살펴보면 남자 얼굴의 생김새는 그의 뒤로 보이는 다락방의 고딕식 창문의 구조와 쏙 빼닮았다. 표정 없는 남녀의 입은 어떤가? 이는 현관 창문 위의 차양처럼 일직선으로 닫혀 있다.

유럽을 방문했을 때 뮌헨에서 독일 르네상스의 거장들에 심취했던 미국 아이오와 출신의 화가 그랜트 우드는 어느 날 아이오와 엘던에서 카펜터 고딕 양식으로 지어진 하얀 집을 발견했다. 그는 '저런 집에 살 것처럼 생각되는 사람들'을 넣어 집을 그리기로 결심했다. 그는 누이 낸을 모델로 삼아 그녀에게 19세기 미국의 풍물을 흉내 낸 식민지풍 무늬가 있는 앞치마를 두르게

했으며, 자신의 치과의사였던 브라이언 맥키비를 남자의 모델로 삼았다. 그림의 구성요소들은 개별적으로 그려졌으며, 모델들은 단지 각각 앉아 있었을 뿐 결코 집 앞에 서 있었던 적이 없다.

초상화적 캐리커처, 코믹한 풍자, 전원의 지역주의에 근거한 이 그림을 그린 이후, 우드는 그림처럼 아름다운 집들과 유럽풍 현관 등 몇 세기 전의 옛 것들을 그리기 위해 허비했던 시간들을 후회했다고 한다. 그는 마침내 유럽에 대한 동경에서 벗어나 자신의 주변에 있는 '미국적인 것들'에 관심을 돌리게 된 것이다. 이 그림은 한때 '아이오와 농부와 그의 부인'으로 여겨졌으나, 우드는 이에 거세게 항의했다. 그는 "이들은 농부가 아닌 시골 사람들일 뿐"이라며 "'미국인'인 이들을 아이오와 사람들로 규정짓는 것도 옳지 못하다"고 주장했다.

열정도 우울도, 고통도 기쁨도 내보이지 않고 무표정하게 서 있는 남자와 여자는 내게 비바람을 막아줄 수 있는 집과 일생을 함께할 동반자가 있기 때문에 더이상 방황하지 않아도 되는 근면한 부부처럼 보였다. 아마도 이들은 검박과 청렴을 소중히 여기는 신교도적인 가치에 따라 성실하게 생을 살아갈 것이며, 큰 욕심 부리지 않고 평범한 일상을 감사히 여길 것이다. 여자의 오른쪽 어깨 뒤로 창가에 놓인 화분이 눈에 띈다. 여자는 목조 마루가 반들반들하게 윤나도록 제 집을 청소하고, 공들여 화분을 키우며 생활에 활력을 불어넣을 것이다.

　　뾰족한 박공의 집 앞에서 근엄한 얼굴을 하고 서 있는 두 남녀를 나는 당연히 부부라고 생각했지만, 우리 엄마는 그림을 보자마자 『빨강머리 앤』의 나이 많은 오누이 매슈와 마릴라 같다고 말씀하셨다. 어쨌든 그들은 가족주의의 열렬한 수호자처럼 보인다. 로라 부시가 즐겨본다고 해서 화제가 됐던 미국 드라마 「위기의 주부들」을 보다가 오프닝 타이틀에 저 그림이 등장하는 것을 보고 실소한 적이 있다. 얀 반에이크의 「아르놀피니의 결혼」이나 루카스 크라나흐의 「아담과 이브」가 등장하는 것은 이해한다 치더라도 저처럼 견고한 가족주의를 찬양하는 것처럼 보이는 그림과 「위기의 주부들」이라니 제작진의 의도가 무엇인지는 모르겠지만 왠지 우스우면서도 재미있다는 생각이 들었다.

　　2004년 가을에 시카고 출장을 갔다가 짬을 내 시카고 아트 인스티튜트에 들렀다. 미술관 문 닫기 한 시간 전에 가까스로 들어가서 주마간산 격으로 그림을 훑었는데, 저 그림이 그곳에 있다는 사실은 리플릿을 보고서야 알았다. 너무나 실물을 보고 싶었기 때문에 직원들에게 그림이 있는 방을 물어가면서 안간힘을 써 내달렸지만 가까스로 그림이 있는 방에 다다랐을 때는 이미 미술관 개장 시간이 끝난 이후였다. 아쉬운 마음에 그림이 그려진 자석을 하나 사서 집으로 돌아와 냉장고에 붙여 놓았다. 4년이 지난 지금에도 「아메리칸 고딕」의 인물들은 여전히 그 자리에서 근위병 같은 표정을 한 채 엉망진창인 내 냉장고를 수호하고 있다.

　　소원대로 내 집을 갖게 되어 이사를 가게 되면 예쁘게 집을 꾸며야지. 새 냉장고를 사고, 거기에 다시 「아메리칸 고딕」을 붙여 놓아야지. 이런 이야기를 했더니 독신임에도 이미 지기 집을 가지고 있는 선배 언니가 찬물을 끼얹었다. "그런데 너, 집 사고 나면 더더욱 결혼하기 힘들어질거야. 집 생기니까 더이상 결혼이 절박하지 않더라고."

마리 드니즈 빌레르(Marie-Denise Villers), 「그림 그리는 여
자(Young Woman Drawing)」, 캔버스에 유채, 161.3×
128.6cm, 1801, 메트로폴리탄 미술관, 뉴욕

조르조 데 키리코(Giorgio de Chirico), 「거리의 신비와 우수
(Mystery and Melancholy of a Street)」, 캔버스에 유채, 87
×71.4cm, 1914, 개인 소장

에드워드 호퍼(Edward Hopper), 「제293호 차량, C칸
(Compartment C, Car 293)」, 캔버스에 유채, 50.8×
45.7cm, 1938, IBM사, 뉴욕 주 아몬크

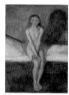

에드바르트 뭉크(Edvard Munch), 「사춘기(Puberty)」, 캔버
스에 유채, 150×110cm, 1895, 국립미술관, 오슬로

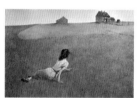

앤드루 와이어스(Andrew Wyeth), 「크리스티나의 세계
(Christina's World)」, 패널에 템페라와 제소, 82×121cm,
1948, 현대미술관, 뉴욕

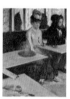

에드가 드가(Edgar Degas), 「압생트(The glass of
Absinthe)」, 캔버스에 유채, 92×68cm, 1876, 오르세 미술
관, 파리

타마라 드 렘피카(Tamara de Lempicka), 「녹색 부가티를
탄 자화상(Autoportrait)」, 나무판에 유채, 1925, 개인 소장

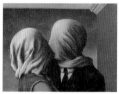

르네 마그리트(René Magritte), 「연인들(The Lovers)」, 캔버스에 유채, 54×73.4cm, 1928, 현대미술관, 뉴욕

폴 세잔(Paul Cézanne), 「예술가의 아버지(The Artist's Father)」, 캔버스에 유채, 198.5×119.3cm, 1866, 국립미술관, 워싱턴 D. C.

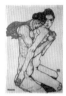

에곤 실레(Egon Schiele), 「우정(Friendship)」, 종이에 연필과 템페라, 48.2×32cm, 1913, 개인 소장

클로드 모네(Claude Monet), 「빨간 스카프를 두른 모네 부인의 초상(The Red Kerchief, Portrait of Madame Monet)」, 캔버스에 유채, 99×79.3cm, 1868~78, 클리블랜드 미술관

카스파르 다비트 프리드리히(Caspar David Friedrich), 「고독한 나무가 있는 풍경(Landscape with Solitary Tree)」, 캔버스에 유채, 55×71cm, 1822, 국립미술관, 베를린

박생광, 「촉석루」, 종이에 수묵채색, 47×68cm, 1980, 이영미술관

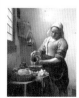

얀 베르메르(Jan Vermeer), 「밀크 메이드(The Milkmaid)」, 캔버스에 유채, 45.5×41cm, 1658년경, 국립미술관, 암스테르담

빈센트 반 고흐(Vincent van Gogh), 「파이프를 물고 귀에 붕대를 감은 자화상(Self-Portrait with Bandaged Ear and Pipe)」, 캔버스에 유채, 51.×45.cm, 1889, 개인 소장

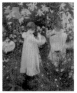

존 싱어 사전트(John Singer Sargent), 「카네이션, 릴리, 릴리, 로즈(Carnation, Lily, Lily, Rose)」, 캔버스에 유채, 174×153.8cm, 1885~86, 테이트갤러리, 런던

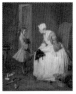

장 바티스트 시메옹 샤르댕(Jean-Baptiste-Siméon Chardin), 「가정교사(The Governess)」, 캔버스에 유채, 47×38cm, 1739, 캐나다 국립미술관, 오타와

오스카 코코슈카(Oskar Kokoschka), 「바람의 신부(The Bride of the Wind)」, 캔버스에 유채, 181×221cm, 1914, 바젤 미술관

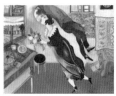

마르크 샤갈(Marc Chagall), 「생일날(Birthday)」, 캔버스에 유채, 80.5×99.5cm, 1915, 현대미술관, 뉴욕

움베르토 보초니(Umberto Boccioni), 「마음의 상태 III-머물러 있는 사람들(States of Mind III-Those who stay)」, 캔버스에 유채, 70.8 x 95.9 cm, 1911, 현대 미술관, 뉴욕

프란치스코 데 수르바란(Francisco de Zurbaran), 「소녀 마리아(The Childhood of the Virgin)」, 캔버스에 유채, 73.5×53.5cm, 1660, 에르미타슈미술관, 상트페테르부르크

페터르 브뤼헐(Pieter Brueghel the Elder), 「이카로스의 추락(Landscape with the Fall of Icarus)」, 캔버스에 유채로 그려 목판에 부착, 73.5×112cm, 1555년경, 왕립미술관, 벨기에

앤디 워홀(Andy Warhol), 「다이아몬드 가루 구두(Diamond Dust Shoes)」, 캔버스에 아크릴릭, 실크스크린과 다이아몬드 가루, 229×178 cm, 1980

장 오노레 프라고나르(Jean-Honoré Fragonard), 「그네(The Swing)」, 캔버스에 유채, 81×64cm, 1767, 월러스 컬렉션, 런던

앙리 마티스(Hemri Matisse), 「블루 누드 IV(Blue Nude IV)」, 자른 종이 위에 과슈, 1952, 앙리 마티스 미술관, 니스

조르주 드 라 투르(Georges de La Tour), 「점쟁이(Fortune Teller)」, 캔버스에 유채, 102×123.5cm, 1632~35, 메트로폴리탄 미술관, 뉴욕

메리 커샛(Mary Cassatt), 「르 피가로를 읽는 여인(Reading Le Figaro)」, 캔버스에 유채, 104×84cm, 1878, 개인 소장

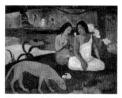

폴 고갱(Paul Gauguin), 「아레아레아(Arearea)」, 캔버스에 유채, 75×94cm, 1892, 오르세 미술관, 파리

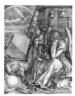

알브레히트 뒤러(Albrecht Dürer), 「멜랑콜리아 I(Melancholia I)」, 인그레이빙, 23.9×18.9cm, 1514, 주립미술관, 카를스루에

그랜트 우드(Grant Wood), 「아메리칸 고딕(American gothic)」, 비버보드에 유채, 74.3×62.4cm, 1930, 시카고 아트 인스티튜트, 시카고

그림이 그녀에게

서른, 일하는 여자의 그림공감

ⓒ 곽아람, 2008

| 1판 1쇄 | 2008년 11월 11일 |
| 1판 10쇄 | 2021년 10월 5일 |

지 은 이	곽아람
펴 낸 이	정민영
기 획	서영희
책임편집	손희경 서영희
디 자 인	이현정 모희정
마 케 팅	정민호 김도윤 방선영
제 작 처	한영문화사

펴 낸 곳	(주)아트북스
출판등록	2001년 5월 18일 제406-2003-057호
주 소	10881 경기도 파주시 회동길 210
대표전화	031-955-8888
문화전화	031-955-7977(편집부) / 031-955-2696(마케팅)
팩 스	031-955-8855
전자우편	artbooks21@naver.com
트 위 터	@artbooks21
페이스북	www.facebook.com/artbooks.pub

ISBN 978-89-6196-024-3 03600